"我们爱设计"丛书

信息可视化设计

本系列丛书的装帧和推广设计获得2022年度"中国包装创意设计大赛"专业组一等奖

INFORMATION VISUALIZATION DESIGN

● 陈珊妍 著

东南大学出版社│南京

THE FIRST SENTENCE
写在前面

时间来到 2025 年，"我们爱设计"系列丛书已然出版至第四册。

设计是一门融合艺术与科学的综合性学科，出现在生活的方方面面，它给予视觉审美的愉悦，又兼顾使用者的体验。当我们通览过插画设计的万千画卷，翻越过图形创意的座座高峰，细数过版面编辑的主次层级，不经意间，已在信息可视化的码头停泊。

信息可视化设计是一种用简单的图形、图像和文字将复杂的信息与数据呈现为直观、准确表达的设计形式。它既可以让零散的内容结构化，也能够使得复杂的信息精简化。信息可视化围绕"一点即发"的方式，将插画的美感、图形的巧思、编排的秩序融会贯通，给大量枯燥的数据赋予生动形象的视觉外衣，帮助大众更加有效地捕捉信息。

面对爆炸式增长的数据资产，设计面临四大核心命题：如何将混沌数据转化为清晰叙事？怎样在

信息过载中建立认知锚点？如何让冰冷的数字产生情感共鸣？怎样通过视觉编码加速决策进程？这些问题不但困扰着设计师，更成为各大行业在数据处理与信息传达过程中亟待解答的问题，而信息可视化的方法无疑成为其中最优解。

本书从信息可视化的设计形式和体系运用讲起，针对信息可视化设计的教学特点与创作规律，通过解读"数据叙事——认知逻辑——视觉表达"三位一体的设计方法论，深入阐释复杂信息的多维度设计策略。继而，依托大数据的时代语境，引入未来社区的案例。未来社区是浙江省首批共同富裕现代化基本单元，它以人本化、生态化、数字化为导向，是提升居民幸福感的重要场所，是大数据时代的一场创新实践。一份好的纲要需要做好数据的上通下达，数据的科学良性分析。通过对未来社区的案例研究，我们将展示如何运用信息可视化设计来提升社区管理和居民生活质量。我们从大众对未来社区九大场景的愿景出发，广泛调研、搜集数据、查阅文献，利用可视化的核心方法提炼未来社区场景的各种可能，让读者从数据分析、信息架构、思维导图、视觉呈现到动态可视化系统的最终呈现，收获对信息可视化设计清晰明了的认知。

"我们爱设计"这一套书，从构思到一线教学资料的积累，从课程体系的改革探索、迭代升级到教学案例的全球采集，从理论框架的建构完善到实践平台的搭建创新花了许多年，写作、设计、校对、出版也横跨了五年之长。在此书付梓出版之际，衷心感谢我的责任编辑曹胜玫老师一路的鞭策和陪伴，还要感谢我的研究生助手们：何俊浩、杨金玲、李昕遥、黄雯倩，感谢大家一起无比耐心地查资料、改设计、校对……若没有大家一起努力工作，没有你们的帮助，就没有这套书最终这么美好的模样，感谢！

● 陈珊妍

2025 年春，于杭州工作室

CONTENTS
目录

01
信息可视化的开场独白

1.1 什么是信息可视化设计 **008**

1.1.1 设计概述 008

1.1.2 信息架构 010

1.1.3 信息层级 011

1.2 信息可视化的变迁演绎 **012**

1.3 信息可视化的本质和原则 **026**

02
信息可视化的版图诞生

2.1 信息可视化的应用领域 **032**

2.2 田野调研与问卷设置 **042**

2.2.1 田野调研的一般步骤 042

2.2.2 如何有效合理地设置调研问卷 044

2.3 设计特点与设计类型 **046**

2.3.1 图解类 046

2.3.2 统计类 052

2.3.3 空间类 057

2.3.4 流程类 058

2.3.5 故事类 060

2.3.6 动态信息图 062

03
信息可视化的方案搭建

3.1 设计流程 **066**

3.1.1 主题与准备 066

3.1.2 梳理与架构 068

3.1.3 设计与优化 072

3.1.4 收集与反馈 072

3.2 视觉元素的设计与呈现　　074
　3.2.1 各级标题设计　　074
　3.2.2 设计布局和排版　　076
　3.2.3 图表形式和图形符号　　078
　3.2.4 字体的选择　　080
　3.2.5 色彩与风格　　084
3.3 层级模块的梳理　　086

04

信息可视化的全案展示

4.1 未来邻里场景 I　　096
4.2 未来邻里场景 II　　102
4.3 未来健康场景　　110
4.4 未来低碳场景　　118
4.5 未来教育场景　　126
4.6 未来创业场景　　134
4.7 未来建筑场景　　142
4.8 未来服务场景　　150
4.9 未来治理场景　　158

05

信息可视化：未来已来

5.1 智慧城市中的应用　　168
　5.1.1 新加坡"智慧国家2025"　　168
　5.1.2 迪拜"无纸化城市"　　172
5.2 信息社区中的应用　　174
　5.2.1 我们的数据世界　　174
　5.2.2 信息之美奖　　176
5.3 文化创新领域的应用　　178
　5.3.1 谷歌艺术与文化网　　178
　5.3.2 史密森尼学会　　180
　5.3.3 奥地利自然史博物馆　　182
5.4 未来科技领域的应用　　184
　5.4.1 Galaxy Zoo　　184
　5.4.2 中科院地理空间数据云　　186

参考文献　　187

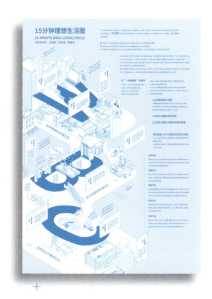

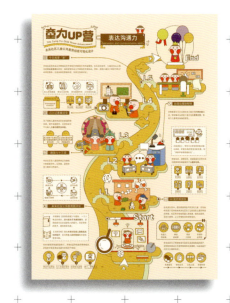

01

信息可视化的开场独白

1.1 什么是信息可视化设计

1.1.1 设计概述

1.1.2 信息架构

1.1.3 信息层级

1.2 信息可视化的变迁演绎

1.3 信息可视化的本质和原则

What's Information Visualization Design?

1.1 什么是信息可视化设计

1.1.1 设计概述

信息可视化从字面上来看,就是将信息转化为人类可以用眼睛直接看到并且理解的过程。具体来说,是一种通过图形、图表、地图等视觉元素将复杂的数据和信息呈现为直观、清晰的形式的方法。其核心在于通过视觉化手段,帮助人们快速准确地理解数据、发现模式、识别趋势以及从数据中提取信息并做出决策。

就其涵盖的内容而言,信息可视化设计属于跨越多个学科的视觉传达设计类别,包括图解设计、图表设计、图形符号设计、统计图设计、地图设计等多种视觉设计的综合运用,涉及色彩设计、图形设计、字体设计、版式设计等多个平面设计领域。

信息可视化的主要目标包括:

①**传达信息**:通过设计,使用户可以更直观地探索数据,将大量的、复杂的数据简化为直观的视觉形式,起到更好的传达作用。

②**增强理解**:通过图形化的展示形式,帮助人们更清晰地传达数据和观点,提高沟通效率。

③**支持决策**:信息可视化提供了直观的数据分析结果,帮助用户做出更加准确的决策。

④**提升记忆**:使用颜色、生动的图表和图形布局等设计元素,突出重点信息,提升记忆度。

L1. R1.

L1. 苏黎世美院楼层导视图
采用冷静的黑白灰以及有规则的排版设计将楼层信息层级示意给观众。

R1. 西班牙巴塞罗那海滩的导视图
海滩上的导视牌用图形符号和信息可视化设计清晰地向全世界游客进行信息传达。

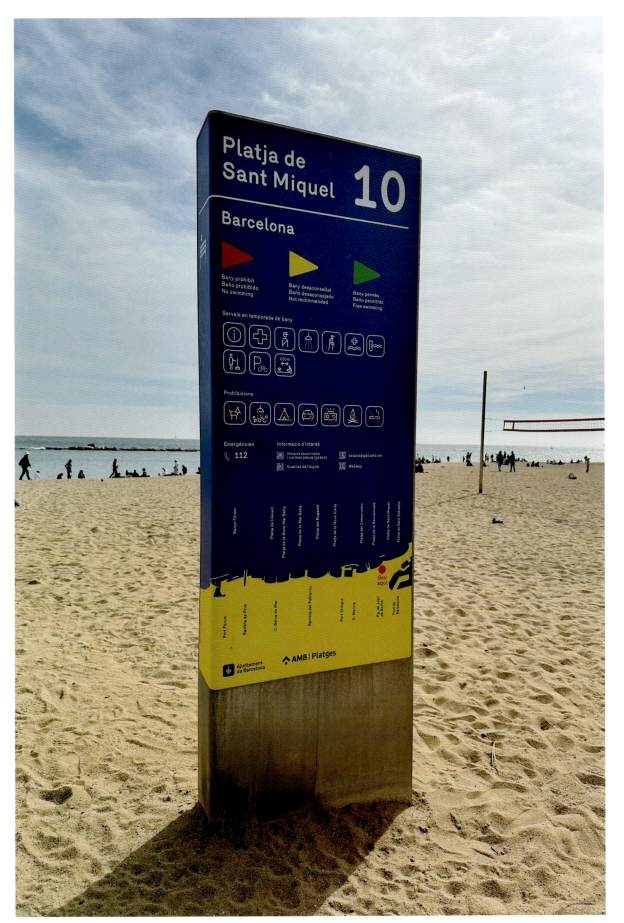

1.1.2 信息架构

　　信息架构是指对主题内容里的复杂信息进行统筹、规划、设计、安排等一系列有机处理的做法。信息是信息架构的主体,通常,需要进行信息可视化设计的对象都具有庞杂的信息资料,只有梳理其逻辑关系,规划其层级关系,才能更好地为设计服务,所以研究信息之间的联系就是非常重要的工作。

　　信息架构是信息直观表达的载体,其主要任务是为信息与用户认知之间搭建一座畅通的桥梁,并研究信息的表达和传递。一个清晰有逻辑的信息架构应该能够使用户快速找到他们所需的信息,而无须浪费时间在漫漫搜索之路上。

L1.《方圆寸心》
来源:中国设计师金霖慧
关于福建土楼建筑设计的信息设计图

L2.《方圆寸心》构架设计图
来源:自绘

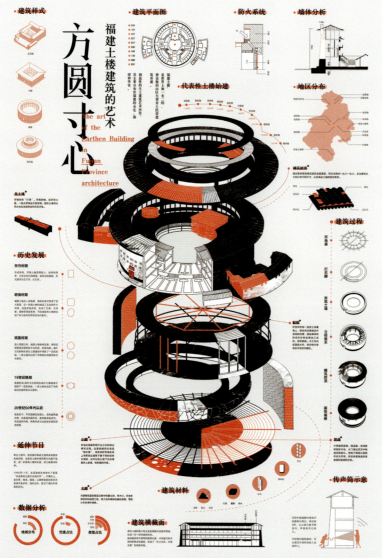

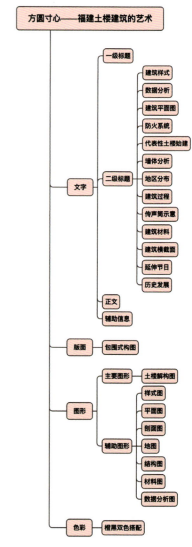

1.1.3 信息层级

　　信息层级的本质是信息组织的一种方式，通过设置信息字体的大小和位置，将复杂的信息分为不同的模块呈现在我们的视野中。

　　信息层级的排列不仅影响视觉上的美观度，更影响人们在检索信息时候的效率。合理的信息层级划分也是提高视觉体验的重要手段。

　　具体的信息层级可以分为以下三层：

　　①一级信息：它是设计的核心内容，读者看到页面时第一眼就被其吸引，同时能够快速感知主题。这一层级的信息一般为主题名称，在页面中拥有最显眼的排版位置以及最大的字号。

　　②二级信息：二级信息通常是一部分三级信息的概括性内容，比如分类标题、内容摘要等，主要起到引导以及提示的作用，可以帮助读者在阅读完一级信息后，更加快速、准确理解主题中的详细信息。

　　③三级信息：这部分就是信息页面的详细内容，有着最庞大的信息量，需要读者花更多的时间去阅读、理解信息以及主题的最深处含义。例如在信息设计作品中会对复杂难懂的图标、可视化图形区域进行文字叙述，对主题进行更为详细的内容转化，同时这部分内容需要有一个单独展示的区域或位置。

　　通过提供不同层级的信息，读者可以选择他们感兴趣的信息深度。这使得信息可视化更具有交互性和可定制性，可以满足不同用户的需求。信息层级使我们能够在不牺牲细节的情况下获得概览，并在需要时深入探究。

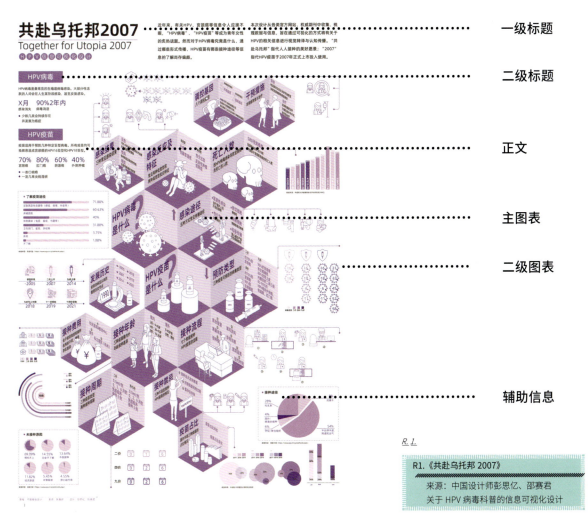

一级标题

二级标题

正文

主图表

二级图表

辅助信息

R.1.

R1.《共赴乌托邦 2007》
来源：中国设计师彭思亿、邵赛君
关于 HPV 病毒科普的信息可视化设计

History of Information Visualization

1.2 信息可视化的变迁演绎

面对偌长的信息可视化发展历史,我们虽然无法细数其中发生的点点滴滴,但是可以粗略了解它的几个主要发展阶段。在此过程中我们能够更好地接触相关基础知识,并一窥信息可视化世界的面貌。

(1) 第一阶段:启蒙与尝试

信息可视化概念未正式诞生前,人类就已经生活在信息高度整合的空间里。人类对地域板块的好奇与探索,驱使地图这种信息可视化的形式出现,迄今,地图已经至少存在了一万年,可以说地图是早期信息可视化的代表式样。东西方地图的发掘使我们感受到,早在产生系统意识之前,人类就已经尝试将所见所闻的信息以可视化方式存储。

L1、L2.

L1—L2.《放马滩地图》
来源:澎湃新闻网(中国)
这是现代考古发现的我国最早的地图实物,出土于甘肃天水放马滩战国墓地一号墓中。

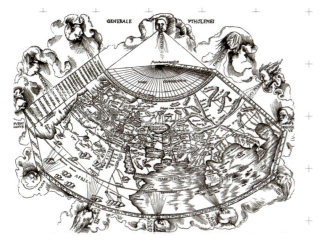

R1—R4.《地理学指南》

来源：www.alamy.com（英国）

克劳迪乌斯·托勒密（Claudius Ptolemaeus）是杰出的天文学家和地理学家，他的著作《地理学指南》（Geography）体现了对前人研究成果的全面整合，在书中他创新性地在地图上引入了经纬线网的概念。为解决在平面上描绘地球经纬线的难题，托勒密巧妙地将其设计成简洁的扇形，这就是我们所知的"托勒密地图"。托勒密还完善了由埃拉托斯特尼提出的经纬度和科学投影的理念，进一步贡献了两种新的地图投影法：圆锥投影和球面投影。他的这些贡献为近代绘图学的兴起奠定了基石。

R.1.
R.2. R.3.
R.4.

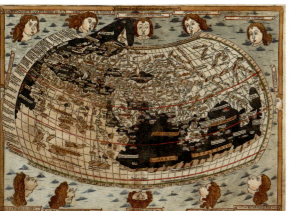

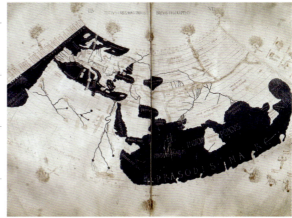

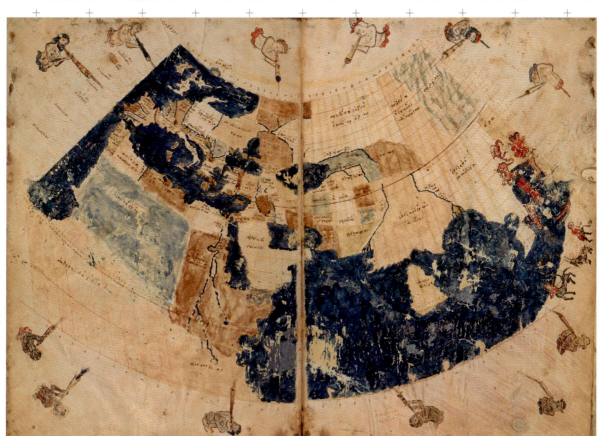

L.1. L.3.
L.2. L.4.

L1.《行星运动图》
来源：epanechnikov.wordpress.com（美国）
作于公元 950 年的欧洲《行星运动图》是已知最早尝试以图形方式显示变化值的图表，记录了全年中各天体旋转的位置频率。

L2.《世界地图》
来源：commons.wikimedia.org（美国）
到了 1569 年，墨卡托绘制的投影世界地图将球形地图绘制于平坦的纸上。这不仅仅意味着信息可视化所涉及的范围领域扩展，也表现出从前对于人类来说巨大的世界，如今被概括在一张小小的纸媒介之中了。

L3—L4.《达·芬奇手稿》
来源：commons.wikimedia.org（美国）
从达·芬奇的手稿中不难看出，在文艺复兴时期，图文结合的视觉展现形式成为流行。人们逐渐开始尝试把图像和文字结合到一起，以求更高效的信息表达效率，与此同时更加注重视觉美感的质量，另外色彩、版面编排等方面的考量都参与其中。

（2）第二阶段：图表与符号

18世纪至20世纪初是信息可视化历史上的关键时期，这段时期信息可视化有了初步的发展，并涌现出了一些重要人物和代表作品，为信息可视化研究和实践奠定了基础。

以下是这段时期的几位重要人物和他们的代表作品。

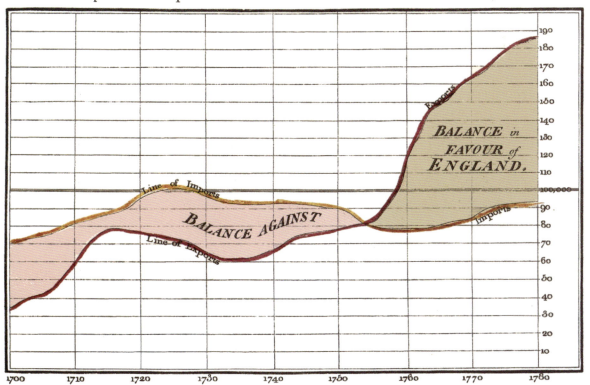

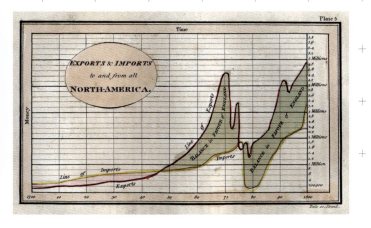

R1—R2.《商业和政治图表》

来源：苏格兰工程师和政治经济学家威廉·普莱费尔（William Playfair，1759—1823）

这本书首次将折线图、柱状图和饼图等图表形式系统地应用于统计数据的可视化呈现，以展现政治经济等多领域的数据，更好地阐明和整合了那些原先应被放在表格里的数据信息，对后世的信息可视化设计产生了重要影响，他也因此被称为现代图表和曲线图之父。

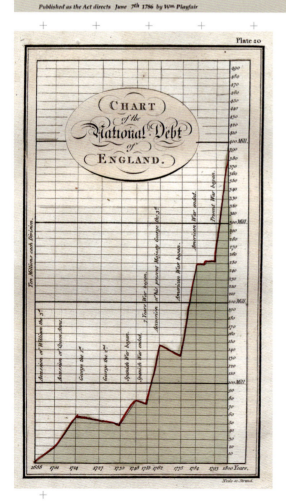

L1—L3.《商业和政治图表》

来源：苏格兰工程师和政治经济学家威廉·普莱费尔（William Playfair, 1759—1823）

详情见第 15 页图注

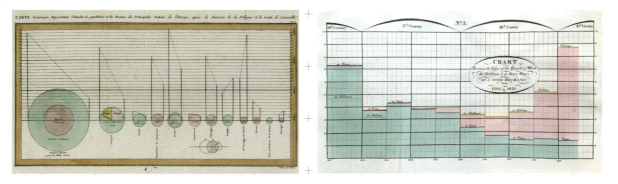

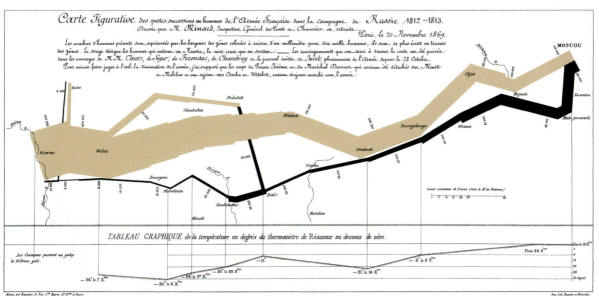

R. 1. R. 2.
R. 3.

R1—R2.《商业和政治图表》

来源：苏格兰工程师和政治经济学家威廉·普莱费尔（William Playfair，1759—1823）
详情见第 15 页图注

R3.《拿破仑进攻俄罗斯军队时的兵力流失图》

来源：法国土木工程师查尔斯·米纳德（Charles Minard,1781—1870）
他创作的这幅图展示了拿破仑 1812—1813 年间入侵俄罗斯时军队人数的变化、行军路线以及气温变化等多个维度的信息。该图以一种清晰直观的方式呈现了大量复杂数据，用线条的宽度和颜色清晰有效地传达了复杂信息，极大地影响了后来的数据可视化设计。

L1.《图形方法》

来源：美国咨询工程师威拉德·布林顿（Willard C. Brinton,1880—1957）

这本书系统地介绍了各种图表和图形的设计原则和应用方法，为信息可视化的教学和实践提供了重要的指导和参考。

L2.《伦敦霍乱疫情地图》

来源：英国医生约翰·斯诺（John Snow,1813—1858）

这幅地图清晰地展示了1854年伦敦霍乱疫情的分布情况，帮助斯诺证明了霍乱的传播与水源有关，使他成为现代流行病学和信息可视化的奠基人之一。

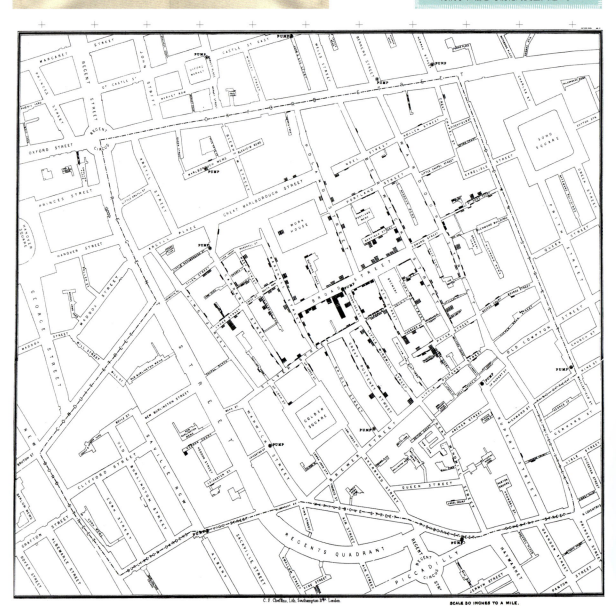

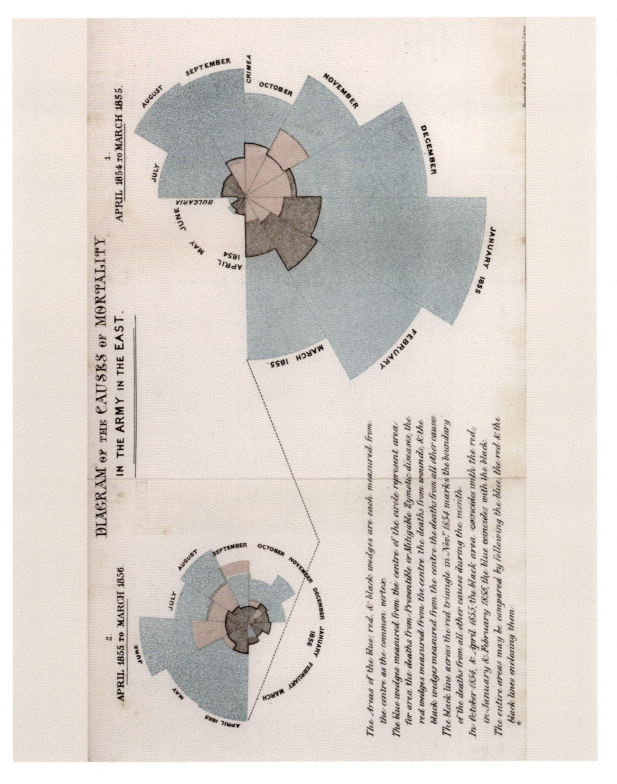

这些重要人物和代表作品共同构成了18世纪至20世纪初信息可视化设计历史的重要部分，为信息可视化领域的发展和应用奠定了基础，并对后世的研究和实践产生了深远影响。

R1.《南丁格尔玫瑰图》

来源：近代护理学和护士教育创始人弗洛伦斯·南丁格尔

（Florence Nightingale, 1820—1910）（英国）

这是南丁格尔用来展示克里米亚战争期间英军伤亡原因的图表。南丁格尔通过扇形图生动地呈现了伤亡原因的比例，为信息可视化在医疗卫生领域的应用提供了重要范例。

（3）第三阶段：系统与定义

20—21 世纪，信息可视化走上了现代化的设计之路，从简单图表走向系统化、动态化，与大众的生活、生产产生了密切的联系。

真正系统化图形语言并且对现代信息可视化体系造成重大影响的，毋庸置疑是伊索体系（Isotype），全称为国际图形教育系统。这是 20 世纪 20 年代由奥地利社会学家和政治经济学家奥托·纽拉特（Otto Neurath）在德国艺术家格尔德·阿恩茨（Gerd Arntz）的帮助下，于维也纳设计的一套可视化信息交流法。

伊索体系的意义在于通过使用系统化且简单易懂的符号表示复杂的数据，方便读者理解。另外，纽拉特为了确保伊索体系使用中的一致性，制定了一整套规则。这些规则包括颜色、定位、文字注释和其他元素的使用。这种使伊索体系使用准则得以发展和标准化的理念被称为维也纳视觉图形方法（Vienna Method of Pictorial Statistics）。

伊索体系启蒙了现代信息可视化的系统设计理念，为人类提供了一系列标准化的视觉语言，对于图形设计和图像信息学产生了深远的影响。

> **ALL.《伊索体系》**
> 来源：奥地利社会学家和政治经济学家奥托·纽拉特（Otto Neurath,20 世纪 20 年代）
> 该系统使用简化的图像向普通大众传达社会和经济信息，已被广泛应用到社会学、书本、海报及教学的研究资料中。伊索体系是世界上建立最早的、体系完整的视觉识别系统，为现代导视设计奠定了基础，并在二战后通过各国平面设计师的推广使用，被各行业普遍采用。

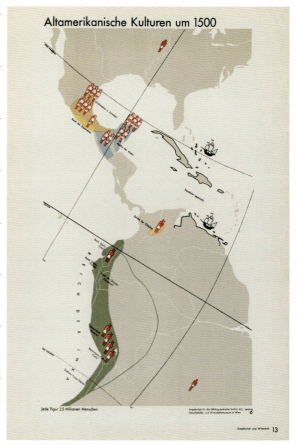

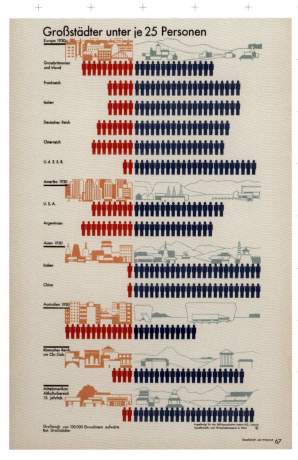
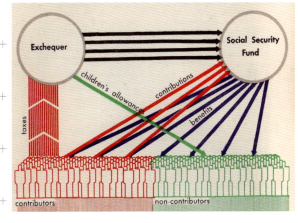
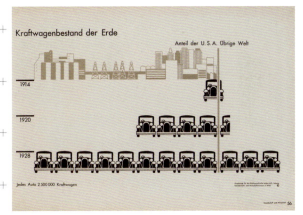

1967 年，法国制图师雅克·贝尔坦（Jacques Bertin）出版的《图形符号学》(*Semiology of Graphics*）是一本关于信息可视化的经典著作。该书的出版使信息可视化开始得到广泛关注和应用。这部书根据数据的联系和特征来组织图形的视觉元素，为信息的可视化提供了一个坚实的理论基础。其中提出了许多关于图表和图形设计的原则和技巧被广泛应用于金融、新闻、科学研究等各种领域。

1989 年，由斯图尔特·卡德 (Stuart K. Card)、约克·麦金利 (Jock D. Mackinlay) 和乔治·罗伯逊 (George G. Robertson) 首次提出信息可视化的英文术语"Information Visualization"，自此"信息可视化"才真正作为一个专有名词展示在众人面前。

1994 年，史蒂夫·基尔希 (Steve Kirsch) 开发了一个名为"InfoSeeker"的软件，其可以将大量的数据转换成图表和图形。该软件被广泛用于人机交互和信息可视化等诸多领域，便于用户理解信息含义和进行数据管理。该软件的出现与应用标志着信息可视化作为一个独立的领域开始出现。

L. 1.

L1.《图形符号学》

来源：法国制图师和理论家雅克·贝尔坦 (Jacques Bertin,1967)

贝尔坦的图形符号学理论主要包括六个基本视觉变量：形状、尺寸、方向、纹理、色调和色值（色相、亮度、饱和度）。这些变量在画面上能引起视觉感受的差别，是构成图形符号的基本要素。通过这些量的变化，制图人员可以表达地理现象间的差异，增强地图符号设计的科学性、系统性与规范性。

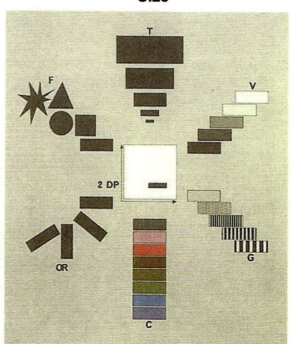

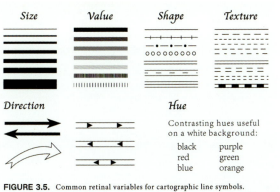

FIGURE 3.5. Common retinal variables for cartographic line symbols.

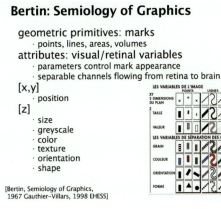

R. 1. R. 2.
R. 3. R. 4.
R. 5.

R1-R4.《图形符号学》

来源：法国制图师和理论家雅克·贝尔坦 (Jacques Bertin,1967)

R5. 软件 InfoSeeker

来源：美国企业家史蒂夫·基尔希 (Steve Kirsch,1994)
该软件是一款智能化的信息搜索与整理工具，它通过强大的算法和人工智能技术，帮助用户快速准确地搜索和个性化推荐感兴趣的文章，并支持多种搜索方式，文章还有收藏与分享以及快速访问原文等功能，其界面简洁、操作便捷，能极大提升用户的工作效率。

023

（4）第四阶段：动态与交互

发展到当代，计算机互联网的时代背景推动了动态和交互信息可视化的形成。20世纪90年代至21世纪初，随着互联网的普及和数据量的增加，现代交互式可视化开始兴起。在这样信息爆炸的时代，信息不断更新的现状促使信息设计实时性也得到重视。

由施乐（Xerox）公司帕克研究中心（Palo Alto Research Center，PARC）开发出的世界上第一个交互界面，标志着信息可视化设计进入人机交互的新阶段。图形、图标和菜单等元素使用户能够更便利地通过计算机这一媒介高效获取信息；与此同时，用户可以通过点击、拖拽等方式参与信息组成的过程，信息可视化变得更加灵活和动态。用户从消极的信息接收者转变成了积极的信息参与者和生产者，非设计师也可以创建各种类型的可视化作品，促进信息可视化在各个领域的应用和发展。

就信息可视化本身来说，它能够精准定位目标人群，根据族群的知识背景、读取目的和信息接收触点而针对性地呈现不同视觉形式，能够将大体量的数据信息归纳得丰富有趣、可读性强，这就是信息可视化存在的意义。同时，信息可视化设计发展的这四个阶段不仅代表了信息可视化设计的技术进步，还通过创新的方法和实践改变了人们理解和使用数据的方式。而未来，设计师更能聚焦其中，开发出更多信息可视化的设计手段。

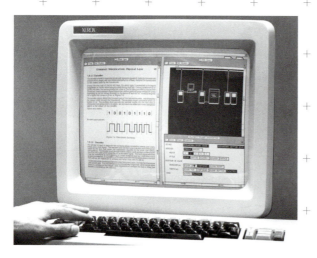

L.1.
L.2.

L1—L2. 世界上第一个交互界面

来源：美国施乐（Xerox）公司帕克研究中心

研究人员在1973年成功设计出世界上第一个图形用户界面（GUI），这一创新成果奠定了现代计算机交互界面的基础，并对后续的计算机技术发展产生了深远影响。

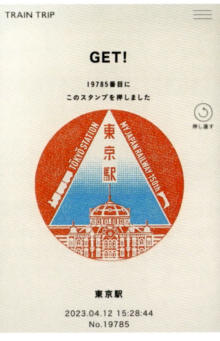

R1—R3.《日本铁路》

来源：日本电通（Dentsu）公司

以上为视频截图。日本电通把传统收集印章的做法数字化，让乘客通过手机收集各个车站的木雕风格印章的数字图样，了解各站的历史或周边魅力观光景点，同时这些图样还发展成包装纸与书籍等多种文创运用。

扫码查看原视频

R. 1.
R. 2.
R. 3.

The Essence and Principles of Information Visualization

1.3 信息可视化的本质和原则

信息可视化的本质特点在于提高信息理解的速度和效率，使用户能够迅速捕捉关键见解和模式。通过视觉表达，信息可视化强调直观的沟通，即便是非专业人士也能够更好地理解和参与信息的解读。

信息可视化还注重交互性，通过将信息转化为图形表达的形式，让用户能够自定义视图、探索数据并进行深入挖掘，从而促进更深层次的分析和发现。信息可视化成为现代社会中支持决策、传递信息和推动创新的重要工具。

信息可视化在设计过程中需遵循以下原则：

①清晰性：确保信息传递逻辑清晰，易于理解；避免不必要的装饰和复杂化；使用简洁的图形和色彩元素，保持图表的结构和布局简单、直观。

②准确性：确保信息与数据的准确和诚实呈现；避免失真设计或出现误导的图表比例和图形元素；选择适当的图表类型来展示数据的含义。

③简洁性：用简明扼要的设计手法来避免信息过载；去除画面中的多余元素和装饰；使用简明的颜色和图例，清晰展示必要的信息和数据点。

④一致性：通过一致的设计语言和风格提升可读性；统一颜色、字体、图形和图表风格；保持图例、标签和图表元素的一致性，并且采用一致的尺度和单位。

⑤可读性：确保图表中的文字和数据易于阅读和理解；选择清晰的字体和适当的字号，设计易于阅读的图形符号和图表；保证文本与背景之间有足够的对比；使用清晰的标签和标记来解释数据。

⑥审美性：通过视觉设计增强画面的吸引力和用户体验；使用协调的颜色方案；采用视觉对称和平衡的布局；设计视觉上愉悦且吸引用户注意的图表。

⑦普适性：确保图表能考虑到所有用户，包括残障人士的需求，实现信息的无障碍传递；可以通过颜色对比、图表注释、扫码播放和语音辅助等多种手段让更多的人"读懂"设计。

⑧用户互动性：通过互动元素增强用户体验和数据探索；使用动态图表和实时数据更新等手段来增强互动性。

⑨数据完整性：确保信息的客观、完整和来源可信；提供数据来源和使用方法说明；确保数据处理过程透明且可验证，避免数据篡改和主观臆断。

ALL.《大都会世界地图集》

来源：荷兰设计师 Arjen Van Susteren

这是一本对全球 101 个大都市（都市圈）进行数据统计和发展分析的专著。所统计的资料包含城市面积、人口、经济、机场、港口、医疗、犯罪、污染等多方面的详细数据。书中珠光黄色为参与统计的城市中相关数据的最大值，荧光橙则为当前城市的数据占比，如此可清晰地看出这个城市在此数据上的等级。最后的部分按照统计数据的分类，将这些城市的数据放在同一页内进行横向对比。该书的数据量巨大，但通过图形得到有趣的呈现。

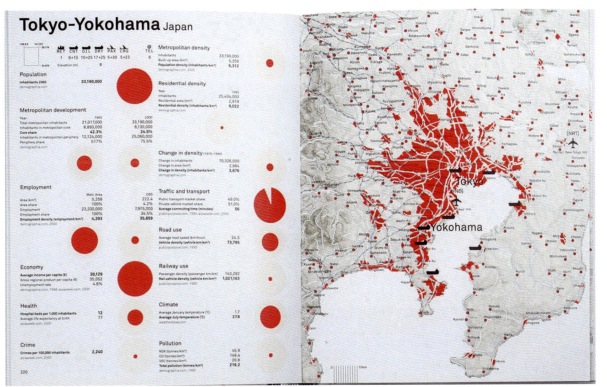

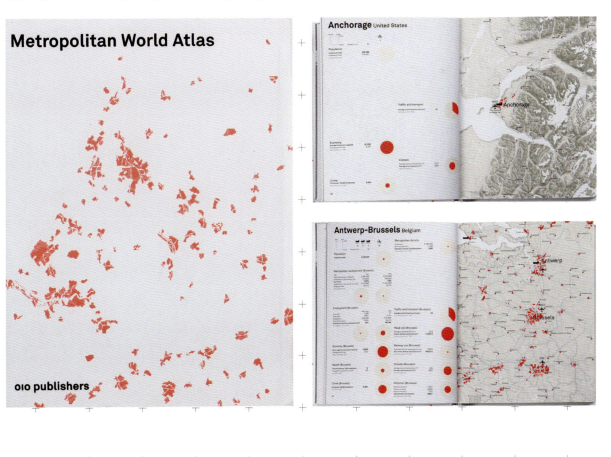

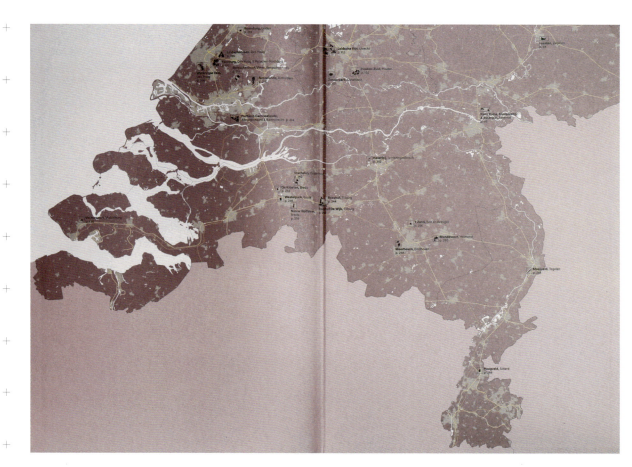

ALL.*Vinex Atlas*

来源：荷兰设计师 Joost Grootens

该书与荷兰的空间规划政策紧密相关，曾获得 2009 年"世界最美的书"金奖。20 世纪 90 年代初，荷兰住房、空间规划和环境部发布了第四份空间规划报告的补充文件。这份政策文件以其荷兰语缩写 Vinex 而闻名。随后，荷兰各地根据此政策修建了数十万套住宅，这些住宅后来被称为 Vinex 区。*Vinex Atlas* 则首次对整个 Vinex 区的住房存量进行了深入介绍，并通过航拍、绘图、数据统计等方式来跟踪这项计划的实施情况。信息丰富，细节极为精美。

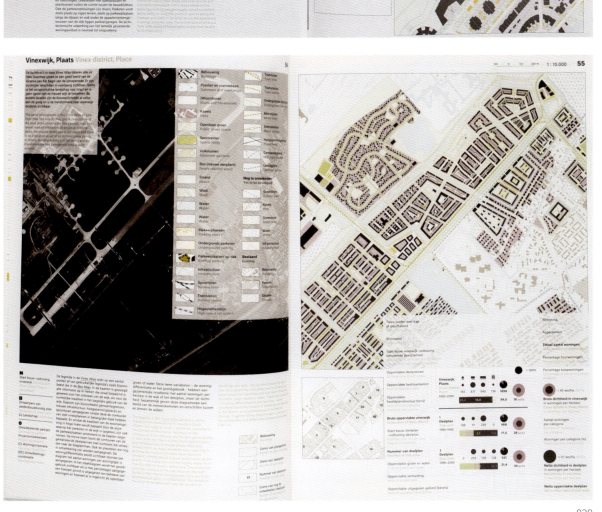

02

信息可视化的版图诞生

2.1 信息可视化的应用领域

2.2 田野调研与问卷设置

2.2.1 田野调研的一般步骤

2.2.2 如何有效合理地设置调研问卷

2.3 设计特点与设计类型

2.3.1 图解类

2.3.2 统计类

2.3.3 空间类

2.3.4 流程类

2.3.5 故事类

2.3.6 动态信息图

Application Fields of Information Visualization

2.1 信息可视化的应用领域

信息可视化几乎可以应用于任何需要数据分析和展示的领域，通过图形化展示，使复杂的数据变得更易于理解和应用，从而更有效地支持决策和创新。下面我们举例一些主要的应用领域。

（1）医疗健康领域

①公共卫生：传染病传播、疫苗接种率等公共卫生数据的可视化。
②病患数据：病历数据、健康监测数据的可视化，帮助医生快速了解病情。

（2）新闻媒体领域

①用户画像：用户行为、偏好和使用模式的数据图表。
②内容传播：新闻和多媒体内容传播路径和影响力的可视化。
③广告效果：广告投放效果和用户互动数据的图形展示。

（3）商业金融领域

①市场分析：通过可视化展示市场趋势、客户行为和竞争态势。
②财务报表：通过财务数据和业绩指标的图形化展示企业的经营状况。

L. I. R. I.

L1.《Le 指南》
来源：意大利设计师 Manuel Bortoletti
该图展示了心脏相关医疗信息，曾获得 Malofiej 奖的铜牌。

R1.《哪些行业创造或破坏的价值最大？》
来源：意大利设计师 Valerio Pellegrini
该信息图展示了所有行业从 2012 年到 2021 年的业绩表现，并特别介绍了 12 个行业的发展趋势，使读者明白各个行业在经营时可能面临的机会和挑战。

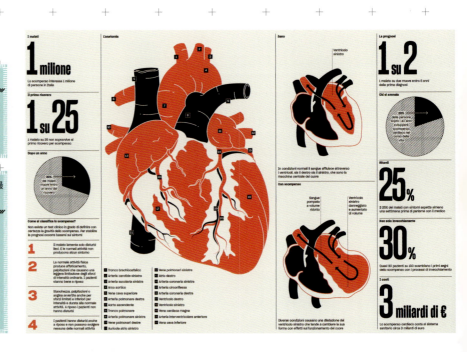

Which industries create or destroy the most value?

Total economic profit, 2012–2021

- ● Created value
- ● Destroyed value
- — Net Economic Profit (positive EP less negative EP)

Despite a global pandemic, aggregate corporate performance rose since 2020 as sharp value spikes in some industries overshadowed deep losses in others.

Some industries are known to create more value than others, but their performance varies significantly over time. This is due to structural factors such as capital intensity and competition as well as macroeconomic trends, among other things. This infographic illustrates performance across all sectors as well as snapshots of 12 industries, highlighting tailwinds and headwinds that your businesses, as well as those of your customers and suppliers may face.

Timeline: 2012 · 2013 · 2014 · 2015 · 2016 · 2017 · 2018 · 2019 · 2020 · 2021

Industry panels: Tech, Media, & Telecom | Pharma & Medical Prod. | Industrials | Consumer | Retail | Financials | Healthcare | Insurance | Materials | Travel, Logistics, & Infr. | Utilities | Oil & Gas

Technology and media have long generated outsized economic profits thanks to capital-light business models, high margins, and strong demand in a rapidly digitizing world.

Materials companies' profits are largely driven by resource prices and thus cyclical. The industry's EP soared in 2021, for example, as materials prices rose sharply.

The divergence in the financial industry's performance is largely due to differences in interest rates and regulatory environment in various regions.

Value is defined as: Companies generate value if their Net Operating Profit after Taxes (NOPAT) exceeds the opportunity cost of capital (Invested Capital * WACC/Weighted Average Cost of Capital). The same is true for banks and insurance companies but the terms are "Adjusted Net Income" and opportunity cost of capital is calculated as equity * cost of equity.

Created by McKinsey Data Visualization Lab, Jason Forrest, Director
Design by Valerio Pellegrini, Video by Gergo Varga
Content and data: Joanna Pachner, Peter Stumpner, Stijn Broekema
Data Source: S&P Global, Corporate Performance Analytics

McKinsey & Company

DVL

Do We Still Listen to Albums?

FOR THE ALBUM, streaming has long been a symbol of death, a dark hooded figure that threatens to make the LP obsolete. And for the album as a product, it's largely come true: Overall sales have been in a double-digit tumble since at least 2016. But many have wondered if the album as an *experience* is in danger, too, if the act of sitting down with an album from start to finish wouldn't survive the age of playlists and TikTok attention spans.

The answer: According to the numbers, the album is hanging in there.

We analyzed thousands of LPs released in the past 10 years to see the percentage of full albums listened to by streaming audiences. We gave each a score based on how equally its streams are divided among songs. The closer to 100, the more of the album the average listener has consumed; the lower the number, the greater the chances its listening is driven by one hot single.

Since 2015, the average score for the top 500 albums has actually increased slightly, from 64 to 68 percent. Musicals see the highest rate of completion, while country albums see the lowest. Streams for Lil Uzi Vert's *Eternal Atake*, a concept album that follows the rapper's alien abduction, are pretty evenly split, while Logic's *Everybody* is engulfed by "1-800-273-8255." Below, see average scores for each genre, and album examples in each. —EMILY BLAKE

GENRE SCORE
Average score for the top 100 albums in each genre

ALBUM SCORE
Percentage of the album listened to by the average user

Higher value
Hamilton 92%

Lowest value
TLC 1%

See scoring methodology on the opposite page.

DATA VISUALIZATION BY **Valerio Pellegrini**

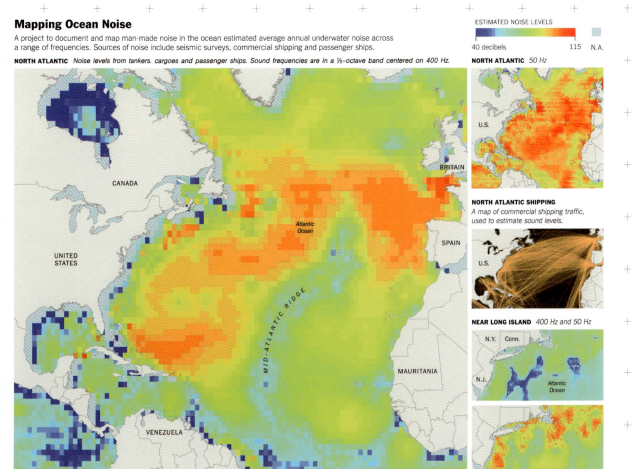

(4) 文化艺术领域

①文化数据：博物馆藏品、文物保护和艺术品展示数据的可视化。

②音乐与影视：播放量、收视率和观众反馈的图形展示。

③社交媒体分析：文化活动在社交媒体上的影响力和用户参与数据的可视化。

(5) 环境与资源领域

①资源利用：自然资源使用数据的可视化，如水资源和能源消耗。

②环境监测：空气质量、污染水平和生态变化的可视化。

③可持续发展：可持续发展指标和进展的图形展示。

L1. R1.

L1.《我们还听专辑吗？》

来源：意大利设计师 Valerio Pellegrini 设计图应用于文化艺术领域，对美国《滚石》杂志（一本关于流行文化的半月刊杂志）2020 年 11 月刊的相关数据进行了可视化设计。

R1.《映射海洋噪声》

来源：美国《纽约时报》科学图形编辑 Jonathan Corum

本图绘制的内容与海洋中的人为噪声相关，估计了一系列频率范围内的年平均水下噪声。噪声来源包括地震勘测、商业航运和客船。

035

（6）教育与学习领域

①学生成绩与进度跟踪：成绩和学习进度的可视化，帮助教师和家长了解学生表现。
②研究成果：教育研究数据和成果的图形化展示。
③课程规划与优化：展示学生在不同课程和模块间的学习路径，展示课程内容、难度、教学计划等。

（7）城市智慧管理

①交通流量分析：通过热图、流量图和路线图展示城市交通流量和拥堵情况。
②公共交通规划：公交线路和站点利用率的可视化，帮助优化公共交通网络。
③基础设施管理：道路、桥梁等基础设施的状态和维护数据可视化。

（8）旅游管理领域

①旅游流量：游客流量、景点受欢迎程度和住宿情况的图形展示。
②客户反馈：客户评价和反馈数据的可视化，帮助改进服务质量。
③市场趋势：旅游市场趋势和竞争分析的可视化。

L1. R1.

L1.《调整您的计划以获得更好的性能》

来源：中国设计师张菁
信息图展示了学习规划方面的内容，旨在调整计划从而得到更好的效果。

R1.《米兰的地铁和郊区铁路》

来源：俄罗斯设计师 Dmitry Goloub
设计师重新设计了米兰地铁地图，添加了最新的 M5 号线。地图包含了车站、机场字母列表，创造了一种全新的风格，不与世界上任何其他交通地图重复。目前的官方地图只显示了 S 站，没有显示一个站属于哪条线，而设计师把重点放在了 M 线上。

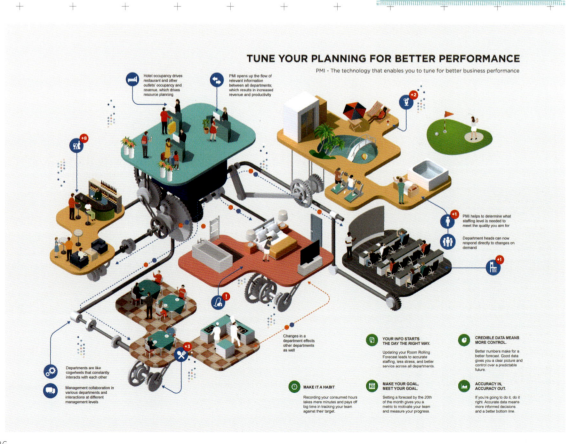

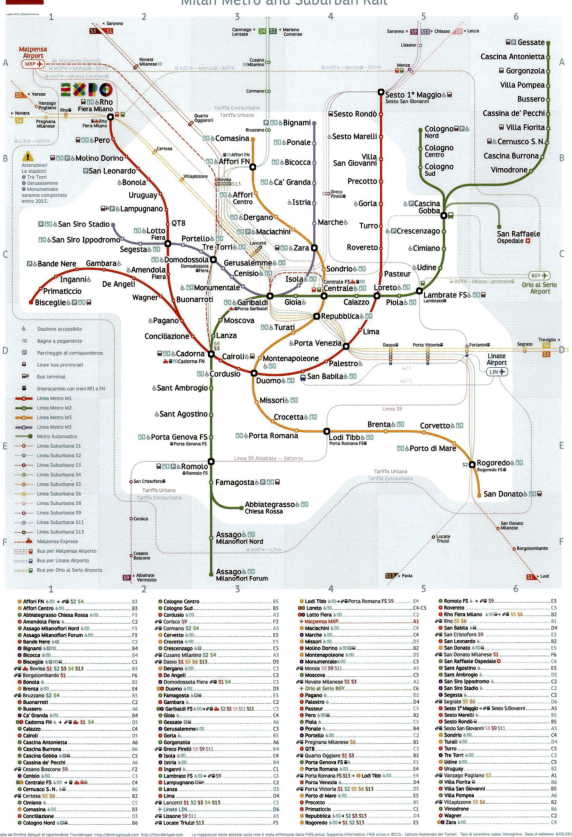

L1. R1. R2.
L2. R3.

L1—L2.《澳大利亚小镇塞尔游客中心的垃圾回收信息设计》

R1—R3.《澳大利亚小镇塞尔游客中心的导视设计》

垃圾回收信息设计与导视设计采用了高饱和度的撞色，搭配简明扼要的文字和排版设计，展示了小镇智慧管理的内容和信息设计的水准。

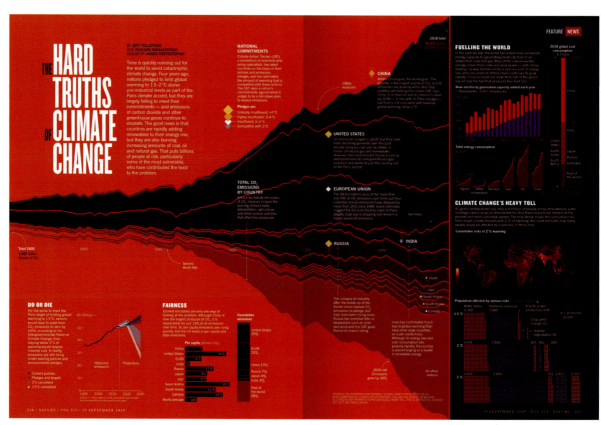

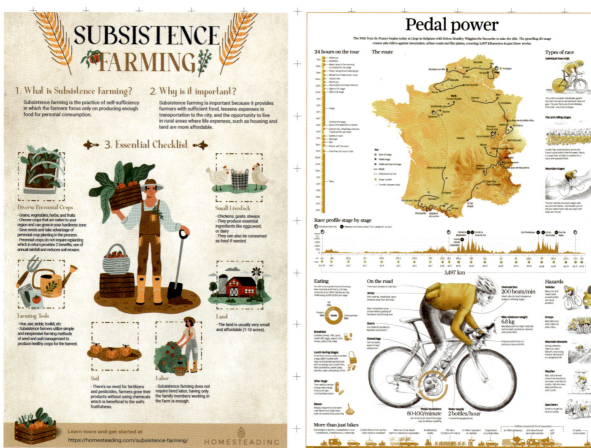

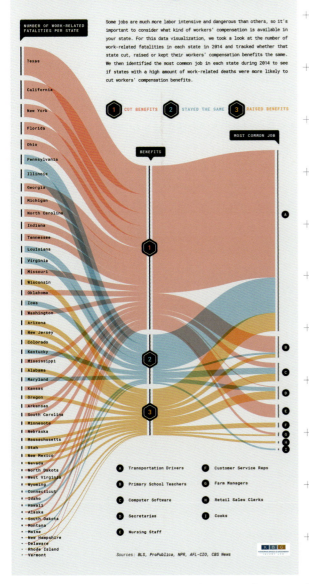

（9）科学研究领域

①基因组学：基因数据的可视化，帮助大众理解基因表达和变异。
②气候科学：气象数据和气候变化趋势的可视化。
③物理学：实验数据和模拟结果的图形化展示。

（10）农业与食品安全

①作物监测：农业生产数据和作物健康状况的可视化。
②食品安全：食品生产、加工和流通过程中的质量控制的数据可视化。
③气候影响：气候变化对农业生产影响的数据可视化。

（11）体育与娱乐领域

①运动分析：运动员表现和比赛数据的可视化。
②观众行为：观众偏好和参与度数据的展示。
③媒体分析：社交媒体和娱乐内容的受众分析。

（12）社会统计领域

①人口普查：人口分布、年龄结构和人口迁移的可视化。
②社会调查：社会研究数据的图形化展示，如生活质量调查结果等。
③政策影响评估：政策实施效果的数据分析和图形展示。

| L1 | R1 |
| L2 | L3 |

L1.《气候变化的残酷事实》
来源：英国设计师 Jasiek Kr
该图应用于气候科学领域，揭示了各国在履行 2015 年《巴黎气候协定》义务方面的进展情况。

L2.《自给农业》
来源：eatdrinkbetter.com（美国）
该图应用于农业领域，可视化了自给农业的相关信息，包括自给农业的概念、重要性、工具、土壤、工人等内容。

L3.《踏板功率》
来源：《南华早报》（中国香港）
该图应用于体育领域，可视化了比利时第 99 届环法自行车赛，预测在这场比赛中英国人布拉德利·维金斯有望夺冠。

R1.《成本高昂：工人补偿》
来源：www.informationisbeautifulawards.com（英国）
本信息图应用于社会统计领域，聚焦于美国"工伤"话题，分析了 2014 年各州与工作相关的死亡人数，并跟踪了各州是削减、提高还是保持其工伤补偿福利不变。

Field Research and Questionnaire Setting

2.2 田野调研与问卷设置

信息可视化的田野调研是为了更好地了解相关领域的现状、趋势和需求，搜集资料和信息，以及探索用户对于信息可视化工具和技术的使用和反馈。这通常是我们在确定项目主题和设计意图后展开切实有效的工作的第一步。

2.2.1 田野调研的一般步骤

通过以下步骤进行系统和全面的田野调研，可以为项目接下来的展开提供有益的参考和指导。

①确定调研目标：首先要明确调研的目标和范围，例如了解用户对于特定类型的信息可视化工具的偏好，或者了解目前市场上信息可视化工具的使用情况等。

②选择调研方法：根据调研目标选择合适的调研方法，常见的调研方法包括问卷调查、深度访谈、焦点小组讨论、观察法等。

③设计调研工具：设计调研问卷、访谈指南或者观察记录表等调研工具，确保能够全面、系统地搜集相关信息。

④招募调研对象：根据调研目标，招募适合的调研对象，包括信息可视化领域的专业人士、普通用户或者潜在用户群体等。

⑤实施调研：根据选择的调研方法进行调研工作。可以通过在线问卷、面对面访谈、小组讨论等方式与调研对象进行沟通和交流，搜集他们的意见和反馈。

⑥分析数据：对搜集到的调研数据进行整理和分析，提炼出主要观点和结论。可以使用统计分析工具进行数据分析。

⑦撰写报告：根据分析结果撰写调研报告，清晰地呈现调研过程、结果和建议。报告应该包括调研背景、方法、数据分析、主要发现和结论等内容。

⑧分享成果：将调研报告分享给相关团队，例如团队成员、管理者、客户或者合作伙伴，以推进信息可视化的视觉呈现、工具和技术的改进和应用。

Fig. 3.

OVAL.

Caves.—11. Examine the floors of caves by cuttings from the surface as far as the solid rock; take sections of the deposits and note the relics discovered in each stratum. In limestone caverns, note the thickness of any stalagmite coating upon or beneath the floors. 12. It must be remembered that strata representing vast periods of time may be represented by deposits only a few feet or even inches in thickness, and that a very false impression might be conveyed by any error in labelling or describing the position of the specimens. Animal remains should be preserved for examination at home, and for submission to a comparative anatomist, especially if the traveller is not one himself. 12*a*. Pebbles showing any bruises or signs of wear should be brought away, as well as more obvious relics. 13. Note the elevation of the mouths of the caverns above the existing watercourses, and give plans and sections when practicable.

Neolithic (Surface) Period.—14. Implements of neolithic type are likely to be found in soil turned up by cultivation, or where the surface has been removed by rains, on the borders of plateau-lands overlooking a valley, near the margins of ancient forests, or in any place suitable for an encampment near water: attention may be drawn to such spots by observing the flakes, which are always abundant in places where stone implements have been fabricated. 15. Note what class of pottery, if any, is found, with flakes and implements on the surface. 16. Notice whether the implements have been formed by chipping or by grinding; if by grinding, look for the concave rubbing stones on which they were ground. 17. Notice any evidence that may exist of metal having been little used at the same time or subsequently to the stone implements. 18. Preserve any bone implements or other relics found on the spot. 19. Should any implements be found with holes bored through them, notice whether the holes are cylindrical or enlarged towards the outside, from having been bored from the two sides. 20. Preserve as many specimens as possible, and *label them all at once*, by writing with ink (or preferably lead pencil) upon the stones if possible; take measurements and make outline drawings of any that cannot be carried away, and notice what animal remains are found with them. 21. The following illustrations of some of the principal types of neolithic implements found in this country are contributed by John Evans, Esq., F.R.S.

2.2.2 如何有效合理地设置调研问卷

具体搭建市场调研问卷的内容框架需要根据调研的目的、目标受众以及所关注的市场因素来确定。

以下是一个基本的市场调研问卷内容框架，可根据实际情况进行调整和完善。

①受访者信息收集：了解受访者的基本特征：年龄、性别、职业、教育程度、收入、所居住地区等基本信息，收集受访者所在地的地域特征与市场特点。

②消费习惯和行为：首先了解受访者对于相关产品或服务的购买频率，再了解受访者在购买相关产品时的平均消费金额，最后了解受访者购买相关产品的主要渠道和方式。

③市场调研目标：了解受访者对于市场上特定产品或服务的了解程度和认知程度，以及了解受访者对于市场上不同品牌的态度和偏好。

④竞品分析：了解受访者对于市场上不同竞争对手的印象和评价，以及了解受访者对于不同竞争对手的品牌忠诚度和倾向。

⑤市场趋势和未来预期：了解受访者对于市场未来发展的预期和需求，以及了解受访者对于新产品、服务的接受程度和态度。

⑥其他补充问题：可以根据实际情况增加其他相关问题，例如关于宣传效果、市场定位、价格敏感度等方面的问题。

⑦感谢和联系方式收集：感谢受访者的参与，收集受访者的联系方式，以便于后续的跟进和调查结果的反馈。

在设计市场调研问卷时，需要确保问题的逻辑性和连贯性，避免提问过于冗长或重复，以免影响受访者的回答质量和调查效果。同时，建议在设计问卷之前进行小范围的预调研或焦点小组讨论，以获取受访者的建议和反馈，从而进一步优化和改进问卷设计。

最后，发布问卷前要确保调查的目标清晰明确，并选择合适的调查平台进行发布，例如在线调查工具或社交媒体平台；并且，在收集数据后，要对数据进行分析和解读，及时总结调查结果并采取相应的措施。

ALL."未来社区·15分钟生活圈"调查问卷

该问卷为本书第 96 页至 101 页的《15 分钟理想生活圈》设计项目的调研问卷。该问卷旨在从问卷调研与回收过程中了解居民的基本信息以及其对"未来社区·15 分钟生活圈"的看法，使最终设计更加贴近居民需求。

"未来社区·15分钟生活圈"调查问卷

1—5题：受访者信息

1. 您的性别是?
 ○男 ○女

2. 您的年龄是?
 ○10—18岁 ○19—27岁 ○28—40岁 ○41—60岁 ○61岁以上

3. 您的职业是?
 ○公职人员 ○个体私营业主 ○企业管理人员 ○工人 ○专业技术人员 ○学生
 ○待岗及离退休人员 ○全职主妇 ○自由职业者

4. 您的月收入是?
 ○<3000 ○3000—6000 ○6000—10 000 ○10 000以上

5. 您的所属社区是?
 ○云水社区 ○高沙社区 ○头格社区 ○七格社区 ○中沙社区 ○其他 _____

6—10题：消费习惯与行为

6. 请问您目前生活工作的社区中所拥有的服务功能场所和公共活动空间包含哪些?
 ○老年活动中心 ○儿童活动中心 ○体育运动场所 ○健身场所 ○购物商城
 ○绿化公园 ○文化场所 ○医疗保健 ○物业治安 ○消防设施

7. 您认为目前生活工作社区中的基本服务设施完整吗?
 ○十分完整 ○较完整 ○一般完整 ○不完整

8. 在目前生活工作的社区中,您认为步行15分钟能够到达的基础设施服务场所能满足日常需求吗?
 ○十分满足 ○基本满足 ○不满足

9. 您一般选择什么样的医疗机构就医?
 ○社区诊所或卫生室 ○区级综合医院 ○市级医院 ○省级医院

10. 您日常购物一般选择哪些场所?
 ○沿街商业网点 ○社区小型商业街 ○农贸市场 ○区级商业中心

11—14题：现状分析

11. 您认为现代社区生活有哪些优点?
 ○邻里关系好 ○社区服务好 ○组织的活动多 ○生活便捷度高 ○物业管理好

12. 您认为目前居住的社区存在哪些问题?
 ○教育资源不足 ○生态绿化不够 ○环境污染严重
 ○交通拥挤 ○物业管理差 ○邻里关系差 ○其他 _____

13. 您是否认为现在的邻里关系不如以前亲密?
 ○是 ○否 ○没有感觉

14. 您目前生活工作的社区是否满足了停车需求?
 ○十分满足 ○基本满足 ○不满足

15—18题：未来预期

15. 您更向往哪种社区生活?
 ○环境良好但相对偏僻的乡村社区 ○先进便利但生活成本较高的城市社区
 ○其他综合地段、生活成本等因素的中档社区

16. 在"未来社区·15分钟生活圈"的建设中,以下哪些特征最吸引您?
 ○建筑 ○交通 ○教育 ○环境 ○邻里关系 ○学区 ○房价

17. 您对未来社区有什么设想?
 ○智能技术 ○绿色建筑设计 ○社区活动空间 ○多功能性 ○健康与福祉

18. 您更向往哪种邻里关系?
 ○互帮互助亲密和谐 ○互不认识保留隐私 ○其他 _____

19题：其他补充信息

19. 关于"未来社区·15分钟生活圈"您还有什么补充建议?

Design Characteristics and
Design Types

2.3 设计特点与设计类型

信息可视化设计的核心目的是将信息更加精准、直观、快速地传达给受众。

因此,其设计具有以下两个特点:
①精简:即把复杂冗长的数据、问题精简成一个更容易理解的图表,以便于受众找到信息的主次内容。
②直观:即利用图片或图表等媒介来传达相应信息,从视觉上减少受众的理解压力。

信息可视化的设计类型根据呈现的数据和目的的不同,可分为关系类、统计类、空间类、流程类、故事类和动态信息类等多种形式,其具体的演绎又包括折线图、柱状图、饼图、散点图、地图、热力图等多种图表类型,以及交互式可视化工具和数据可视化软件。在数据量庞大或者结构复杂的情况下,信息可视化可以帮助用户发现隐藏在数据中的规律和趋势,从而支持更深入的分析和决策。

在智媒体时代,传统的静态信息可视化正在向动态图形发展,有了更多的表现性和可能性。

2.3.1 图解类

网络图(Network Diagram):网络图是一种用于表现复杂和连接关系的图形表示方法。它由节点(表示实体或元素)和关系边(表示节点之间的关系)组成。图中的每个节点代表一个独立的实体,而线条表示节点之间的关联或连接。图表形式特别适用于展示社交网络、计算机网络、交通网络等系统中的交互和依赖关系。通过网络图,我们能够直观地理解系统中的各个元素之间的关系。

ALL.《高管演出令人敬畏》

来源:意大利设计师 Valerio Pellegrini
本信息图根据工作搜索网站 Glassdoor 和学生服务公司 Chegg 的数据进行设计,采用了类似行星系统的形式,分析了人们什么时候需要获得必要的工作技能、遇到合适的人、找到一个有适当成长路径的公司等内容。

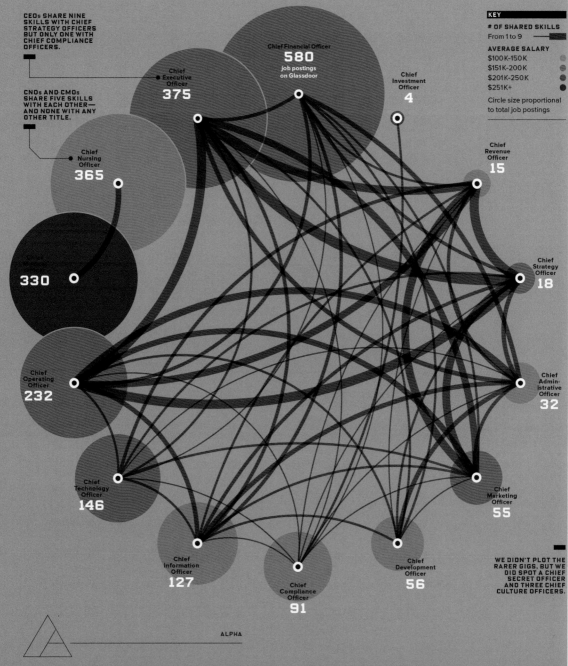

INFOPORN

C-SUITE GIGS
A WEB OF MAD SKILLS

WHAT DO WE WANT? C-level jobs! When do we want them? As soon as we acquire the necessary job skills, meet the right people, and find a company with appropriate pathways for growth! Here's what the Chief Something Officer planetary system looks like, based on data from job-search site Glassdoor and student-services firm Chegg (where I have my day job). Turns out, CEOs share many of their top 10 skills with many other roles, making it perhaps easier to wriggle up to that post, while chief compliance officers are largely single-skill sharers. And if salary is important to you, chief medical officer is the way to go. Too bad you'll probably need another degree for that. —SETH KADISH

VALERIO PELLIGRINI SEP 2017

散点图（Scatter Plot）：散点图用于表示两个变量之间的关系。图表中的每个数据点代表一个初始值，通过在横轴和纵轴上分别表示两个变量，显示它们之间的分布、趋势和关联程度。横轴通常表示独立变量，而纵轴表示依赖变量。散点图的形式使我们能够仔细观察数据点的分散情况，通过趋势线还可以揭示变量之间的全面趋势。

通过添加轴标签、标题以及其他注释，散点图成为分析数据和发现关系模式的工具。

树状图（Tree Diagram）：是一种层次结构的图形表示方式，以树的形式展示了元素之间的系统。这种图表关系包括树根（顶部节点）、分支（表示系统关系的连接线）、叶节点（树状图常用于表示组织结构、分类体系、文件系统等），其中树根代表整体，分支代表不同的系统，而叶节点则表示具体的元素或终端节点。

通过树状图，用户可以清晰地理解各个元素之间的从属关系，以及整体结构的层次性质，为数据组织和分析提供了细致的可视化工具。

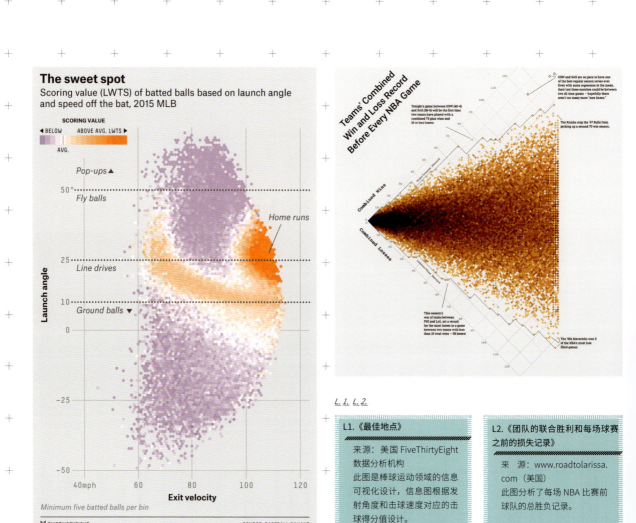

L1. L2.

L1.《最佳地点》
来源：美国 FiveThirtyEight 数据分析机构
此图是棒球运动领域的信息可视化设计，信息图根据发射角度和击球速度对应的击球得分值设计。

L2.《团队的联合胜利和每场球赛之前的损失记录》
来 源：www.roadtolarissa.com（美国）
此图分析了每场 NBA 比赛前球队的总胜负记录。

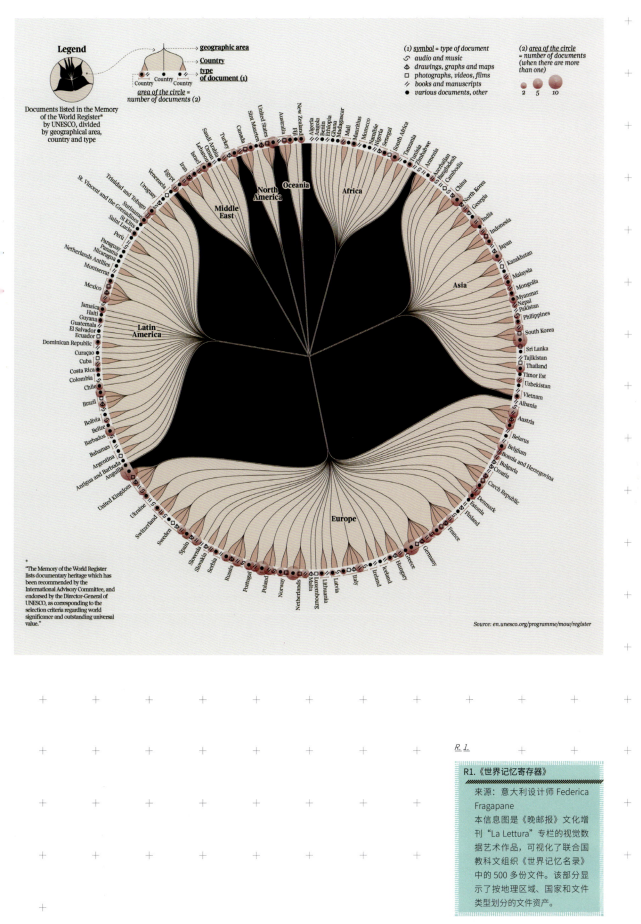

R1.《世界记忆寄存器》

来源:意大利设计师 Federica Fragapane

本信息图是《晚邮报》文化增刊"La Lettura"专栏的视觉数据艺术作品,可视化了联合国教科文组织《世界记忆名录》中的500多份文件。该部分显示了按地理区域、国家和文件类型划分的文件资产。

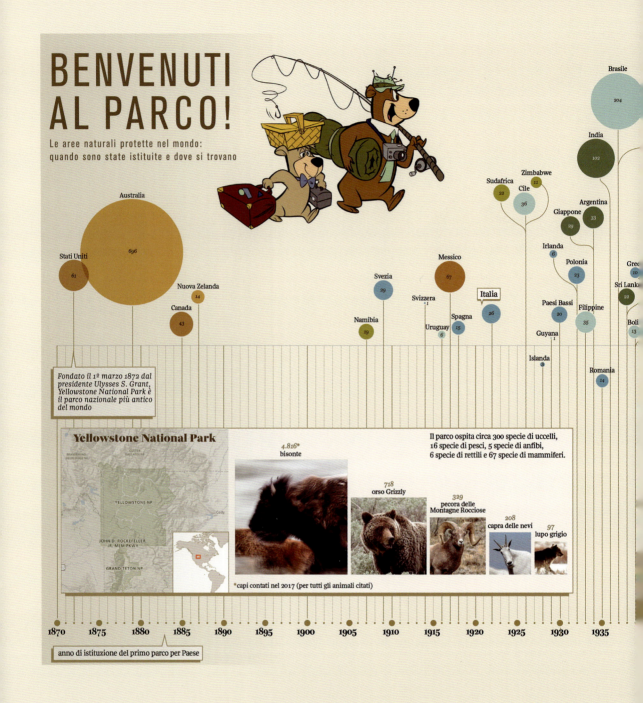

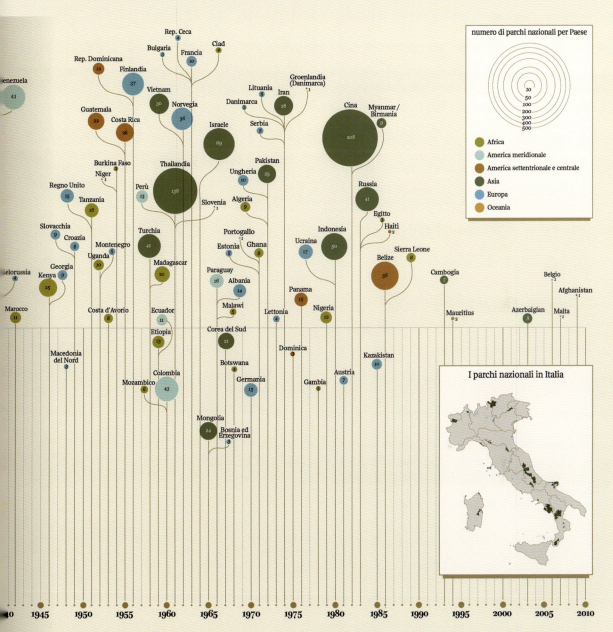

2.3.2 统计类

折线图（Line Chart）：是一种用直线连接数据点的图表，通常用于显示随时间或类别变化的趋势。横轴表示独立变量，如时间或类别，而纵轴表示相应的依赖变量。折线图能够有效地展示数据变化的趋势，帮助观察者识别其中的规律。

柱状图（Bar Chart）：是一种以柱状表示数据的图表，通常用于不同类别之间的数量或大小比较。每个柱子的高度对应于相应类别的数值，横轴表示不同的类别。数据之间的差异显著，使用户能够快速比较各个类别的情况。

饼图（Pie Chart）：是一种圆形的统计图，被分割成扇形，每个扇形的角度表示相应类别在整体中所占的相对份额或比重，使观察者更容易理解不同类别之间的相对大小关系。

L.1.
L.2.

L1.《哪些行业正在崛起？》
来源：instagram.com（美国）
此图分析了部分专业领域从 2017 年到 2019 年的发展状况。

L2.《美国建筑学和高等教育学位的总体趋势》
来源：全球建筑广播主编罗里·斯托特（Rory Stott）
此图分析了美国自 1992 年以来与建筑相关学位的增幅。

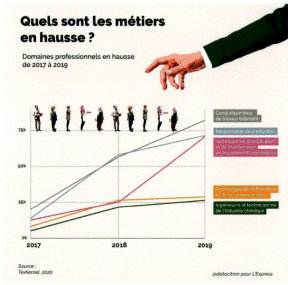

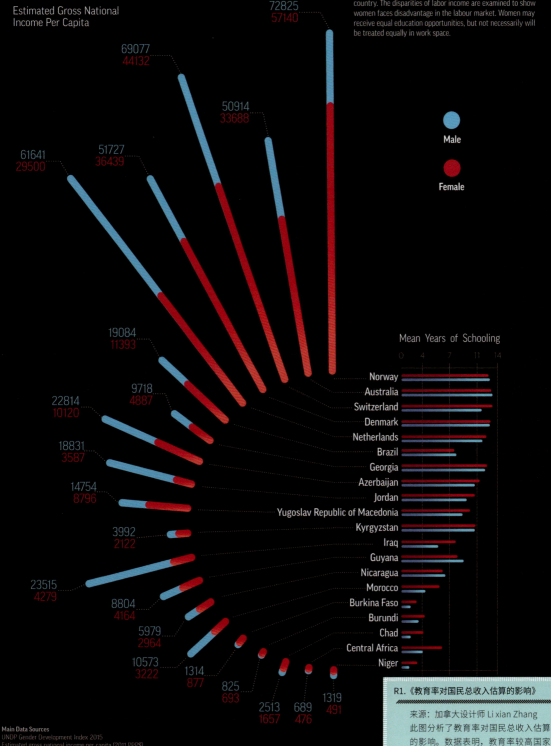

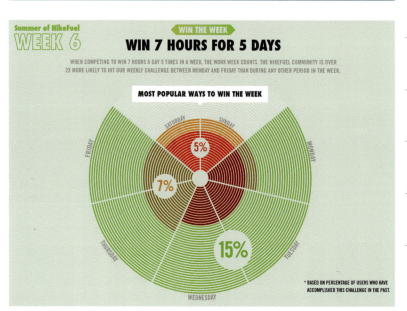

L1. 《电动汽车竞争优势》

来源：美国《元素》(Elements) 期刊
编辑布鲁诺·文迪蒂
（Bruno Venditti）
图表基于 EV-Volumes（瑞典一家专注于全球新能源汽车市场的咨询机构）的数据，从全电动角度比较了特斯拉和其他顶级汽车制造商目前的地位，并给出了 2025 年的市场份额预测。

L2. 《5 天赢得 7 小时》

来源：美国设计机构 Satellite Agency 与设计师莉兹·迈耶（Liz Meyer）
本图是为耐克的 Summer of NikeFuel 计划（耐克推广其 NikeFuel 运动量化指标的一项夏季活动）进行的一系列设计之一。从 FuelBand 社区（耐克通过其 FuelBand 智能手环产品所构建的一个用户互动平台）获取数据，并可视化最热门的信息，以帮助该计划在夏末建立一支更大的跑步者队伍。

R1. 《开花》

来源：美国设计师菲奥娜·杨（Fiona Yeung）
图表对花卉最佳种植和开花季节进行分析与展示。

Bloom

Different types of plants such as bulbs, perennials and annuals carry different needs for optimum growth and bloom. The best time to plant these flowers for optimum results are shown below along with its growing time and prime blooming seasons.

SOURCES: http://www.perennials.com
http://www.bachmans.com/Garden-Care
http://www.gardenexpress.com.au/growing_guide
http://www.bhg.com/gardening/plant-dictionary/annual

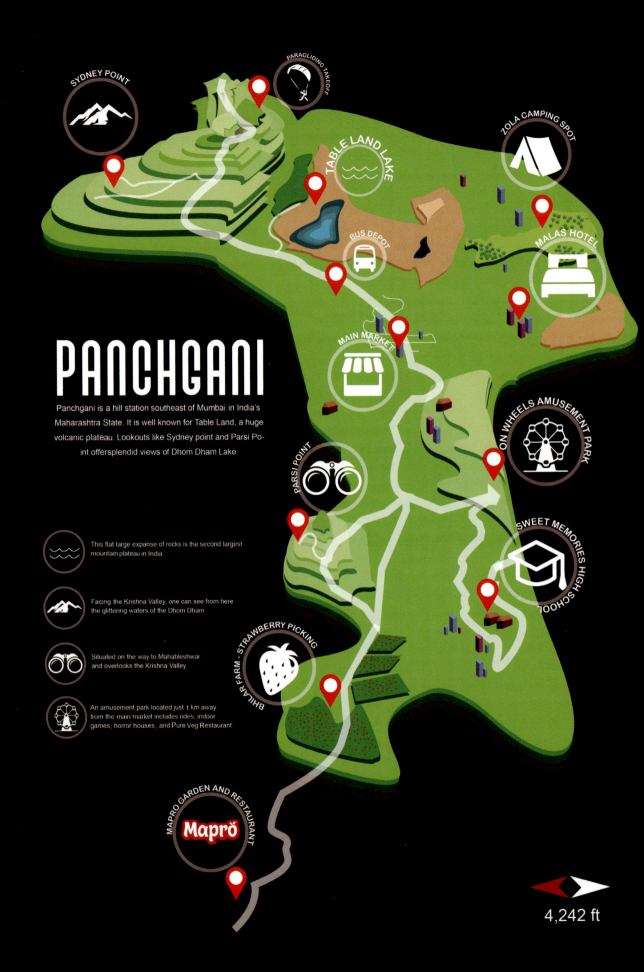

2.3.3 空间类

地图（Map）：地图是一种二维或三维的图形表现方式，用于描述地球表面或空间区域的特征和信息。地图通过符号、颜色、线条等方式表达地理空间上的各种数据，包括断层、势态等。地图在导航、规划、地理分析以及教育等领域中发挥了重要作用，它可以帮助人们更好地理解和利用地球上的空间关系，以及各种地理现象之间的相互关系。

L1. R1. R2.

L1.《PANCHGANI 地图设计》
来源：印度设计师 Ashmi Shah
本作品是对印度马哈拉施特拉邦孟买东南部一座名叫潘奇加尼的山进行的地图设计。这座山以桌子地（Table Land）而闻名，是一座巨大的火山。像悉尼点（Sydney Point）和帕西点（Parsi Point）这样的瞭望台提供了多姆达姆（Dhom Dham）湖的壮丽景色。

R1.《好帮手》
来源：法国设计团队 jaune-sardine
Cabanon Vertical 协会（一个专门从事参与性和过渡性城市规划的协会）在马赛 Bon Secours 地区开展了一项行动，本图是根据这一行动设计的一份地图传单。

R2.《苏比克地图》
来源：菲律宾设计师 Jo Malinis 与 Raxenne Maniquiz
此图为 Adobo 杂志举办的"2014年菲律宾广告峰会节庆指南"绘制的一张苏比克地图。

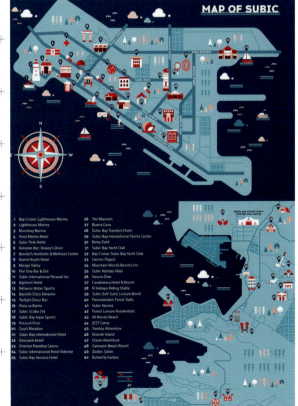

2.3.4 流程类

流程图（Flow Chart）：流程图是一种用图形符号和箭头表示步骤、决策、操作或事件顺序的图表形式。每个图形符号代表一个特定类型的操作，而箭头则表示操作的顺序，使读者能够理解整个过程中不同步骤之间的逻辑关系，从而有效地分析和优化工作流程。

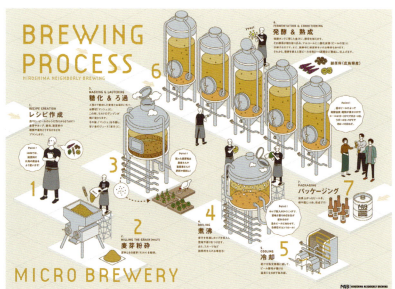

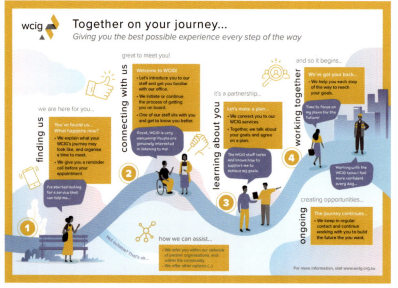

L. 1. R. 1.
L. 2.

L1.《酿造过程》
来源：日本设计师 Shuji Nagoto
该图分析了啤酒酿造的流程，包括配方制作、谷物研磨、糖化和过滤、煮沸、冷却等环节。

L2.《一起踏上旅程》
来源：荷兰设计公司 Crealo
本设计可视化了 wcig 公司的求职过程，简单概述了求职者如何选择加入 wcig，以及他们获得岗位的过程。

R1.《披萨的制作过程》
来源：英国设计师 Jing Zhang
设计用六个步骤来展示披萨的制作过程：1. 预热烤炉；2. 擀面团并放在烤盘上；3. 涂蕃茄酱；4. 铺辣椒粉和芝士；5. 烤披萨；6. 撒橄榄油并用罗勒花装饰。

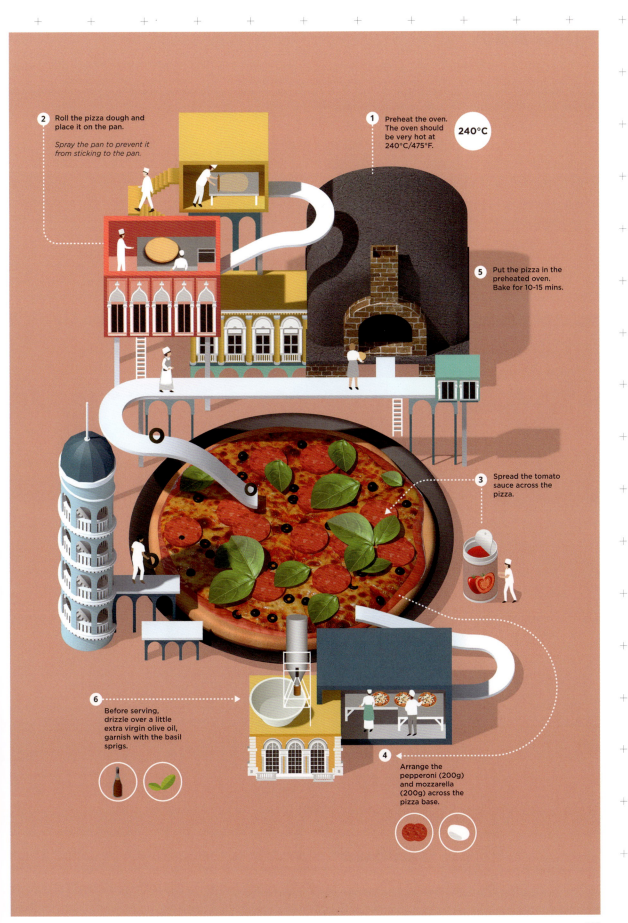

2.3.5 故事类

故事类图表： 是一种用数据讲述背后故事的可视化形式。与传统的图表不同，故事类图表将分组的数据或图形元素呈现为一个连贯的叙述。这种图表通常将文字、图像和动画等元素结合在一起，引导观众按照特定的顺序理解数据的发展和关系。故事类图表旨在传达数据中的趋势、模式或关键发现，并通过讲述引人入胜的故事，使观众更深入地了解和理解数据的背后含义。

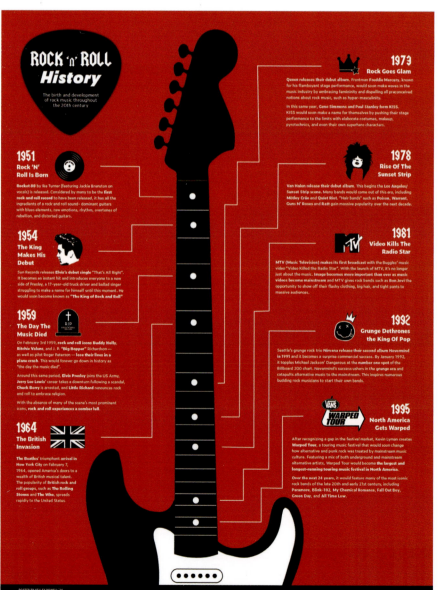

L1. R1.

L1.《摇滚乐历史》

来源：美国设计师凯利·鲍威尔（Kelley Powell）
此图描绘了摇滚乐的历史线及其中的大事件。

R1.《走进侏罗纪》

来源：中国设计师孙曾奕
此图将恐龙历史演变、骨骼名称以及足迹化石方面的信息串联起来，描绘了恐龙的历史。

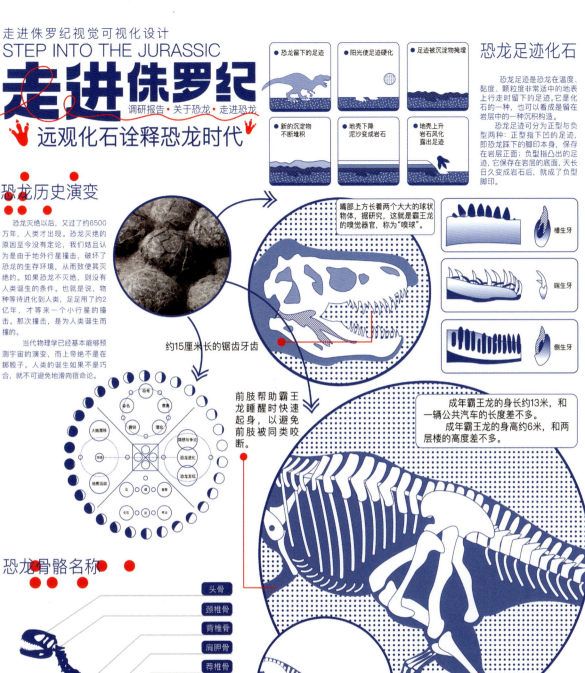

2.3.6 动态信息图

动态信息图（Dynamic infographic）：也称为实时数据图，是一种用于实时监测和显示数据变化的信息可视化工具。这类图表能够动态地更新并输出最新的数据，使观众能够及时了解事件、趋势或指标的波动情况。适用于需要及时响应和监测的领域，如金融市场、交通流量、社交媒体活动等。通过实时数据和动态呈现，用户可以快速识别变化、制定决策，并随时调整策略以应对不断变化的环境。

多元的信息可视化设计各有其独特的用途和优势，选择哪种合适的类型取决于将要传播的信息以及受众的需求。通常在实际应用中，可以结合多种类型的信息可视化来更好地传达信息的含义。人们可根据数据的性质、分析的目的以及受众的需求来选择合适的信息可视化设计类型。

L.1.

> **L1. 美国天气预报——实时数据**
> 来源：英国气象局 Met Office
> 该图呈现了实时的天气预报。

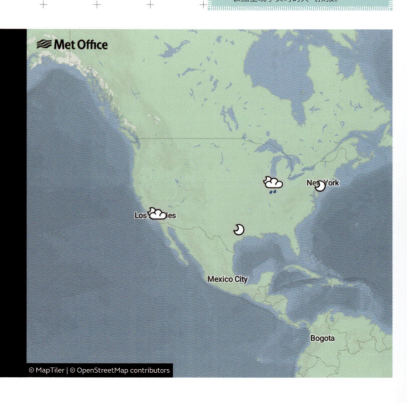

R1.
R2.
R3.

R1—R3.《纽约的碳排放量——实时数据》

来源：英国碳视觉公司创意总监亚当·尼曼（Adam Nieman）和自由导演克里斯·拉贝特（Chris Rabet）该视频可视化了2010年纽约市5400万吨二氧化碳的排放量。

03

信息可视化的方案搭建

3.1 设计流程

3.1.1 主题与准备

3.1.2 梳理与架构

3.1.3 设计与优化

3.1.4 收集与反馈

3.2 视觉元素的设计与呈现

3.2.1 各级标题设计

3.2.2 设计布局和排版

3.2.3 图表形式和图形符号

3.2.4 字体的选择

3.2.5 色彩与风格

3.3 层级模块的梳理

Design Process

3.1 设计流程

信息可视化设计的流程可以概括为以下四个阶段。

3.1.1 主题与准备

（1）明确问题和目标

在该阶段，关键是明确问题和目标，以及期望观众从可视化中获取什么信息。通过这一阶段，设计者能够更好地理解数据的核心内容，并为后续的设计决策提供参考和指导。这个过程主要考虑观众的需求和期望，以确保设计的可视化图表能够提供方便、易于理解的信息。问题和目标的明确给整个信息可视化过程奠定了坚实的基础，确保设计方向与最终期望的结果保持一致。

（2）数据收集、整理与分析

一旦问题和目标明确，就需要系统性地收集相关数据以支持可视化的构建。这包括从多个来源获取数据，如设置问卷、问卷调查、实地调查、数据库查询、文本文档分析等，以确保所收集的数据既全面又客观准确，因为只有高质量的数据才能够确保可视化结果准确，反映问题的本质。

通过数据整理这个步骤，我们能够建立一个高质量、可信赖的数据集。在这个阶段，数据的质量、准确性和时效性都是关键考虑因素，而保证数据的一致性和可比性有助于构建更加具有说服力的可视化图表。综合利用各类数据源，为接下来的可视化设计提供可靠基础。

在数据分析的阶段，通过运用各种统计和分析工具深入研究整理后的数据，旨在识别其中潜在的趋势、模式或关系。这个过程不仅有助于挖掘数据中蕴藏的有价值信息，而且为信息可视化设计提供了深层次的思考。通过深入的分析，我们能够更全面地理解数据的本质，突出那些最具影响力和启示性的数据点，从而使可视化表现得更加精准和有说服力，为设计过程提供更准确和有效的方向。

R1. 信息可视化设计流程示意图

将设计流程的四大阶段：主题与准备、梳理与架构、设计与优化、收集与反馈，进行呈现。

信息可视化设计流程图
Information visualization design flow chart

- 主题与准备
- 梳理与架构
- 设计与优化
- 收集与反馈

一、主题与准备

1 明确问题和目标
弄清楚要解决的问题是什么，以及希望观众从可视化中获得什么信息。

2 数据收集、整理与分析
目标明确后，就需要收集相关的数据。随后对数据进行整理并利用分析工具对数据进行深入分析，寻找出有用的内容。

二、梳理与架构

3 思维导图
清晰地组织和展示思维过程和联系，从而探索不同的可视化解决方案。

4 信息构架设计
确定如何组织和呈现数据以支持问题的解决。

三、设计与优化

5 视觉元素的设计与呈现
包括各级标题设计、图表形式和图形符号、设计布局与排版、字体设计、色彩搭配和设计风格等内容。

6 完善和优化设计
对草图的各方面进行完善，从而提升整体效果

四、收集与反馈

7 收集与反馈
一旦信息可视化设计阶段性完成目标，就可以将设计呈现给目标受众，并积极收集他们的反馈，从而使设计完整。

3.1.2 梳理与架构

（1）思维导图

　　该阶段的重点是梳理前期调研和设计思路并激发创造力，促使团队成员分享独特的意见，以便找到最合适的信息可视化方案。思维导图能帮助我们识别、梳理信息之间的关系和模式。这一阶段，团队能够汇聚不同的创意和观点，挖掘创新的设计思路，从而为该设计后续阶段提供多样性。

　　思维导图是非常重要的过程，不仅有助于解决问题，还能够促进团队协作，确保设计过程充满创新和活力。通过引入不同的观点和创意，团队可以更全面地应对设计挑战，并为信息可视化的最终呈现铺平道路。

L. 1. L. 2.

> **L1—L2. 关于人工智能的讲座笔记**
>
> 来源：德国设计师伊娃·洛塔·拉姆（Eva Lotta Lamm）
>
> 两图是对一场人工智能讲座所做的笔记，采用思维导图的方式呈现。主题是人工智能及其对创意和设计领域的潜在影响。

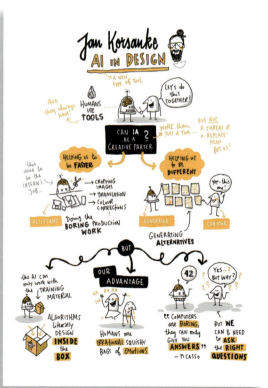

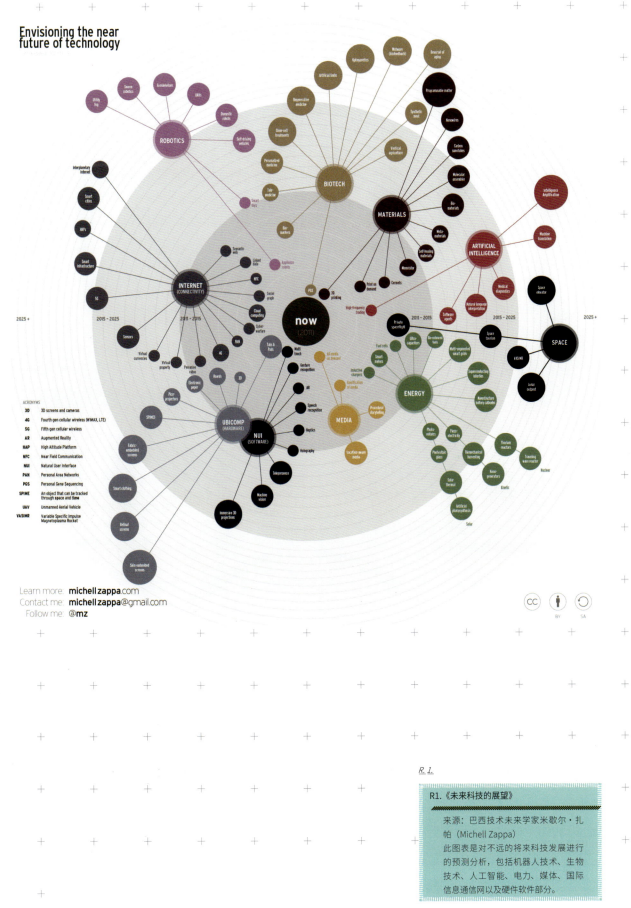

R1.《未来科技的展望》

来源：巴西技术未来学家米歇尔·扎帕（Michell Zappa）
此图表是对不远的将来科技发展进行的预测分析，包括机器人技术、生物技术、人工智能、电力、媒体、国际信息通信网以及硬件软件部分。

（2）信息构架设计

这个阶段的重点在于建立信息的层级框架，以支撑问题的深入解决。

在构建信息构架时，设计者需要考虑如何组织数据，以确保其满足受众的需求和理解水平。梳理出清晰的关系和层次结构后，信息构架不仅能够保证数据的逻辑一致性，还有利于保持可视化设计的整体一致性。这个阶段的成功实施能够保证观众轻松理解并获得有价值的信息。

L.1. R.1.

L1.《移动的污染源》

来源：中国设计师郑俊泽、吴肖凯
此图表是面向青少年的汽车尾气污染科普，包含了汽车发展时间线、空气污染主要来源、2018—2022年全国新能源车和燃油车销量等内容，构架清晰。

R1.《肺癌作战指南》

来源：中国设计师金怡炎、江云心
此图表是基于肺癌预防的信息可视化设计。内容按现状数据、病理分类、症状与治疗，以及致病诱因与日常预防的顺序呈现。内容逻辑清晰，架构一目了然，便于用户感知理解。

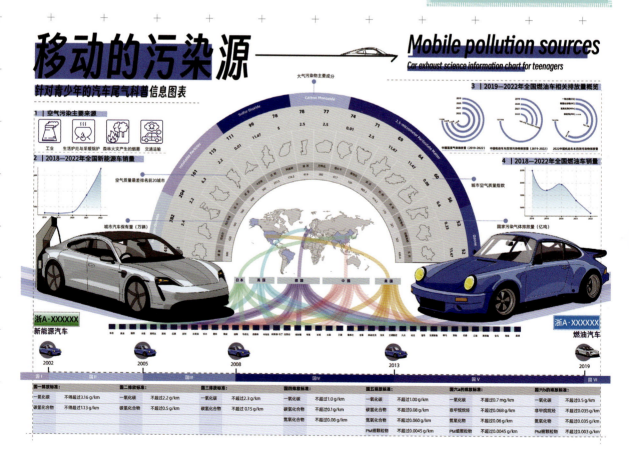

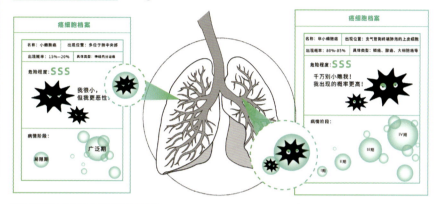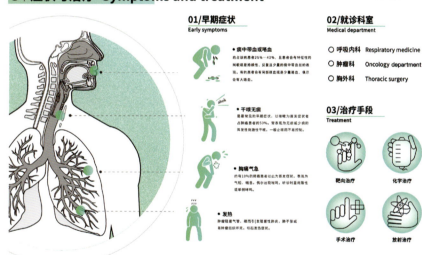

3.1.3 设计与优化

(1) 视觉元素的设计与呈现

视觉元素的设计与呈现是一个多方面的复杂过程。这个过程涉及各层级标题的巧妙设计，整体布局与排版的精心安排，以及图表形式与图形符号的恰当选用。同时，字体的选择与设计也扮演着关键角色，而色彩基调与整体设计风格则为作品赋予独特的视觉语言。这些视觉设计的关键要素相互作用，共同构建了完整的视觉体验。在下一节中，我们将深入探讨这些要素的具体应用，详细阐述如何通过它们来有效传达信息并增强视觉吸引力。

(2) 完善和优化设计

在这一阶段，重点考虑完善以下几个关键方面：
① 注重视觉美感和用户体验，确保合理的画面布局、色彩搭配、字体易读、风格统一，以提高信息对用户的吸引力和用户对信息的接受度。
② 优化信息传达效果，确保图表的信息内容准确、清晰，并通过优化视觉元素强调关键数据点。适当地使用标签、注释和图例，以帮助用户理解图表，并提供足够的上下文信息，使用户能够正确地解读数据。
③ 确保字体、图表、版面在不同的屏幕尺寸和设备上都能良好呈现，以实现优质的图像效果，提供良好的阅读体验。
④ 考虑作品的交互性是否需添加动态效果和交互元素，如悬停效果、点击事件或筛选器，以便用户能够更深入地探索数据。

3.1.4 收集与反馈

完成设计之后，设计团队应将设计成果提供给目标受众，积极征求他们的意见和反馈。这一过程对于确保设计的质量和效果至关重要。通过收集公众的反馈，设计团队能够了解用户的看法、需求和可能的改进点。反馈可以通过各种方式实现，包括用户调查、焦点小组讨论、用户测试和直接沟通。

反馈的获取不仅有助于验证设计是否满足用户需求，也为设计提供了改进和优化的机会，以确保最终的信息可视化产品能够更好地服务于用户的需求和目标。通过与受众目标的密切互动，信息可视化设计能够得到更全面的认可，从而更好地满足用户的实际需求。

R1.《茶观古今》

来源：中国设计师涂思彤、张芊彤
信息图聚焦于中华绿茶文化，分析了绿茶文化的历史背景、分布地区、制作工序以及冲泡工具等等内容。主图为古风的泡茶插画，全图采用了各种绿色。色彩与元素的运用非常贴合主题，风格统一，做到信息的充分传达。

茶观古今

绿茶那些事儿

View the past and present with tea

绿茶的分布
The distribution of green tea

我国绿茶的种植区域主要分布在西南、华南和中南地区。

绿茶的价值
The value of green tea

- 社会价值
 - 扩大对外交流
 - 促进经济发展
 - 延续传统文化
- 药用价值
 - 防止口臭
 - 延缓衰老
 - 防止脑内心血管疾病
 - 降脂减肥

- 从生煮羹饮到晒干收藏
- 从蒸青做形到龙团凤饼
- 从团饼到散叶茶
- 从蒸青到炒青
- 从绿茶发展至其他茶类

产品原料
The efficacy of green tea and its raw materials

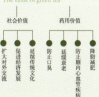

绿茶,山茶科山茶属灌木或小乔木植物,绿茶形态自然、色泽鲜绿,采取茶树的新叶或芽,经杀青、整形、烘干等工艺制作而成,保留了鲜叶中的天然物质;茶叶尖而细,表面光滑;开白色花,花朵较小,呈多边形;花期为10月至次年2月。绿茶因其干叶呈绿色、冲泡后的茶汤呈碧绿、叶底呈翠绿色而得名。

制作工序
Processing of green tea

采青 → 杀青 → 揉捻 → 干燥

炒青　蒸青　晒青　烘青

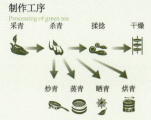

分级指标
Grading indicators

- 特级：一芽一叶70%,一芽二叶30%。
- 一级：一芽二叶60%以上,同嫩度其他芽叶30%以下。
- 二级：一芽二三叶以上,同嫩度其他芽叶40%以下。
- 三级：一芽二三叶50%以上,同嫩度其他芽叶50%以下。
- 四级：一芽三四叶70%以上,同嫩度其他芽叶50%以下。
- 五级：一芽三四叶50%以上,同嫩度其他芽叶50%以下。

注意事项
note

- 适宜人群：长期吸烟、饮酒过多者
- 禁忌人群：胃寒、贫血患者

绿茶的生长环境
The growth environment of green tea

丘陵　潮湿　温暖

冲泡工具
Brewing tool

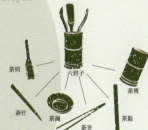

茶则、六君子、茶筒、茶针、茶漏、茶夹、茶匙

茶宠、闻香杯、茶巾、茶托

冲泡建议
Suggestions for brewing

茶水比	1:50
水温	85~90℃
冲泡时间	3分钟左右

茶马古道
Ancient tea route

唐朝
部分地区盛产茶叶,随着各地对茶叶的需求日盛,为加强管理,唐朝政府制定了相应的贸易政策,如茶马互市等。

宋朝
西部地区茶叶需求量较大,又盛产良驹,这恰好适应国家需求。中央政府对茶马贸易的重视程度愈甚,正式建立了茶马互市制度。自此,茶叶逐渐成为中原地区与涉藏地区人民之间进行友好往来的重要介质。茶马贸易也成为中央政府对西南地区进行政治控制的重要手段,茶马古道作为主要商品运输路径的重要性也日益彰显。

元朝
中央政府改变了茶马古道的运营、管理方式,开始设立马政制度,拓展茶马古道,并在沿线设立驿站,自此以后"茶马古道"不仅是经贸之道、文化之道,更是国之道,茶马贸易是中央政府对西南地区进行政治控制的重要手段。

明朝
茶马互市的景象又兴盛起来,贸易形式更加多样,如政府贸易、朝贡贸易等。尽管中央政府为了加强政治统治实行"茶引""引岸"等制度,禁止私人开展茶马交易,但汉藏民族人民开展的贸易往来依旧频繁。

清朝
互市制度逐渐衰落,但茶马古道依旧热闹,交易的产品种类不断丰富,除过去的主要贸易品茶叶与马匹外,还涵盖肉类生活用品,布料等生活用品,西部地区出产的虫草、藏红花等珍贵药材。"引岸"等制度禁止私人开展茶马交易,茶马古道作为主要商品运输路径的重要性也日益彰显。

抗战期间
不仅是一条连接内陆与边疆的古老商道,更是运输战略物资、支援前线抗战的生命线。通过茶马古道,大量的茶叶等物资被源源不断地运往抗战前线,为战士们提供了必要的补给和能量。

Design and Presentation of Visual Elements

3.2 视觉元素的设计与呈现

在整个信息可视化的方案搭建过程中,视觉元素的设计与呈现对于设计师来说是个主要任务。我们把画面元素拆解开来,就会发现其中的几大重要组成部分:各级标题、图表、图形符号、字体、整体的版式设计和色彩安排。

3.2.1 各级标题设计

信息可视化中的各个层级的标题(主标题、副标题、二级标题等)有助于结构化和组织信息,使得内容更易于阅读和理解。通过使用各个层级的标题,我们可以创建一个层次分明、易于理解的信息可视化,使得观众能够迅速获取主要信息,同时也能够深入了解细节。

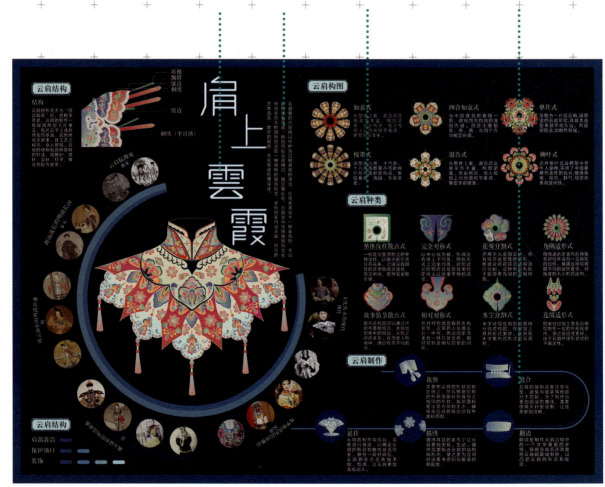

①**主标题**：又称为一级标题。提供整个页面的总体概览或主题，帮助观众迅速理解设计的核心内容。吸引观众的注意力，引导他们进一步查看细节。

②**副标题**：补充主标题信息，进一步解释主标题的内容，或者细化和限定主标题的范围，使观众更清楚具体内容。

③**二级标题**：将可视化的信息内容分成不同部分或章节，并且突出每个部分的主要观点或关键数据，帮助观众更好地理解不同部分的内容。

④**三级标题**：有针对性地为特定数据点或图表部分提供详细解释或注释，帮助观众理解具体细节或复杂信息。

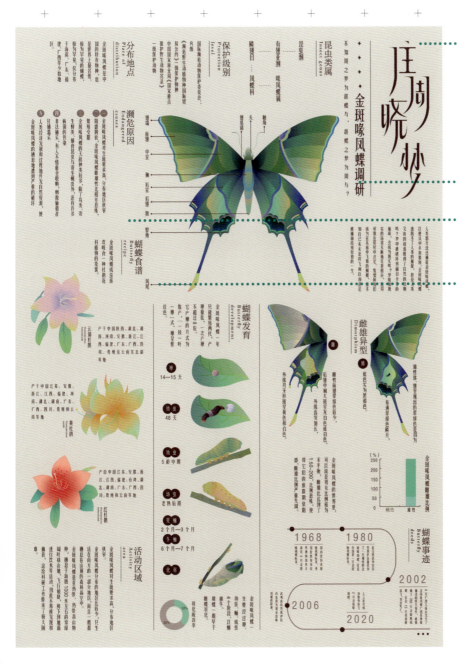

L1.《肩上云霞》

来源：中国设计师吴心怡、张婷

此图是针对传统云肩设计的可视化分析，从结构、构图、种类、纹样等方面呈现。一级标题采用了娟秀的古风字体，在二级标题上进行了纹理的处理，与主题契合，风格鲜明。

R1.《庄周晓梦》

来源：中国设计师陈乐怡

信息图是对金斑喙凤蝶的可视化设计。在一级标题设计中，利用了"庄周晓梦"中的典故引出蝴蝶主题，令人有所联想；在二级标题设计中皆采用四字格式，便于理解。

3.2.2 设计布局和排版

==构图为信息可视化提供了结构和秩序，通过对视觉元素的安排和组织，使得整个设计形成一个和谐、有序的整体，也增强了设计的美感。==在确定视觉元素的布局时，需要仔细考虑图形的位置、设计元素的大小以及它们之间的相对位置关系；确保每个图形元素都有所属的适当空间，并避免过度拥挤或混乱的布局，保证信息图整体的视觉层次和美观度；关注要素之间的相对位置，使观众能够轻松理解图表中的数据主次关系。

注意在设计中，要特别考虑将关键信息放置在显眼的位置，例如将主要趋势或关键指标放置在图表的中心或顶部，以引导观众的视线。合理分配不同元素的空间，以保证整体布局既美观又易于理解，使观众能够迅速捕捉图表传达的关键信息。

R. 1.
R. 2. R. 3.

R1.《华裳翩跹》
来源：中国设计师徐紫悦、刘雨宣
信息图运用了横版的上下构图，将历代传统服饰的特点可视化。以朝代为主线分析了服饰中纹样、配饰、文化、形制、穿法等方面的特点。

R2.《我的牙齿长虫了》
来源：中国设计师李敏洋
信息图采用左右构图，对蛀牙的症状和治疗方法进行可视化。

R3.《沉睡的北美森林》
来源：中国设计师姜楠
信息图采用居中构图，对北美森林的五种动物，蜂鸟、北美驯鹿、河狸、北美灰狼以及密河鳄，分别进行分析。

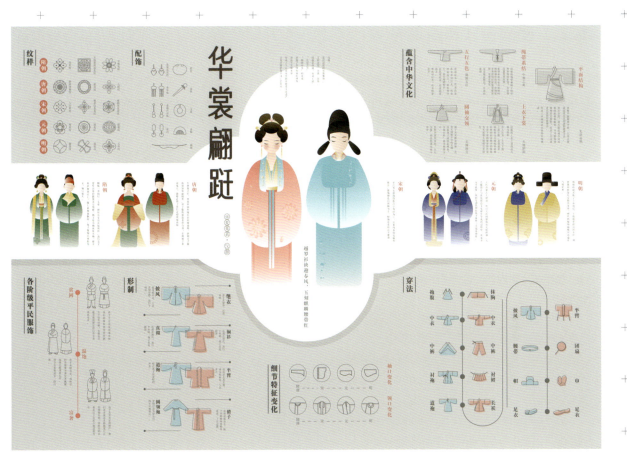
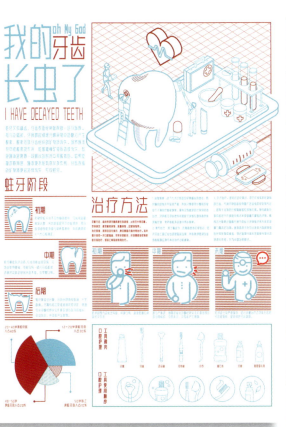
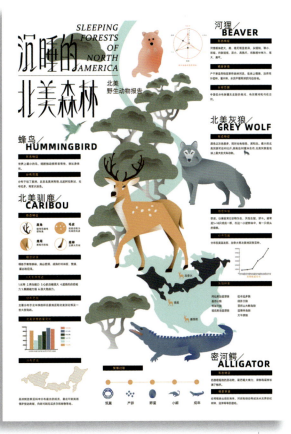

3.2.3 图表形式和图形符号

在 2.3 节设计特点和设计类型中，我们介绍了各类图表的设计形式和风格属性。

==在进行具体的设计、选择图表类型时，我们需要深入了解数据的性质和所要传达的信息间的相互关系，需要考虑主题的形式、数据的分布以及所关注的趋势，以选择合适的图表形式。==例如，当要显示数据的趋势时，选择使用折线图，因为它能够清晰地表示出数据、时间的变化；而在表示变量的关系时，选择散点图可以有效显示数据点的分布情况，帮助受众理解变量之间的相关性；当要表示工作数据流程或历史沿革的时候，选择使用流程图，更能清晰解释不同步骤中的逻辑关系。

==在实际选择与应用中，要综合考虑数据的特点，以确保选定的图表类型最符合数据表达的需求，使观看者能够清晰地理解数据背后的模式、关联和逻辑。==这样的选择能够提高可视化效果，使信息更容易被理解和记忆。

同时，图形符号的设计、使用原则也应是一致的，简约明了，设计大方，能更好地表达信息内容。

L1. R1.

L1.《画栋雕梁》

来源：中国设计师钮泽月、潘蒙雨
信息图对故宫太和殿的历史沿革及设计特点进行分析。其中在发展历史的分析中运用了时间线节点的形式，建筑形制的分析中，使用线条标出细节并解构剖析，便于读者理解。

R1.《蜻蜓观察局》

来源：中国设计师许蕊
信息图是对中国蜻蜓的科普。内容包括蜻蜓的类目、分布、形态、发育、种类以及威胁等等。其中对昆虫的类目分析中采用了饼图，对蜻蜓的发育分析运用流程图，将信息清晰呈现。

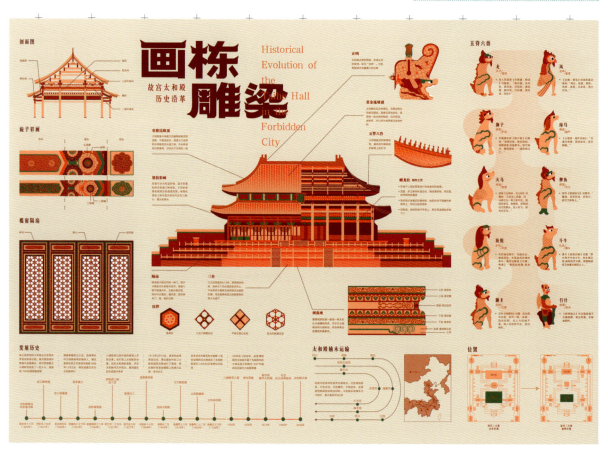

蜻蜓…观察局
DRAGONFLY OBSERVATION BUREAU

中国蜻蜓科普
Science Popularization of Dragonfly in China
类目/分布/形态/发育/种类/威胁/食物/环境

昆虫的类目

蜻蜓属于无脊椎动物,是昆虫纲,蜻蜓目(于下图"其他"类别),差翅亚目昆虫的通称。

蜻蜓的地区分布

- 吉林 - 辽宁 - 北京 - 河北 - 河南 - 山东 - 山西 - 甘肃
- 江苏 - 浙江 - 福建 - 安徽 - 广东 - 海南 - 广西 - 云南

蜻蜓的形态特征

蜻蜓是世界上眼睛最多的昆虫。眼睛又大又鼓,占据着头的绝大部分,有三个单眼,复眼由约 28,000 只小眼组成。

蜻蜓的翅发达,前后翅等长而狭,膜质,网状翅脉极为清晰。

蜻蜓腹部细长,扁形或呈圆筒形,末端有肛附器。足细而弱,上有钩刺。

蜻蜓的发育

蜻蜓属于不完全变态发育,发育过程经过卵、幼虫和成虫三个阶段。

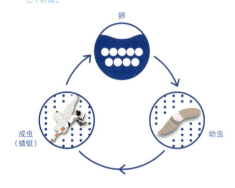

蜻蜓面临的威胁

因建设住宅和商业建筑而砍伐森林。杀虫剂、其他污染物和气候变化正日益威胁着世界各地的物种,也是蜻蜓面临的最大威胁。

气候变化

杀虫剂

砍伐树木

蜻蜓的食物

蜻蜓主要以蚊子、苍蝇和各类小昆虫为食,幼虫期的蜻蜓会捕食螺类、小鱼、摇蚊幼虫等,成虫多捕食蚊子、苍蝇等害虫。

蚊虫　螺类　小鱼

蜻蜓的种类

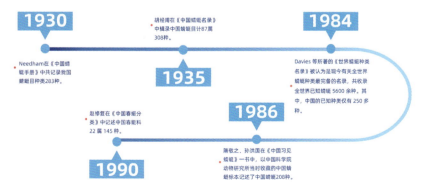

1930 Needham在《中国蜻蜓手册》中共记录我国蜻蜓目种类283种。

1935 赵修复在《中国春蜓分类》中记述中国春蜓科22属145种。

1984 胡经甫在《中国蜻蜓名录》中辑录中国蜻蜓目计87属308种。

1986 Davies 等所著的《世界蜻蜓种类名录》被认为是现今有关全世界蜻蜓种类最完备的名录,共收录全世界已知蜻蜓5600余种。其中,中国的已知种类仅有 250 多种。

1990 隋敬之、孙洪国在《中国习见蜻蜓》一书中,以中国科学院动物研究所当时收藏的中国蜻蜓标本记述了中国蜻蜓208种。

蜻蜓的栖息环境

蜻蜓喜欢潮湿的环境,所以一般在池塘或河边飞行,其幼虫也需要在水中发育。

3.2.4 字体的选择

在字体的可读性方面,要考虑到字体、字号、字重、字间距、行间距等多个因素。合理规划和选择合适的字体要素,可以显著改善信息的可视化效果,促进无障碍阅读。

具体来说,我们通过字体的大小、粗细、颜色变化,可以有效地区分信息的层次和重要性。选择清晰、简洁的字体,标题使用较大、较粗的字体(字重在 media—heavy 区间),正文选择相对较小、较细的字体(字重在 media—light 区间),有助于减少视觉疲劳、提高阅读效率,帮助用户快速抓住关键信息。

注意不要在一张作品内使用过多不同类型的字体,以免造成风格混淆。

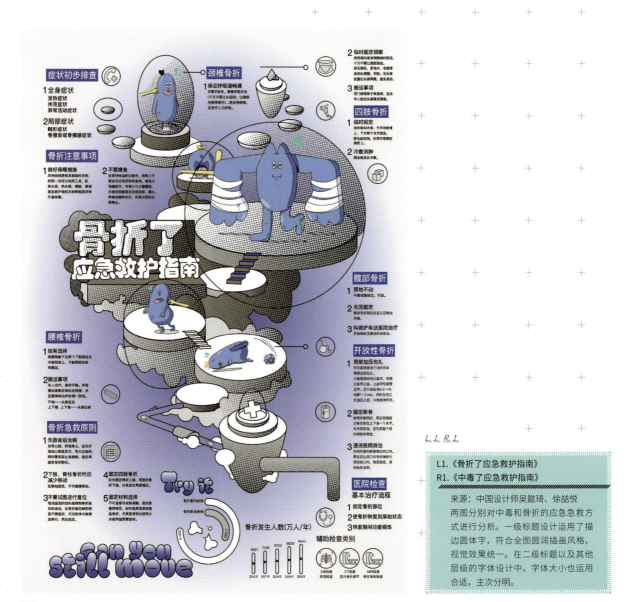

L1. R1.

L1.《骨折了应急救护指南》
R1.《中毒了应急救护指南》

来源:中国设计师吴懿琦、徐喆悦两图分别对中毒和骨折的应急急救方式进行分析。一级标题设计运用了描边圆体字,符合全图圆润插画风格,视觉效果统一。在二级标题以及其他层级的字体设计中,字体大小也运用合适,主次分明。

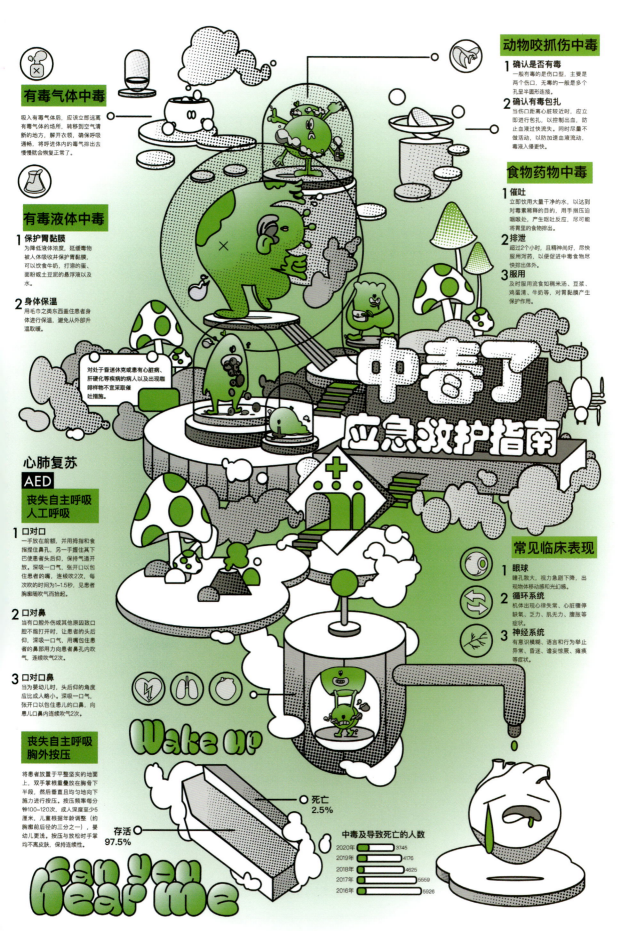

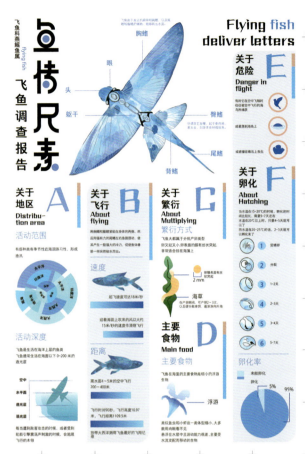

L1.
L2. L3.

L1.《鱼传尺素》

来源：中国设计师郭润雨
信息图是关于飞鱼的科普，采用蓝色调。在一级标题的设计中将蓝色圆点作为笔画代替，直线与弧线的结合更加简约现代，与调性相符。

L2.《伤筋动骨亿百天》

来源：中国设计师刘子泱
信息图将骨折后的相关应急措施进行可视化。在本图的一级标题设计中，设计者将主题相关元素"绷带"运用其中，与文字内容相呼应。同时一级标题与二级标题皆采用重体量形式，视觉效果佳。

L3.《猫咪抓伤亿瞬间》

来源：中国设计师杨欣
信息图将被猫抓伤后的相关应急措施进行可视化。与左图相似，将主题相关元素"猫爪痕"以及"猫眼"运用其中，整体视觉效果和谐且风格强烈。

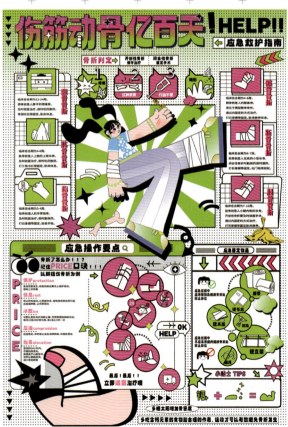

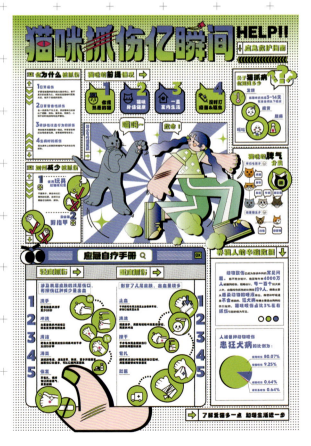

3.2.5 色彩与风格

色彩的准确运用为整个信息可视化设计增添了生命活力。注意在选择颜色和风格时，要考虑使用风格一致的、易于识别的色调，以确保整体视觉效果的协调性。根据主题的需要，合理运用颜色和设计风格，确保可视化不仅在设计上美观，引起读者的关注，还可以在信息传递上发出清晰的"声音"。

需注意的是，由于信息可视化的科学性和严谨性，颜色的应用不仅要在视觉上搭配良好，还要能够准确传达数据信息。一方面，需避免使用过于相似的颜色以造成认知和理解困难；另一方面，也需避免过度花哨或分散注意力的颜色，保持画面的和谐，以突出主题、强调数据。

L．1．R．1．

L1.《云想衣裳》

来源：中国设计师庄璐瑶、姚钰颖
信息图是关于中国传统女士服装的可视化设计，全图色调以主图服饰的绿色为中心，采用绿色调；且采用了传统服饰中的纹样作为底纹，风格传统而复古，与主题契合。

R1.《联觉》

来源：中国设计师罗安娜
此图表是关于"联觉"的信息可视化设计。整体采用强对比的蓝色与橙色，并且运用轻松的卡通绘画风格将枯燥信息转化为有趣的内容，以吸引读者注意。

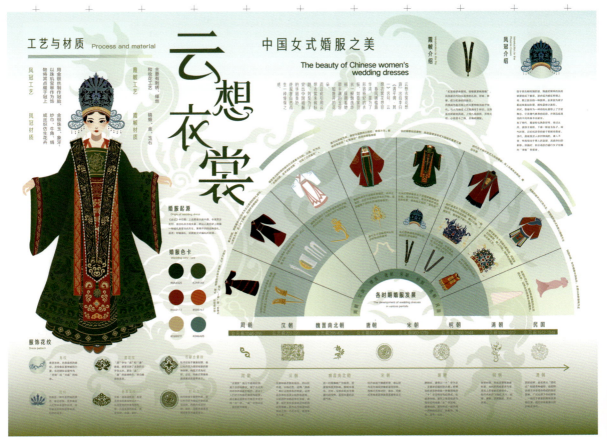

联觉 synesthesia

听见颜色 看到音乐 的超能力

什么是联觉？

联觉是一种感觉现象，由一种感觉或认知途径的刺激，导致第二种感觉或认知途径的非自愿经历。

联觉的成因

遗传 联觉的遗传学机制长期以来一直存在争议。由于联觉流行于直系亲属中，有证据表明联觉可能具有遗传基础。单卵双胞胎的案例研究显示这里有遗传学的元素表观。

患病 有个别报道称联觉会因失明或失聪、中风、颞叶癫痫发作、服用精神科药物而出现。由中风和药物（不包括失聪和失明）引起的偶发联觉似乎只包括感官联系。

联觉的判定

① 不自主的
② 实体投射的
③ 持久而普通的
④ 难忘的
⑤ 情绪的

联觉者

据估算平均每23个人中便有1人拥有某种联觉。这些终身拥有联觉的人通常被称为"联觉者"。

谁有联觉

女人 在美国有联觉的女人是男人的3倍，在英国则是8倍，因此可以设想，联觉是一种与X染色体相关的遗传特性。

左撇子 联觉人中左撇子的比例较一般人多。

左：普通人眼中的数字
右：联觉者眼中的数字

字符→颜色联觉

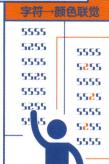

词汇→味觉联觉

联觉者在听到词汇时会尝到某些味道

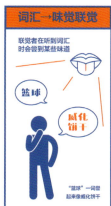

"篮球"一词尝起来像威化饼干

镜触式联觉

使个人感受到其他人也感受到的相同感觉

当观察到某人的肩膀被拍了一下，也会感受到自己的肩膀被拍了一下。

联觉的类型

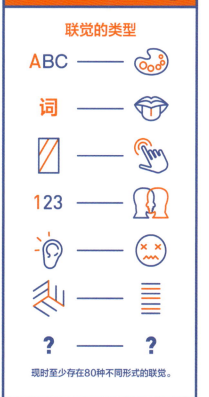

现时至少存在80种不同形式的联觉。

序数语言人格化

是一种有排序的序列联觉形式

序数、星期和月份的名称字被赋予个性或性别

恐音症

是一种联觉引发的神经系统疾病

特定声音会触发负面情绪的体验

空间序列联觉

将数字序列视为空间中的点

1980要比1990更"远"，三月在左前方，六月在上方偏左，十月在右下方

Hierarchy Module Sorting

3.3 层级模块的梳理

在信息可视化中，层次关系是指通过不同的字体、形状、色彩、位置等元素来表达数据之间的分层关系。层级关系是组织和展示复杂信息的重要手段。通过将数据按照不同的层次分类和组织罗列，用户可以逐级深入地探索和理解数据，快速梳理数据之间的关系和层次结构，获得清晰的信息。以下是一些常见的层次关系设计分类。

（1）基于大小的层次关系

通过将数据按照大小分组，然后用对应的图形表示不同的组，可以表达不同数据之间的数量关系。

在饼图中，可以使用不同大小的扇形区域来表示不同的数据组。且每个扇形区域的大小与其所代表的数据组的大小成正比：如果某个数据组在整体中占比较大，那么对应的扇形区域就会更大；反之，如果占比较小，扇形区域也会相应缩小。

L1. R1.

L1.《年龄段的占比》

来源：西班牙 ArchDaily 建筑平台
此图表是为拉莫兰 - 西尔萨社区民间协会发起的某一建筑项目做的区域人口分析。

R1.《流媒体战争》

来源：加拿大设计师欧姆里·瓦拉赫（Omri Wallach）
此图表是对当代各大流媒体公司进行的研究，以饼图的形式分析了各家流媒体公司的订阅量。

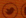

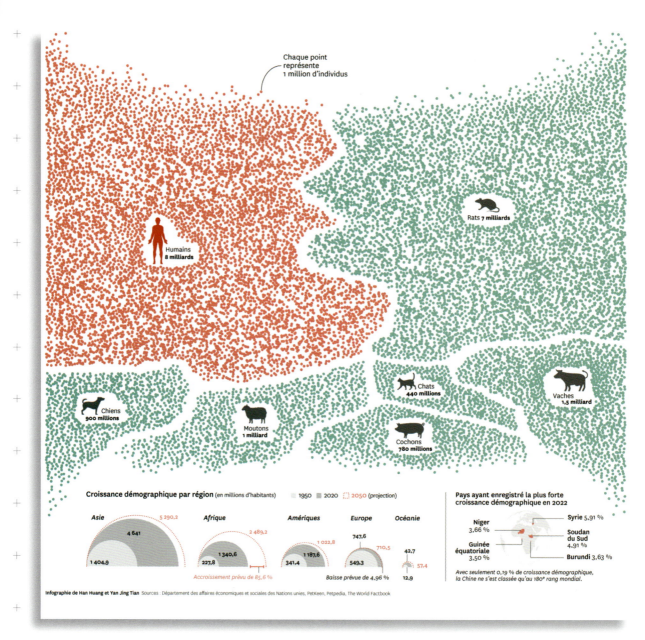

（2）基于颜色的层次关系

通过将数据按照颜色分类，颜色的梯度可以迅速传达信息，使复杂的数据变得更加直观和易于理解。

例如，在热力图中，可以使用不同的颜色来表示数据中的热点区域或高密度区域，以方便识别重要信息。这样人们能够直观地看出数据中的高低值、密集区域或模式。这种可视化方法对于发现数据中的异常值、趋势和关联特别有效。

L1.《当今地球上的人类比老鼠和其他哺乳动物多》

来源：《法国周报》
(*Courrier International*)
此图将人类与其他哺乳动物的数量可视化呈现。图中人类采用鲜明的红色而其他采用绿色，形成视觉对比，便于理解。

（3）基于形状的层次关系

通过将数据按照形状进行分类，可以将不同类型的数据用不同的形状表示出来。

例如下方的两张图：第一张图采用不同形状和色彩的颜料笔触来代表不同的灵感来源；而第二张图则运用了不同形状、纹理的花卉来代表大众的各种疑问。不但使读者能够清晰地辨别不同数据的区别，还丰富了画面的视觉效果。

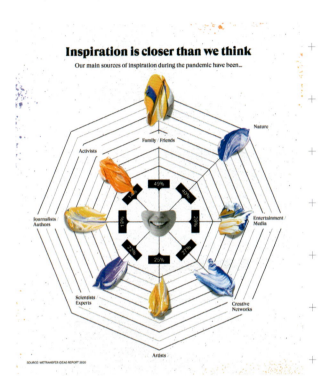

R1.《灵感比我们想象的更近》
来源：美国设计师 Gabrielle Merite
信息图展示的是五位艺术家在疫情期间主要的灵感来源。灵感包括家人朋友、自然、娱乐媒体、创意网络以及艺术家等。

R2.《大众对公司拥有的个人数据的疑问》
来源：意大利设计师 Valerio Pellegrini
随着大量公司争相获取客户数据库，许多消费者对这些数据库中存储的个人数据产生了疑问。本信息图通过不同的图形展示了大众对各种疑问关注的比例，其中涉及的疑问包括：如何删除公司持有的个人数据、公司掌握了多少关于个人的数据、公司会与谁分享他们所持有的个人数据等。

R. 1.
R. 2.

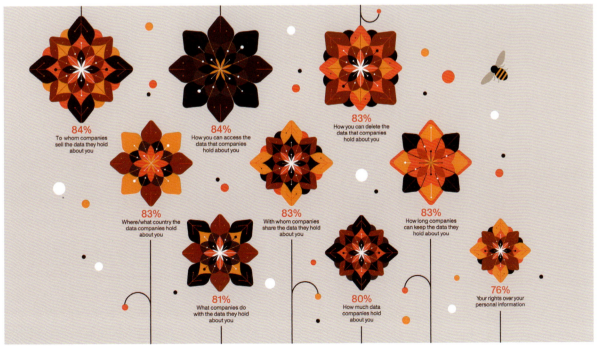

（4）基于位置的层次关系

通过将数据按照位置进行分类，可以将不同类型的数据用位置示意图表示出来。

例如，在地图上，可以使用不同的图标来表示不同位置上的数据，让用户快速识别和理解地图上的信息，特别是涉及多个地点或类别时。如下图就使用了树的图标代表绿化范围、牛的图标代表畜牧范围、烟囱以及工厂的图标代表工业区范围，便于读者识别。

（5）基于图层的层次关系

通过将不同的数据用不同的图层表示出来，可以表达不同数据之间的主次关系。

例如，运用解构的形式进行可视化分析，它允许我们深入剖析复杂的数据集，并以一种直观且易于理解的方式展示其内在结构和模式，以便我们清晰地分辨出其中心或焦点。

L. I. R. I.

L1.《俄罗斯能源市场图》

来源：infographer.ru（俄罗斯）
本地图是为 RRDB OJSC 能源和节能项目部创建的，显示了俄罗斯能源市场结构。

R1.《晋观古城》

来源：中国设计师陈雨婷、张晗
本信息图旨在分析平遥古城建筑的建造特点。在设计上，将建筑细节部分从主图中引出并解构分析，采用不同图层呈现，以便于读者清晰理解。

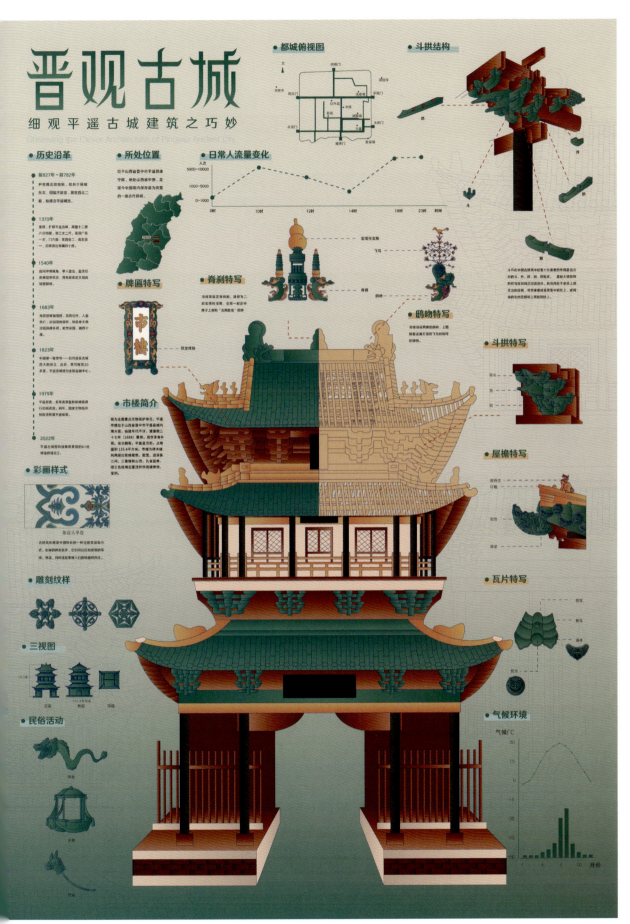

04

信息可视化的全案展示

4.1 未来邻里场景 I

4.2 未来邻里场景 II

4.3 未来健康场景

4.4 未来低碳场景

4.5 未来教育场景

4.6 未来创业场景

4.7 未来建筑场景

4.8 未来服务场景

4.9 未来治理场景

在前三章的学习中，我们深入认识到信息可视化绝非仅限于视觉设计与画面呈现的表层工作。它是一个需要多维度思考、多层次推进的系统工程，涵盖了背景调研、问卷设计与实施、数据收集与分析、思维导图构建等一系列严谨的科学研究方法。这些前期工作的深度与质量，直接决定了可视化最终成果的价值与说服力。

在第四章，我们将通过具体的项目实训案例，全方位展现信息可视化的完整工作流程。通过对各个关键环节的重点解析，帮助大家深入理解信息可视化从构思到呈现的每一个步骤。在本章中，我们以"未来社区"这一极具前瞻性和探索价值的主题为研究对象，展示不同团队如何运用所学知识和方法，从各自独特的视角切入，发掘议题的多元价值，最终呈现出具视觉张力的平面设计方案和动态作品。

这些实践案例不仅展示了信息可视化的技术路径，更体现了如何将抽象的数据转化为具有感染力的视觉语言，以及如何让枯燥的信息转变为富有洞察力的视觉叙事。通过这些实践，同学们不仅提升了技术能力，也加深了对信息可视化在实际应用中复杂性的理解。

什么是"未来社区"？

社区，不仅是城市的基本单位，更是城市文化融合、市民凝聚力和幸福感提升的重要场所。随着新一轮科技革命和产业变革的深入，社区也亟须进行功能转型，逐步转变成更具人文关怀、智慧、低碳、共享的区域。如此态势下，"未来社区"概念应运而生。

未来社区是对未来城市发展的一种构想和理念。未来社区系统框架包括"一心、三化、九场景"，即一个中心、三个价值维度、九大未来生活场景，构成了未来社区"139"顶层设计。
1：以"实现人民美好生活向往"为中心。
3：以"人本化""生态化""数字化"为概念路径。
9：以未来邻里、教育、健康、创业、建筑、交通、低碳、服务和治理为引领的"九大场景"。

在数字化转型如火如荼的时代，"未来社区"将充分利用云计算、大数据、人工智能等新一代信息技术，将其嵌入社区生活的点滴之中，形成一个个城市功能新兴单元，为全国智慧化服务社区生态圈的实施做出积极的探索作用。

我们以"未来社区"作为信息可视化全案设计的主题，从"项目背景""调研部分""设计部分"以及"成品展示"四个模块展示设计全流程。其中动态信息设计可扫码观看。

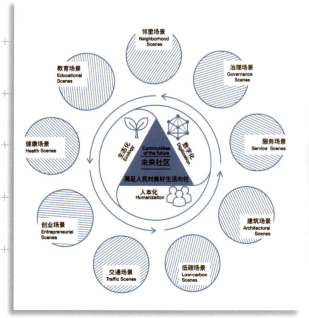

ALL.《未来社区释义图》
来源：谢静雅

什么是未来社区？
What is the Community of the Future?

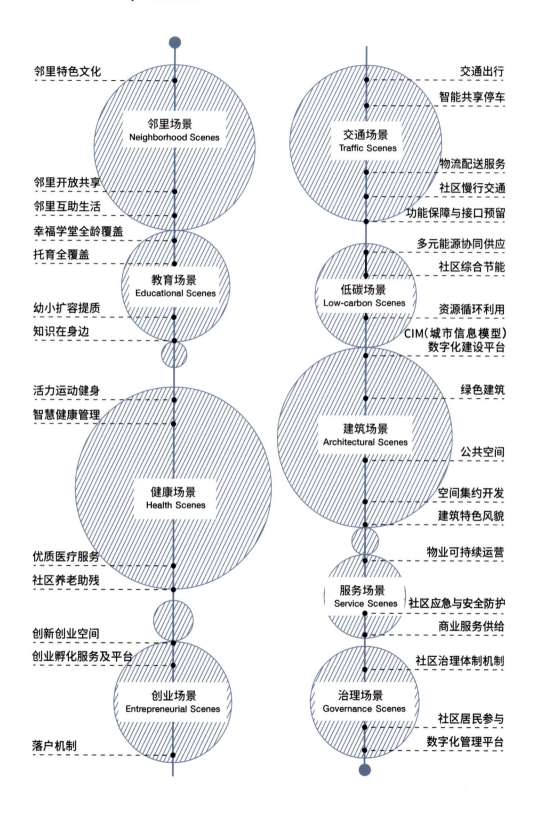

Future Neighborhood Scenes I

4.1 未来邻里场景 I

项目名称：15 分钟理想生活圈——未来社区邻里空间研究与可视化设计
设计要点：城市规划理念、邻里生活网络体系、多元化、以人为本、全龄社区

(1) 项目背景

① 15 分钟生活圈定义

15 分钟生活圈是指在 15 分钟步行或公共交通可达范围内，配备生活所需的基本服务功能与公共活动空间的领域。

通过对相关文献进行分析可以发现，国内规划研究与实践中描述的 15 分钟生活圈的模型主要包括两种形式，二者表述存在差异，反映了认知上的区别。一种是理念模型，以住宅为中心，按照理想的步行可达距离布局公共设施，多用于描绘生活圈的功能理想；另一种是规划模型，按照生活圈的原则和目标及理念模型的设想，将相关的设施、住宅等要素在社区空间上进行布局形成的空间模型。

同时，15 分钟生活圈的两种模型之所以存在上述差异，是由生活圈的服务可获取性和目的地可达性两个需求与步行尺度因素和技术因素两个因素不对应所造成的，因此综合以上两种模型提出 15 分钟理想生活圈的概念。

② 设计作品简介

本项目基于当代城市规划理念中"15 分钟生活圈"的核心概念，通过系统的实地调研与数据分析，深入探讨了以居民日常出行为核心的社区生活空间构建。项目中将社区活动范围细分为步行圈、骑行圈和驾驶圈三个层级，分别对应 15 分钟时间尺度内可达的空间范围，从而构建了一个多维度的邻里生活网络体系。

在空间尺度的精确界定基础上，项目运用信息可视化手法，将抽象的数据转化为直观的视觉呈现。清晰展示了不同出行方式下的空间可达性、设施分布、服务覆盖等关键信息，为未来社区的规划设计提供了新的思考维度。

L1.《15 分钟生活圈五宜概念图解》
L2.《城市与社区图解》

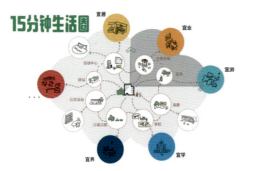
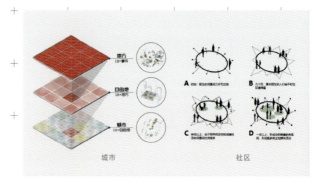

（2）调研部分

① 问卷调查

在相关政策调研、背景调研后，设计师设计出问卷进行调研（问卷详见 p45）。最终共回收有效问卷 226 份。

其中，填写问卷的男性占比约为 57%，女性占比约为 43%，男女比例较为协调。大多以年龄 19 到 40 岁的中青年为主。职业也集中在公职人员、个体私营业主和专业技术人员。

高占比的选项和高频词的展示表明，对于未来社区的发展是建立在高端居住需求、保持原本老城区的活力、一定的政策导向、缓解有限空间和人口矛盾以及对美好生活的需求上的。

②"15 分钟生活圈"需求归纳

根据问卷分析结果，设计师对"15 分钟生活圈"的需求进行归纳，具体如下。

R1."15 分钟生活圈"需求归纳分析
设计师根据相关文献与政策对"15 分钟生活圈"理念的整体需求进行分析归纳，为后续设计奠定理论基础。

R.1.

亲子活动	运动健身	老年康养	聚会休闲	萌宠乐园	便捷生活	智能设施
全龄活动场地	运动健身场地	康养活动空间	多功能广场空间	宠物游戏草坪	智慧社区配套	智能人性化设施

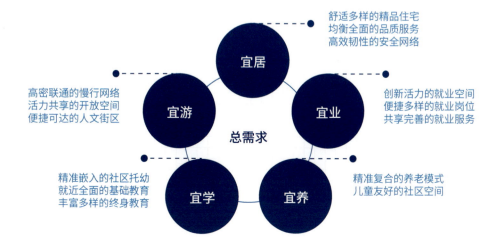

宜居：舒适多样的精品住宅／均衡全面的品质服务／高效韧性的安全网络

宜游：高密联通的慢行网络／活力共享的开放空间／便捷可达的人文街区

宜业：创新活力的就业空间／便捷多样的就业岗位／共享完善的就业服务

宜学：精准嵌入的社区托幼／就近全面的基础教育／丰富多样的终身教育

宜养：精准复合的养老模式／儿童友好的社区空间

总需求

③ 国外优秀案例分析

墨尔本"20分钟"邻里

墨尔本的"20分钟邻里"规划策略是在2014年首次被提出的,重点是积极旅行和改善公共交通,在三个城市郊区创建更健康的社区。在成功完成试验后,20分钟的模型现在被嵌入墨尔本的规划战略中。

瑞士"1分钟"城市

瑞典创新机构Vinnova和瑞典建筑与设计中心(ArkDes)探索"1分钟城市"计划,发起了一项名为Street Moves的城市项目,探索如何围绕文化和自然而不是交通建设这些新型街道。

巴塞罗那超级街区

巴塞罗那推行的超级街区计划,重新规划城市空间,鼓励步行与骑行,限制车辆通行。计划内,公共空间得以提升,绿化增多,社交互动增强,整合住宅、商业设施,提供便捷生活服务,减少汽车依赖。同时,公共交通系统得到优化,提升便捷性与舒适度。超级街区计划旨在打造宜居、可持续的城市环境。

巴黎"15分钟"城市

在"15分钟"城市倡议者——巴黎城市规划师Carlos Moreno的畅想中,一个尊重人性的"15分钟"城市遵循四个原则:一个绿色和可持续发展的城市、与其他活动的距离缩短、在人们之间建立联系、公民应积极参与规划。

渥太华"15分钟"社区

市政当局希望通过创建一个15分钟的社区,将渥太华转变为北美最宜居的中型城市。该社区将整合住宅中心,提供更广泛的便利设施和零售,改善公共交通,并扩大积极旅行的作用。

L1. L2.

L1.《渥太华"15分钟"社区》
来源:加拿大《渥太华公民报》

L2.《巴黎"15分钟"城市》
来源:巴黎市长安妮·伊达尔戈的竞选团队 Paris en Commun

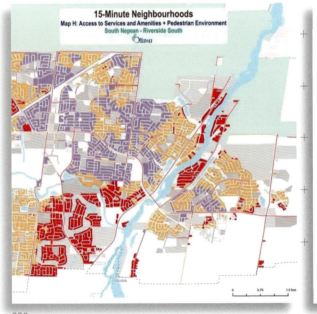

(3）设计部分

① 设计构想

本设计提出了"WBC"的概念："15分钟生活圈"的提出正是对应新常态下多元化的社区发展需求，在传统物质规划方法上更加强调"以人为本"的规划思路。

对"WBC"概念的具体阐述如下：

W：强调步行15分钟内满足不同年龄层次的人群生活需求，营造人本尺度的绿色慢行路网。

B：强调骑行15分钟内城市公共设施的可达性以及将健康理念植入城市绿地系统。

C：强调驾车15分钟内满足人们提升文化品质的需求，以及提升以互联网+引导的共享性平台互动。

② 设计草图

根据对全龄社区体系建设的目标，希望建设集亲子活动、运动健身、老年康养、聚会休闲、萌宠乐园、便捷生活、智能设施等功能于一体的城市。

在设计构想和需求归纳后绘制出初步的设计草图。

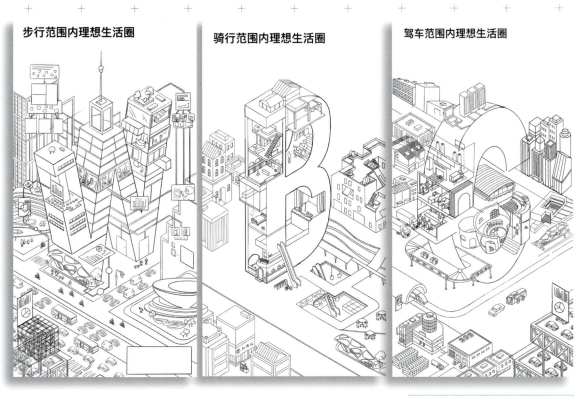

R1—R3.《15分钟生活圈》草图

（4）成品展示

第 100—101 页的作品展示即设计师对步行、骑行、驾车范围内"15 分钟理想生活圈"理念的最终视觉呈现。在色彩上采用低饱和度的蓝色调，以"W""B""C"为中心构建整个版面，视觉效果协调且信息呈现清晰。

L1.《步行范围内理想生活圈》
L2.《骑行范围内理想生活圈》
L3.《驾车范围内理想生活圈》
R1.《15 分钟理想生活圈》

扫码查看动态效果

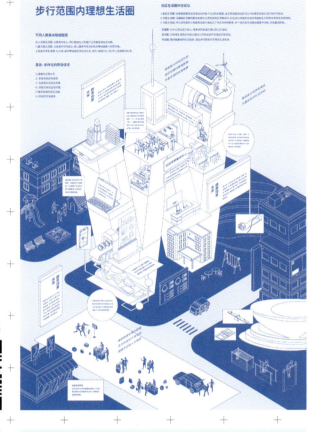

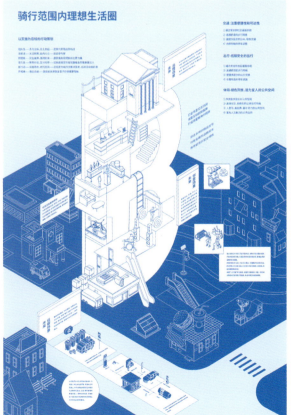

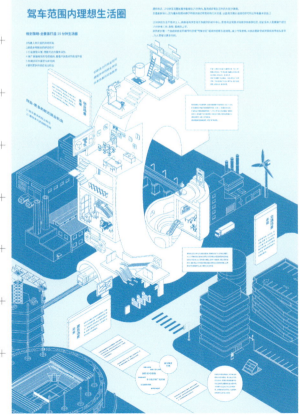

15分钟理想生活圈
15-MINUTE IDEAL LIVING CIRCLE

项目组成员：王佳滢、陈凯洌、廖佳怡

"15分钟生活圈"是许多城市的一个新的规划方向，可以理解为一个满足"衣食住行，文体教卫"等生活日常所需的，步行可达的社区生活基本单元。"**生活圈**"的提出正是对应新常态下多元化的社区发展需求，在传统物质规划方法上更加强调 **以人为本** 的规划思路。

W：强调步行15分钟内满足不同年龄层次的人群生活需求，营造人本尺度的绿色慢行路网；
B：强调骑行15分钟内城市公共设施的可达性以及将健康理念植入城市绿地系统；
C：强调驾车15分钟内满足人们对公共艺术品质提升的精神场所需求，以及提升以互联网+引导的共享性平台互动。

在"创新、协调、绿色、开放、共享"五大发展理念的指导下，迈向卓越的全球城市的总目标，及"令人向往的创新之城、人文之城、生态之城"三个分目标，其中构建 15 分钟社区生活圈是打造更富魅力的幸福人文之城的子目标之一。以 15 分钟社区生活圈作为载体，打造"宜居、宜业、宜学、宜游、宜养"的社区，完善公平共享、弹性包容的基本公共服务体系，健全可负担、可持续的住房供应体系。

基于实证调查，围绕居住、就业、服务、交通、以及休闲五个系统，从灰游活力、功能复合、服务精准、步行可达和绿色休闲五个方向提出构建"15分钟社区生活圈"的规划思路和对策，为社区层面规划提供一定参考。

对"一分钟城市"的构思

生态性：一个绿色和可持续发展的城市
邻近性：与其他活动的距离缩短
团结性：在人们之间建立联系
参与性：公民应积极参与规划

a) 融合社会要素、增强归属感、完善社会治理的基层单元
b) 治理大城市病的解决方案
c) 实现公共资源精准化配置，满足品质生活的空间载体需求
d) 有效应对社会异质化需求（面对多样化人群提供人性化与针对性更强的设施配置）

1. 生活圈的层次构建
主要围绕城市居民的各种日常活动（如居住、就业、购物、医疗和教育等）所涉及的空间范围而展开，包括基本生活圈、基础生活圈和机会生活圈这三个圈层。

2. 社区生活圈边界的划定

3. 社区生活圈公共服务设施的配置

研究思路：为什么要优化社区生活圈？
A.为了应对城市多元化，营造更加舒适理想的高品质社区居民生活空间。
B.构建新的生活模式，引导居民向更健康、绿色和有活力的生活方式转变。

怡养行动
面向全部人群与全生命周期，构建"全民康养"未来健康场景。解决社区医疗"看得起"但"看不好"等难题，养老设施与服务缺失，健康多元化需求难以满足等痛点。

学趣行动
服务社区全部人群教育需求，构建"终身学习"未来教育场景。解决托育难，入幼难等问题；课外教育渠道有限；优质教育资源稀缺，覆盖人群少等痛点问题。

漫游行动
生活圈规划围绕日常生活，通过设置便捷可达的人文街区，活力共享的开放空间，高密联通的慢行网络等措施，避免生活空间的割裂与碎片化，以此实现公共生活的修复，实现人的整体和全面发展。

乐业行动
顺应未来生活与就业融合新趋势，构建"大众创新"未来创业场景。解决缺乏适合就业的办公设施与环境，人才公寓供给不足，初始创业成本高等痛点问题。

安居行动
营造交往、交融、交心的人文景圆，构建"远亲不如近邻"的未来邻里场景。未来邻里场景主要是为了解决现代城市重地产轻人文，邻里关系淡漠，缺少文化交流平台的痛点等问题而设定的。

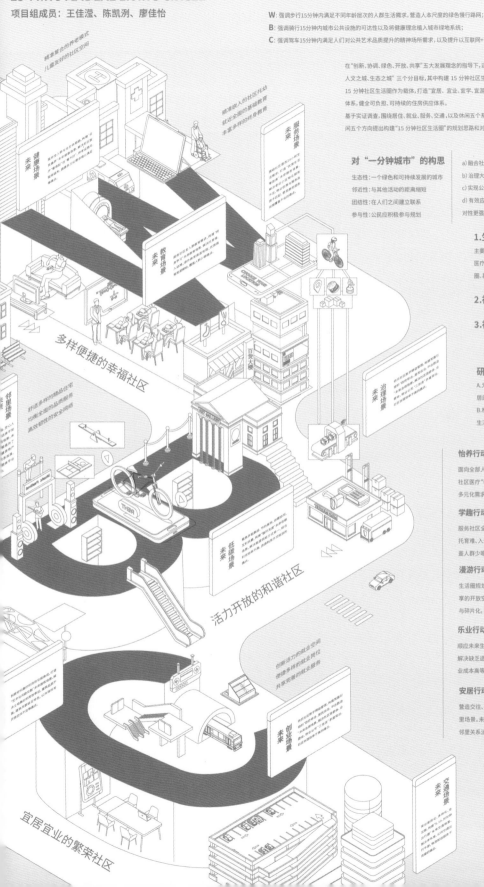

Future Neighborhood Scenes II

4.2 未来邻里场景 II

项目名称： 理想共居——基于青年独居群体的未来邻里生活圈构建策略
设计要点： 文化认同构建、归属感营造、兴趣社群培育、社区自治赋能、互惠共生体系

（1）项目背景

本项目通立足于当代城市青年群体面临的居住与社交困境，通过"Co-Living"共居理念的创新性应用，构建了一个融合文化营造、空间设计与社群治理的未来邻里系统。

一、邻里人文内核：项目通过文化认同构建与归属感营造，建立了以兴趣社群培育为核心的文化共创机制，促进社会资本的自然积累。项目还特别关注了基于社区公约的文化体系建设，通过居民参与设计强化社区认同感。

二、整体空间印象：项目创新性地提出了空间效能优化策略，通过精心设计的驻留空间与多元化的交往场域，实现了功能复合整合。还探索了半公共空间转化的可能性，打造了更具包容性的社交环境。

三、邻里交互路径：项目构建了融合社区自治赋能与互惠共生体系的治理框架，通过一站式服务集成与智慧服务平台的搭建，实现了邻里服务的高效便捷。同时，建立了邻里活动常态化机制，确保社区活力的持续激发。

本项目为未来社区的邻里关系重构提供了可落地的解决方案，对推动青年群体的社会融入具有重要的实践价值。

（2）调研部分

① 问卷调查

本设计通过问卷上的封闭式问题和开放式问题了解青年对社区邻里关系的个人见解，最终共回收有效问卷 194 份，为研究社区在邻里文化、邻里空间、邻里机制三方面的策略提供了参考依据。

问卷总结

在问卷发布后，设计师对问卷调研结果进行了分析，并总结出了应对措施，具体如下图所示。

问卷结构设计

○ 基本信息：

共 7 题，主要包括对问卷填写者的性别、年龄、学历、职业、政治面貌以及家庭基本情况进行了基础的调查了解。

○ 邻里文化：

共 11 题，主要包括青年居民邻里关系现状、邻里交流频率情况、对邻里之间交往模式的期待、对社区现有居民公约以及历史文化的了解等情况，为未来社区邻里人文、邻里关系提供了一定的参考价值。

○ 邻里空间：

共 9 题，主要对社区内现有公共空间的种类、居民对公共空间的利用率以及居民对未来公共空间的期许等一系列问题进行了调查，可以为搭建未来社区邻里之间日常所需的公共空间提供一定的参考价值。

○ 邻里机制：

共 14 题，主要包括对居民所在社区现有的一些关于邻里之间的机制、邻里矛盾解决方式、社区内宣传模式以及居民对社区举办一些促进邻里交往的活动的看法和建议进行了调查分析，为建设未来社区邻里交互机制提供了一定的参考价值。

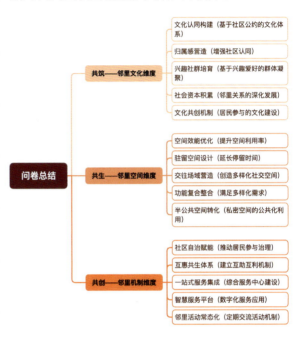

扫码查看调查问卷

R.1.
R.2.

R1.《理想共居》问卷总结
R2.《理想共居》调查问卷部分题目展示

日常经常主动与居委会交流沟通吗？

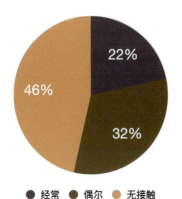

● 经常　● 偶尔　● 无接触

您所在的社区的邻里机制效果如何？

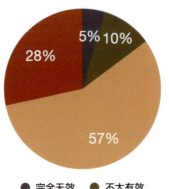

● 完全无效　● 不太有效
● 比较有效　● 非常有效

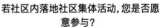
若社区内落地社区集体活动，您是否愿意参与？

● 不参加　● 有要求就参加　● 自愿参加

② 国外优秀案例分析

日本大东建托公寓

是由大东建托与藤本壮介共同设计的租赁住宅，私有空间被压缩到最小，取而代之的是宽阔的庭院、客厅、厨房和卫浴。相较于传统租赁公寓中私有空间最大化及公共部分仅由通道构成，人们可以在宽阔的庭院中沐浴阳光，在近乎奢侈的厨房中烹制饭菜，在宽敞的书房中阅读书籍。

新加坡 NGNC

2015 年，新加坡开始建设新型邻里中心(New Generation Neighbourhood Centres, NGNC)，注重与医疗、养老、儿童照料等公共服务设施相合，并应用立体绿化、新能源技术等，在功能业态和空间形态上都有很大创新。

③ 国内优秀案例分析

北京市新安城市记忆公园

北京市新安城市记忆公园通过对区政府办公楼、新华书店、工人俱乐部、中新药店、北辛安生产资料供销社的原址保留并改造为日常物品展陈馆、文化会所等展览、消费型场所，包括用沉浸式展览的方式展现老首钢人的生活场景，留住京西文化、首钢记忆。

良渚文化村社区

2022 年 5 月，良渚文化村社区成功创建浙江省首批未来社区。以良渚文化为导入窗口，良渚文化村社区的共同富裕现代化基本单元初步形成。良渚文化村社区设置有白鹭公园、滨河公园、樱花大道等特色文化公园，以生态、人文、治理为特色主题，凸显社区未来邻里的在地文化性。

友社国际青年社区

友社国际青年社区（Unests International Youth Community）是一种集住宿、社交、智能化生活服务于一体的住宿新模式。友社通过连锁的方式建造一系列真实、可碰触的国际青年社区，坐落在上海各区，辐射六大商圈，通过提供全新的住宿理念让陌生人在"友社"相识，并通过信息网络技术让社交、智能化服务成为友社住宿的核心特色。

L1. L2.

L1.《良渚文化村社区》
来源：雪球网（中国）

L2.《日本大东建托公寓效果图》
来源：house-vision.jp/cn/exhibition（日本）

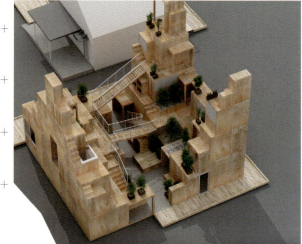

(3) 设计部分

① 设计构想

在信息图的设计上聚焦于理想共居的邻里文化维度、邻里空间维度、邻里机制维度三个方面来呈现信息。

具体设计方案及信息呈现构想

○ 构架：每部分的中心建筑形态根据未来邻里场景的策略绘制而成。
○ 色彩：以暖色为主，契合"暖居""共居"概念。
○ 形式：用图标表示具体的设计策略，形象易懂。
○ 元素：圆形元素贯穿始终，对应"生活圈"这一概念。

② 方案局部分析

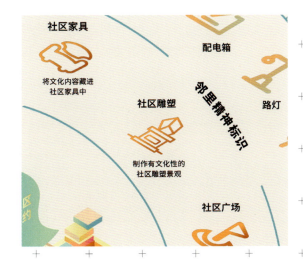

"共筑"细节图

理想共居下的邻里新时代文化是指共享资源的构成要素（有形、无形）的有效融合，即公共设施、社区文化、社区认同感、场所记忆、邻里生活氛围，从而提高文化的认同程度。

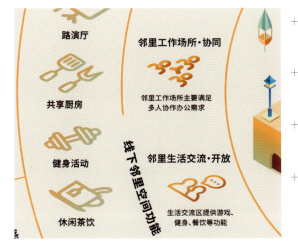

"共生"细节图

通过设计线下的邻里空间布局、邻里空间形态、邻里空间功能分区以及线上虚拟好友和线上交流平台，打造线上线下同步、可以持续运作的邻里生态空间。

R. 1.
R. 2.

R1.《理想共居——共筑》细节图
R2.《理想共居——共生》细节图

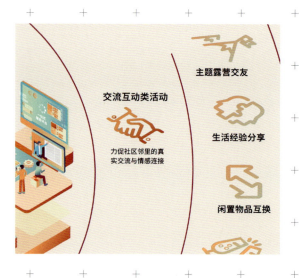

"共创"细节图

以"理想共居"社区为核心建立共享生活新范式，从个体利益最大化转为个体利益最优化，从竞争转向合作。邻里积分机制、社区一站式平台、社区兴趣活动小组这些方式为邻里互助生活赋能，构建15分钟生活圈的邻里缤纷活力场。

(4) 成品展示

下图以及第107—109页的作品展示即设计师对"理想共居"理念的最终视觉呈现。信息图设计高度统一，极具秩序感，将信息理性地、清晰地传达给读者。

L1.《理想共居——共创》细节图
L2.《理想共居——共筑》
R1.《理想共居——共生》
R2.《理想共居——共创》

扫码查看动态效果

| L1. | R1. |
| L2. | R2. |

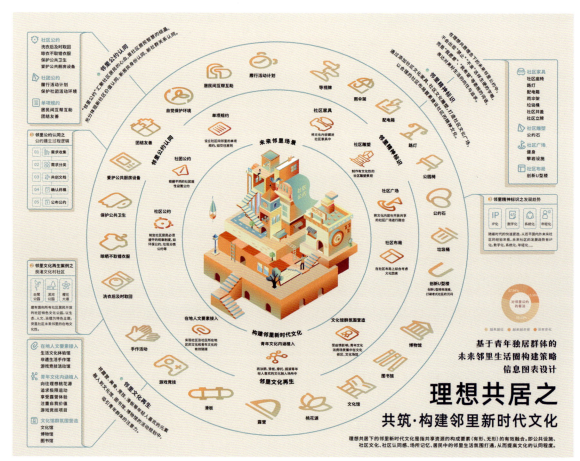

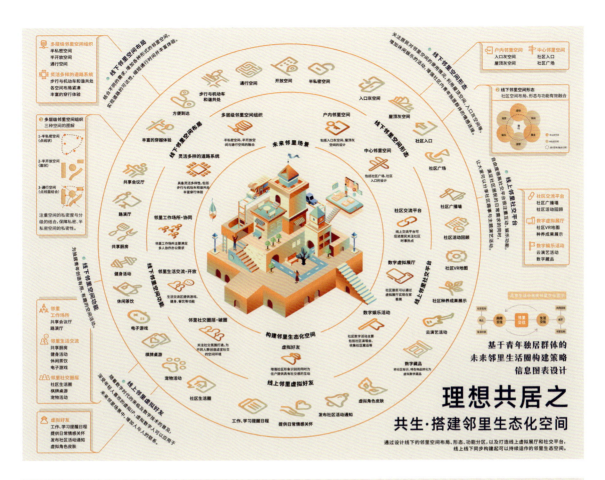

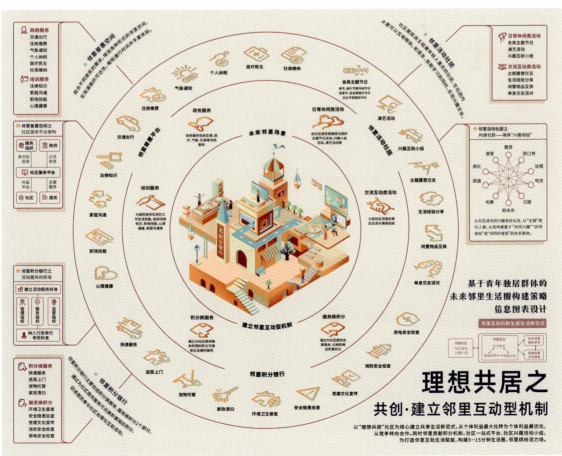

01 构建邻里新时代文化

构建邻里新时代文化，从树立公约、植入文化、设置社区设施三方面着手，共同打造邻里精神共同体，以促进邻里文化再生。

邻里公约认同
- 邻里社区公约
- 邻里社团公约
- 邻里单项公约

邻里文化再生
- 保证在地人文要素连续性
- 推进新青年文化内涵植入
- 营造周边文化馆群氛围

邻里精神标识
- 社区地标家具
- 社区地标广场
- 社区地标雕塑
- 社区文化布局

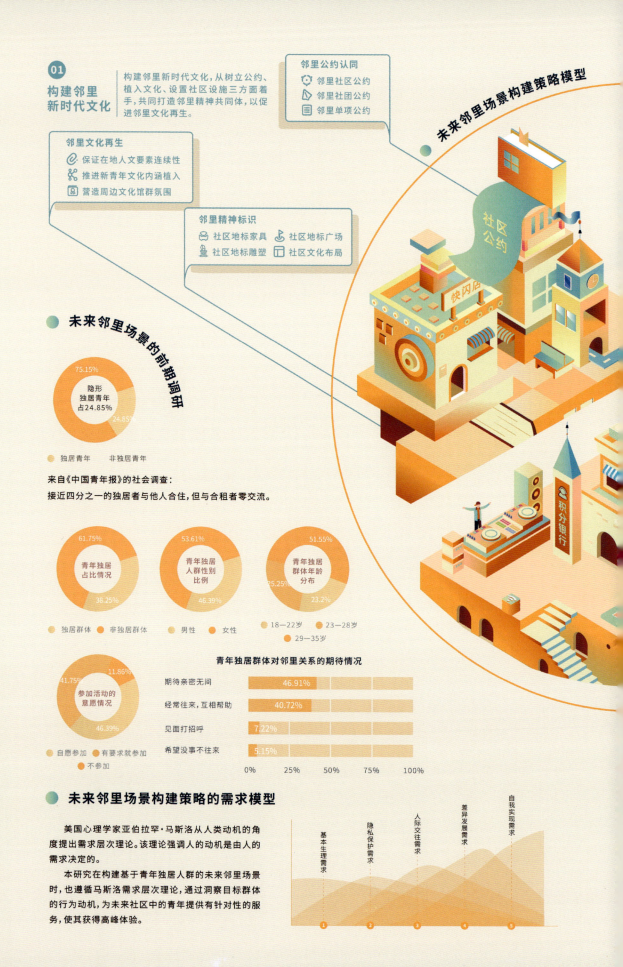

未来邻里场景构建策略模型

● 未来邻里场景的前期调研

隐形独居青年占24.85%
- 75.15%
- 24.85%
- 独居青年 非独居青年

来自《中国青年报》的社会调查：
接近四分之一的独居者与他人合住，但与合租者零交流。

青年独居占比情况：61.75% / 38.25%
- 独居群体 非独居群体

青年独居人群性别比例：53.61% / 46.39%
- 男性 女性

青年独居群体年龄分布：51.55% / 25.25% / 23.2%
- 18—22岁 23—28岁 29—35岁

参加活动的意愿情况：41.75% / 11.86% / 46.39%
- 自愿参加 有要求就参加 不参加

青年独居群体对邻里关系的期待情况

期待亲密无间	46.91%
经常往来，互相帮助	40.72%
见面打招呼	7.22%
希望没事不往来	5.15%

0% 25% 50% 75% 100%

● 未来邻里场景构建策略的需求模型

美国心理学家亚伯拉罕·马斯洛从人类动机的角度提出需求层次理论。该理论强调人的动机是由人的需求决定的。

本研究在构建基于青年独居人群的未来邻里场景时，也遵循马斯洛需求层次理论，通过洞察目标群体的行为动机，为未来社区中的青年提供有针对性的服务，使其获得高峰体验。

基本生理需求　隐私保护需求　人际交往需求　差异发展需求　自我实现需求

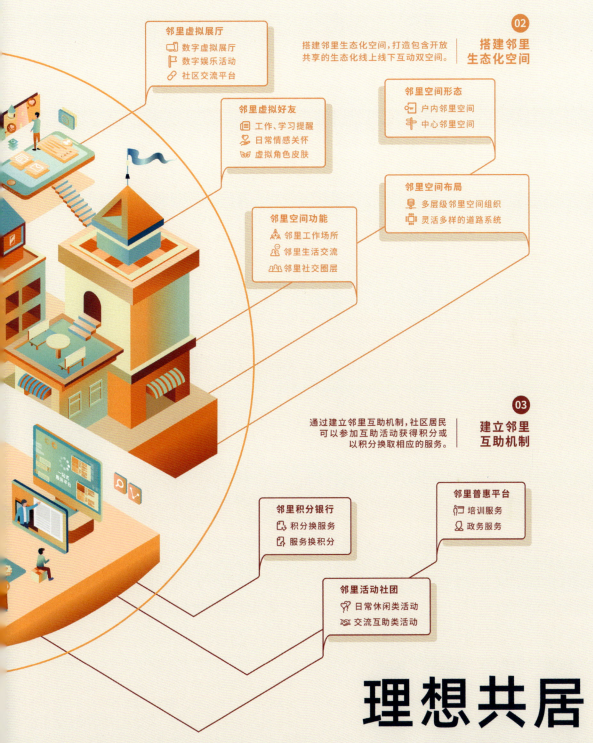

02 搭建邻里生态化空间

搭建邻里生态化空间，打造包含开放共享的生态化线上线下互动双空间。

邻里虚拟展厅
- 数字虚拟展厅
- 数字娱乐活动
- 社区交流平台

邻里虚拟好友
- 工作、学习提醒
- 日常情感关怀
- 虚拟角色皮肤

邻里空间形态
- 户内邻里空间
- 中心邻里空间

邻里空间布局
- 多层级邻里空间组织
- 灵活多样的道路系统

邻里空间功能
- 邻里工作场所
- 邻里生活交流
- 邻里社交圈层

03 建立邻里互助机制

通过建立邻里互助机制，社区居民可以参加互助活动获得积分或以积分换取相应的服务。

邻里积分银行
- 积分换服务
- 服务换积分

邻里普惠平台
- 培训服务
- 政务服务

邻里活动社团
- 日常休闲类活动
- 交流互助类活动

理想共居

项目组成员：庄蕾、张艺

基于青年独居群体的未来邻里生活圈构建策略｜信息图表设计

未来邻里是以营造"远亲不如近邻"的新型和谐邻里关系为内核，通过邻里特色文化和开放共享空间的打造，营造交往、交融、交心的人文氛围，以此形成邻里精神共同体。

住房问题与社交问题当下正在困扰着大城市中的年轻人，未来邻里场景不仅是年轻人的容身之所，更是拓宽社交圈子、丰富社交生活的载体。因此，本策略以青年独居群体的"兴趣交友"为理念，旨在打造一所理想的未来邻里社区。

4.3 未来健康场景

项目名称： "常见病"诊疗场景下的智慧医疗服务体系设计研究
设计要点： 医疗服务创新、智慧医疗服务、数字化转型、诊疗质量提升

（1）项目背景

① 常见病定义

常见病，即我们通常所说的"小病"，主要指的是那些症状相对轻微或不太严重的疾病及健康问题。这类疾病通常不会对患者的生命安全构成重大威胁，也不会引发严重的身体伤害。这些小病可能伴随轻微、不典型或偶尔的不适感，但大多数情况下无需紧急医疗干预或住院治疗。它们往往可以通过充足的休息、自我护理、使用非处方药物或遵循医生提供的简单医疗建议来得到缓解或治愈。

然而，即使是小病，如果症状持续的时间长，或者仍然存在其他疾病风险因素，也应咨询医疗专业人员以获得适当的建议和治疗。对于严重或急性症状，以及可能引发更严重后果的情况，请立即寻求医疗帮助。

② 设计作品简介

本项目聚焦于常见病诊疗过程中的医疗服务创新，通过对实际就医场景的深入调研和案例分析，发现了当前常见病诊疗中存在的痛点问题，并提出了基于智慧医疗的系统性解决方案。

项目从预约流程、就诊流程和治疗流程三个关键环节入手，对未来社区医疗服务体系进行了全流程的信息化设计与优化。在预约流程中，项目构建了智能化的预约分诊系统，提升了就医便利性；在就诊流程中，优化了诊疗路径，增强了医患互动体验；在治疗流程中，整合了检查检验、用药管理等环节，提高了诊疗效率。

通过系统性的服务设计方法，项目清晰展示了智慧医疗服务的全流程，为未来社区医疗服务体系的建设提供了可落地的解决方案。项目成果不仅优化了常见病诊疗流程，更为推动基层医疗服务的数字化转型提供了创新性思路。

③ 研究意义

本项目在理论层面，研究、丰富了智慧医疗服务创新的理论体系，构建了常见病诊疗场景下的服务设计方法论，完善了医疗服务数字化转型的实践框架。

在社会价值层面，项目通过医疗资源优化、诊疗质量提升、患者体验改善和医疗管理创新四个维度，预期实现多重社会效益：通过数字化手段提升医疗服务效能，优化资源配置，降低运营成本；提高诊断精确度，建立标准化诊疗流程；为患者提供个性化、即时性的医疗咨询服务，增强患者参与度；同时提升医疗数据的可用性与互通性，促进医疗服务的精细化管理。

在实践层面，项目为基层医疗机构的智慧化转型提供了可落地的解决方案，为未来社区医疗服务体系建设提供了参考模型。希望项目不仅优化常见病诊疗流程，更为推动医疗服务数字化转型、提升基层医疗服务水平提供思路，对促进医疗资源均衡配置、提升诊疗效率、改善患者体验具有意义。

（2）调研部分

① 国内优秀诊疗系统案例分析

自动化药物分配系统

我国不少医院的药剂部都致力于推行无纸化的"闭环式药物管理"。药剂部采用单一剂量配药模式为住院病人配药，药物上均有相关二维码，以便医护人员于配药和用药时进行复核。提供专业的药物咨询服务，有助于维持良好的健康管理。

良医小慧

润达医疗结合慧检的检验知识图谱和华为云的人工智能技术，研发出医疗大模型"良医小慧"，构建了全球最大规模的医学检验知识图谱。良医小慧能解释超过 4500 个检验项目和 2800 种疾病，综合准确性达到 87.74%。

灵医智慧

灵医智慧开发的眼底影像分析系统（筛查版）通过与眼底相机/PACS（影像归档和通信系统）联通，以眼底相机拍摄的二维眼底图为输入，映射回真实的三维眼底形态。目前该系统在无网络情况下也可顺利完成信息采集、影像分析、本地阅片的工作流程。

台州智慧病房

台州智慧病房开发的床旁交互系统利用物联网技术、信息技术和大数据技术实现入院、住院诊疗、手术、医护患沟通、住院生活的全流程管理；可增强患者对各类医疗信息的了解，改善患者的就医体验，也支持与医院信息系统等多个系统的对接，实时同步病区患者身份信息、警示信息等各类医疗信息，提高了医护床旁工作效率。

台州智慧病房还运用了智能输液系统。利用物联网技术部署智能输液监控系统，通过 lora 网关将输液过程中采集到的状态信息转发到数据处理中心，数据处理中心对数据进行分析和处理，为护士站监控平台提供实时的输液状态和报警信息，有效解决护士无法实时查看患者输液情况等问题，可在未改变输液模式的情况下，提高输液的安全性和有效性，同时减轻护士的工作负担。

R.1. R.2.

R1. 自动化药物分配系统
来源：苏州英特吉医疗设备有限公司

R2. 蓝牙检测死亡技术
来源：德国 infsoft 科技公司

② 实地调研

设计师采用了线下实地调研的方法进行研究，调研地点为浙江大学医学院附属邵逸夫医院。在调研过程中，设计师跟随用户，观察并记录其就医体验，以发现问题。最终总结出实地调研结果，从而获取用户体验历程。

实地调研时发现的问题
○ 就医流程中无意义等待时间过长。
○ 等待时间与接触时间的反差造成心理不平衡。
○ 等待过程中无预计等待时间与实时进度反馈。
○ 医院各部门信息不联通，过度依赖纸质材料。

调研时发现的问题对就医体验的影响
○ 患者经历长时间等待后情绪沮丧、烦躁不安，医院缺少安抚措施，无法照顾到患者情绪变化，患者易产生负面情绪。

○ 患者付出大量时间等待只获得了与医生极少的接触时间，易产生巨大的心理落差，且无法感知等待时间，被迫原地等待。
○ 无具体到个人的交互提示，完全按照医院流程等待，个人无选择权，导致患者产生无力感与烦躁心理。纸质材料繁多，步骤烦琐。

针对问题智慧医疗的介入点
○ 优化就医流程，错位利用患者无意义等待时间进行必要项目的检查。给患者提供更多选择权利。
○ 就诊全流程进度可视化，让患者能实时感受到就医过程中的预计时间与整体进度，优化针对个人的交互提示与情绪安慰。
○ 将所有线下纸质材料电子化，简化就医流程，将缴费、报告、病历等归类整合，并进行部门间信息联通。

（3）设计部分

① 设计作品思维导图

设计师对浙江大学医学院附属邵逸夫医院进行三次实地调研后，制作了三大部分就医流程的思维导图，为后续设计提供详细参考。

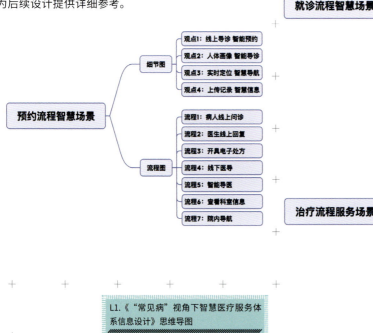
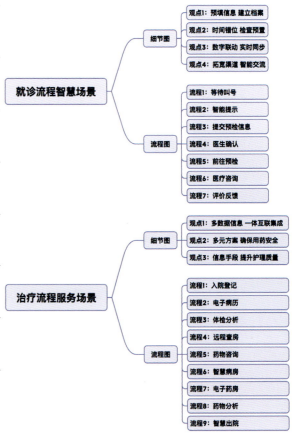

L1.《"常见病"视角下智慧医疗服务体系信息设计》思维导图

② 设计草图

　　该作品根据思维导图进行草图绘制，以空间感呈现线下就医流程，给读者更清晰的信息提取。

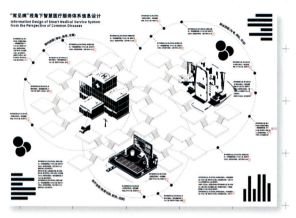
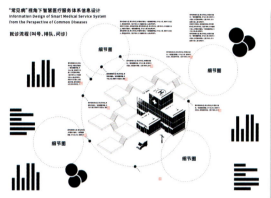

R.1. R.2.
R.3. R.4. R.5.

R1.《"常见病"视角下智慧医疗服务体系信息设计》草图
R2.《"常见病"视角下智慧医疗服务体系信息设计——就诊流程》草图

③ 配色草图

　　作品根据黑白草图进行配色设计，得出三种方案，从中选择方案 2。

R3—R5.《"常见病"视角下智慧医疗服务体系信息设计》配色草图

(4) 成品展示

第114—117页的作品展示即设计师对"'常见病'视角下智慧医疗服务体系信息设计"课题所做的最终视觉呈现。信息图以蓝白色调为主，红色点缀，契合医疗主题。图表与说明文字的结合合理，将智慧医疗服务体系中的预约流程、就诊流程到治疗流程信息都清晰展示。

扫码查看动态效果

R. 1.
L. 1. R. 2.

L1.《"常见病"视角下智慧医疗服务体系信息设计——预约流程》
R1.《"常见病"视角下智慧医疗服务体系信息设计——就诊流程》
R2.《"常见病"视角下智慧医疗服务体系信息设计——治疗流程》

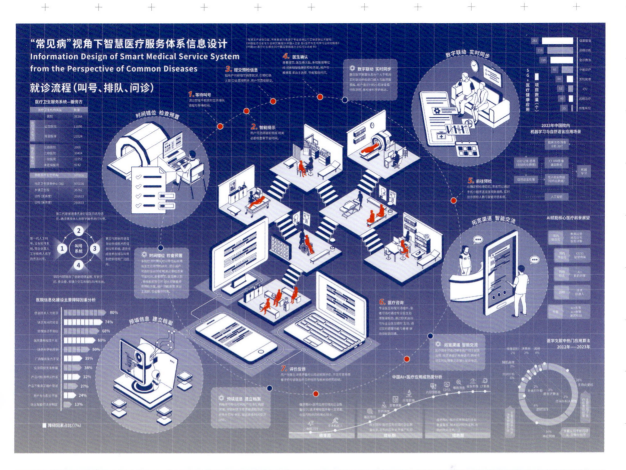
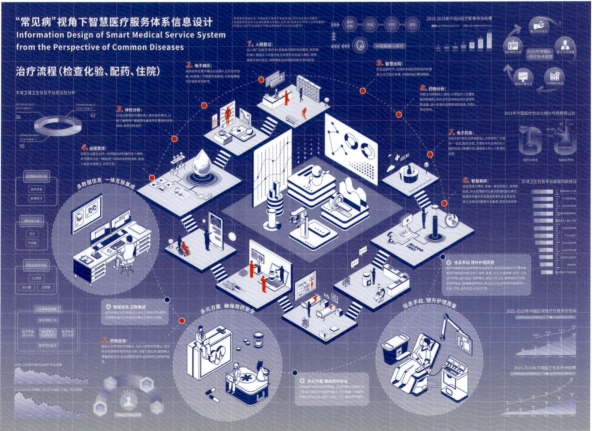

"常见病"视角下智慧医疗服务体系信息设计
Information Design of Smart Medical Service System from the Perspective of Common Diseases

项目组成员：常云涛、池瑞瑞、季桑桑

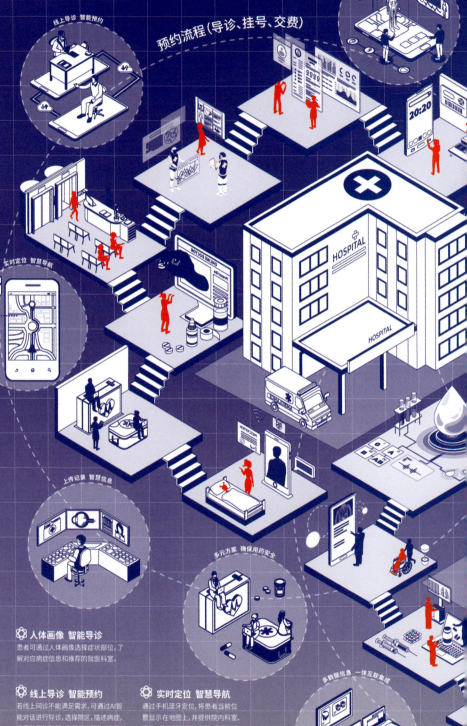

1. 病人线上问诊
有轻微病症或复诊可采用线上问诊的方式，患者可以与医生进行文字、语音或视频通话。

2. 医生线上回复
为线上问诊安排一部分医生，以解决线上问诊医生回复不快捷，语句过于简短等问题。在问诊过程中，医生会询问病情、症状和病史等信息，以便能够作出初步诊断。

3. 开具电子处方
若是轻微病症，在线上问诊中，医生可能会根据患者的情况开具电子处方。

4. 线下导医
线下就医时，如有不懂之处可询问线下导医，需查询某些信息时也可以询问导医。

5. 智能导医
利用智能机器人进行导诊询问，或查看当前医院人流情况、科室排队情况。

6. 查看科室信息
如不需要机器人导诊，可直接在自助屏上选择科室，对科室信息进行详细浏览，选择医生进行挂号，并自动缴费。

7. 院内导航
触控屏上显示医院介绍、科室介绍、医生介绍、设施列表等导诊信息，用户选择目的地获取导航路线图，通过手机扫码获取同步路线图。

8. 等待叫号
通过智能手机实时显示排队进程与等待时间。

9. 智能提示
用户可选择提前完成相关必要检查来节省时间。

10. 提交预检信息
如果用户已经填写病情状况，在预检确认窗口信息会直接同步，用户可直接提交。

11. 医生确认
患者提交，医生确认后，系统根据等位时间长短智能推荐预检方案，用户可根据需求自主选择，节省等待时间。

12. 前往预检
在确定预检项目后，患者可以通过手机小程序连接医院数据库，实时显示预检人数与智能导航系统。

13. 医疗咨询
患者可随时通过专业医生助理获得帮助。通过聊天咨询可与主治医生随时互动，通过实时提醒功能与患者保持良好的沟通。

⚕ 人体画像 智能导诊
患者可通过人体画像选择症状部位，了解对应病症信息和推荐的就医科室。

⚕ 线上导诊 智能预约
若线上问诊不能满足需求，可通过AI智能对话进行导诊，选择院区，描述病症，推荐就医的科室，选择相应医生，选择就诊时间进行在线挂号，按时到院就诊。

⚕ 网络建档 智慧信息
在数字屏或手机上建档，填写信息，后续可直接传输至医生处，使医生对患者有更详细的了解。

⚕ 实时定位 智慧导航
通过手机蓝牙定位，将患者当前位置显示在地图上，并提供院内科室、设施、基础服务等跨楼层、跨楼宇导航服务。

⚕ 数字联动 实时同步
医院数字屏幕信息与个人手机实时联动，手机端口接入医院数据库，用户通过扫码小程序查看排队进程、各检查科室的状态。

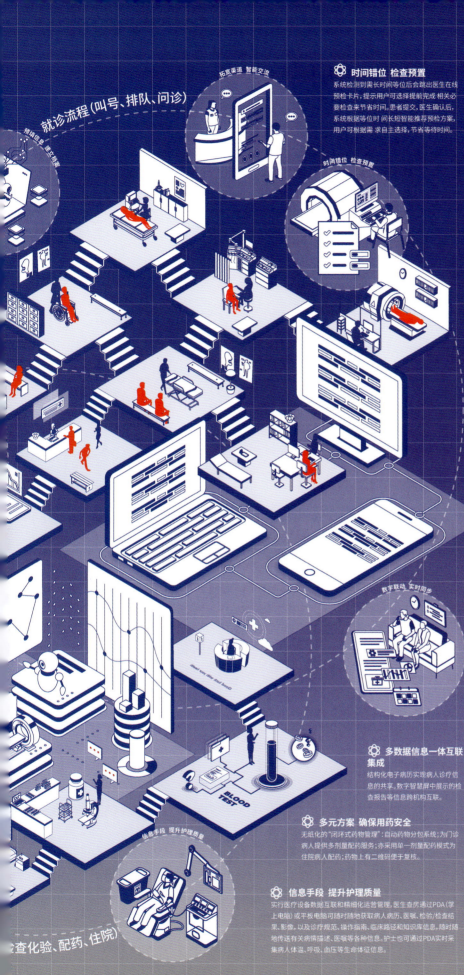

就诊流程(叫号、排队、问诊)

拓宽渠道 智能交流

时间错位 检查预置
系统检测到需最长时间等位后会跳出医生在线预检卡片,提示用户可选择提前完成相关必要检查来节省等时间。患者提交,医生确认后,系统根据等时间长短智能推荐预检方案,用户可根据需求自主选择,节省等待时间。

预填信息 建立档案
利用排号等位时间用户可填写病情状况,就诊时医生可直接读取信息,避免手打与书写,留出更多时间交流、问诊。

拓宽渠道 智能交流
医疗助手可在线解答用户对于就医流程、就医进度的各种疑问,同样也可实时处理意见反馈与投诉信息。

14. 评价反馈
用户在医生详情界面可以给出就医评价,并且可查看患者评价以及该医生的工作经历与相关诊疗的后续。

15. 入院登记
病人由门诊医生通过HIS(医院信息系统)查询病区床位情况,有空床时病人直接在入院登记处交纳预交金后进入病区。暂无病床时预约登记,待有病床后系统自动提示预约信息。

16. 电子病历
采用结构化电子病历记录病人全部诊疗信息,利用第三方数据信息系统,实现智慧医院信息跨机构共享。

17. 体检分析
住院必查项目为为确定病人身体基本情况,以便了解病情严重程度及是否存在其他原发性疾病,有助后续治疗。

18. 远程查房
实现主治医生在同一时间段内同时兼顾多个病房,并可随机与任一病房进行双向高清视频通信,但各个病房互相独立,互不打扰。

数字联动 实时同步

19. 药物咨询
提供专业的药物咨询服务,为病人提供药物使用建议,或安排为照护者提供药物咨询等。设置专属应用,鼓励病人掌握药物记录,并设定服药提示。自助服务生成电子报告。

20. 智慧病房
以患者需求为导向,提供一体化的医疗、管理和服务。床头智能屏上可以看到患者的既往病历。智慧屏中展示的检查报告等信息全院互联,真正实现院内数据信息集成,院外信息共享。

多数据信息一体互联集成
结构化电子病历实现病人诊疗信息的共享。数字智慧屏中展示的检查报告等信息跨机构互联。

21. 电子药房
无纸化的"闭环式药物管理"。为各科门诊提供一"站式"配药流程,方便各专科诊所的病人取药并减少等候时间,确保病人有一个舒适的体验。

多元方案 确保用药安全
无纸化的"闭环式药物管理":自动药物分包系统;为门诊病人提供多剂量配药服务;办采用单一剂量配药模式为住院病人配药;药物上有二维码便于复核。

22. 药物分析
药物上均有相关二维码,以便护人员复核配药和用药。院内亦引进多种自动化或物联网设备,进一步提升效率和减少错误,为病人安全把关。

信息手段 提升护理质量

信息手段 提升护理质量
实行医疗设备数据互联和精细化运营管理:医生查房通过PDA(掌上电脑)或平板电脑可随时随地获取病人病历、医嘱、检验/检查结果、影像,以及诊疗规范、操作指南、临床路径和知识库信息,随时随地传送有关病情描述、医嘱等各种信息。护士也可通过PDA实时采集病人体温、呼吸、血压等生命体征信息。

23. 智慧出院
优化出院环节,在院内专用应用程序和院内智慧屏上均可支付账单,医院并提供每日费用明细。

查化验、配药、住院

Future Low-Carbon Scenes

4.4 未来低碳场景

项目名称： 未来社区——低碳社区治理索引
设计要点： 低碳社区、可视化索引、节约高效、供需协同、互利共赢

（1）项目背景

① 低碳社区定义

低碳社区通常指的是一种旨在降低碳排放量的城乡社区形式。低碳社区通过构建气候友好的自然环境、房屋建筑、基础设施、生活方式和管理模式来实现能源资源消耗的减少和碳排放的降低。这种社区模式强调在不影响生活质量的前提下，通过提高能效、采用可再生能源、优化运输系统、推广节能建筑和绿色生活方式等手段来降低碳排放量，从而对气候变化产生积极影响。

② 设计作品简介

本项目聚焦于未来社区低碳发展场景，通过深入的调研分析，系统梳理了低碳社区建设中的关键问题与解决路径，最终形成了一套可视化的低碳社区治理索引。

项目团队首先深入调研了当前低碳社区建设中存在的痛点问题，包括能源利用效率低、需求侧管理不足、供需协同性差、利益相关方参与度低等。在此基础上，团队从多能源集成、节约高效、供需协同、互利共赢等维度，构建了"循环无废"的未来低碳社区愿景。

为了更好地服务低碳社区建设实践，团队将研究成果以可视化的信息图表形式呈现，形成了一套低碳社区治理索引。该索引系统地梳理了低碳社区建设的关键要素，并针对每个要素提供了具体的案例和解决路径，为低碳社区建设者提供了可操作的参考。

③ 研究意义

本项目旨在探索如何根据不同类型居民的实际需求，提出切实可行的低碳社区建设方案，以及如何结合区位特点、资源禀赋和经济发展水平，因地制宜地提出科学的低碳社区建设模式。该可视化索引不仅全面概括了未来低碳社区的发展方向，更通过直观的信息设计，将复杂的低碳社区治理体系转化为易于理解和应用的决策支持工具。

在理论层面，该研究丰富了未来社区低碳发展的理论框架，完善了基于用户需求的低碳社区建设方法，为因地制宜的低碳社区建设模式提供参考。

在实践层面，项目成果为低碳社区建设实践提供了可操作的决策支持，促进了低碳社区建设的推广应用，推动了未来社区的可持续发展，为城乡建设贡献了创新性解决方案。

（2）调研部分

① 国外优秀案例分析

英国布里斯托哈汉姆

哈汉姆是一个典型的节能住宅项目。其最初是政府的"零碳挑战"的一部分，旨在建造零碳住宅，于2015年建成。哈汉姆采用先进的生态低能耗技术，从一居室公寓到五居室联排住宅都充满了创新的想法。木质格栅成为哈汉姆的标志性外观设计，使其具有现代感与独特的空间效果。

英国德文索普住区

德文索普住区位于约克市近郊，社区配套齐全，公共交通便利，提供住户生态可持续与经济性并重的住房约500套。它运用创新的施工方法，包括结构保温隔热和薄接缝砌块等措施，确保建筑围护结构具有优良的气密性，以达成零能耗低碳目标。

加拿大坞边绿地项目

坞边绿地项目是加拿大维多利亚市的一个棕地再开发项目。它原为工业用地，污染严重，现分为12个阶段重建，将提供住宅、办公及商业空间。项目采用整体性设计策略，实现水资源等场地内最大循环，并应用多种可持续发展技术。凭借先进的规划和建设标准，该项目成为全球首个LEED-ND铂金级认证的社区。

丹麦太阳风社区

丹麦太阳风社区是居民自发规划建设的公共住宅区，强调可再生能源利用。社区内共享设施如健身房、办公区等以节约资源为主要目的，太阳能和风能为主要能源，其中太阳能电池板和风塔分别满足社区约30%和约10%的能源需求。

② 国内优秀案例分析

上海东滩生态城

东滩生态城构建绿色交通体系、可再生能源体系和节能环保体系，其规划策略与措施包括：以生态文化为导向、确立可持续发展框架、保护环境和促进生物多样性、低生态足迹、减少能源需求以及通过充分多样的就业机会促进社会和谐等内容。

中新天津生态城

中新天津生态城是中国、新加坡两国政府战略性合作项目。生态城的建设显示了中新两国政府应对全球气候变化、加强环境保护、节约资源和能源的决心，为资源节约型、环境友好型社会的建设提供了积极的探讨和典型示范。

ALL. 英国布里斯托哈汉姆
来源：www.barrattdevelopments.co.uk（英国）

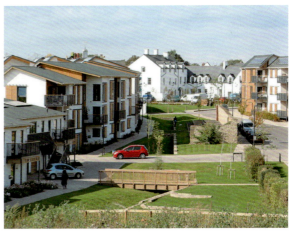

③ 调研分析

论文调研

设计师对论文、参考文献与相关文件资料的数据进行研究分析，其中包含了《绿色低碳社区面临的困境和发展路径研究综述》《我国低碳社区发展历史、特点与未来工作重点》《低碳社区的建设探析》与《健康视角下绿色低碳社区设计研究》等等，概括和剖析不同类型居民的实际需求、区位特点、资源禀赋和经济发展水平。

同时对各个低碳社区进行分类，并制作相应的思维导图（见右侧二维码），还整理出低碳社区存在的问题以及具体的解决途径（见第121页的表格）。

分析结果

设计师在调研后总结了低碳社区的基础痛点，具体如下图。

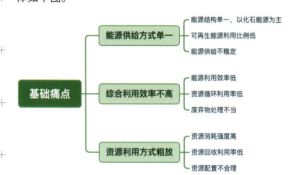

扫码查看思维导图

L1. 低碳社区的基础痛点分析
L2.《未来社区——低碳社区治理索引》低碳社区关注度部分细节图
R1. 低碳社区存在的问题与解决途径分析

（3）设计部分

① 设计构想

收集13个国内外优秀低碳社区建设案例，从五大方面研究24个问题，包括法律、评价、技术、规划以及居民，以充分解析低碳社区的治理。

② 方案局部分析

低碳社区

关注频率
学术关注度
媒体关注度
用户关注度

社区治理

关注度频率
学术关注度
媒体关注度

低碳社区关注度

关于社区关注度的设计，整体形式为索引，采用环保绿色方式。设计调性以现代性、简洁性为主，符合索引的形式风格。设计上以圆形渐变元素代表关注热点，模拟视觉聚焦质感。

低碳社区存在的问题与解决途径分析

类别	问题	途径	参考文献
居民	居民参与意识不足，参与度低，缺乏积极主动的责任意识	形成公众意识、公众参与—社区合力、群众自觉等，形成公众—社区共建共创合力，落实"居民参与"方法，可以提升居民的"归属感"与"亲切感"。	辛章平,张银太.低碳社区及其实践[J].城市问题,2008(10):91-95.
居民	居民参与意识不足，参与度低，缺乏积极主动的责任意识	充分发挥社区扎根基层的作用，使社区成为引导民众、动员群众参与环境保护的基本功能单元，促进社区公众参与。	赵杰红.以低碳社区引领和谐城市创建：上海闵行推进低碳社区经验谈[J].环境保护,2012(9):63-65.
居民	以政府主导为主，居民难以参与到低碳社区的设计、政策的制定中	形成各方参与的合力，而公众参与是形成低碳社区创建合力的有效途径，社区居民积极参与低碳社会建设规划，从而使社会管理者的意愿转变为公民意志。	李志英,陈江美.低碳社区建设路径与策略[J].安徽农业科学,2010,38(21):59.
居民	以政府主导为主，居民难以参与到低碳社区的设计、政策的制定中	沃邦模式——三个层级的行政运作平台：最上层由市政府主导和负责，最下层则由社区居民所组成的论坛社群来主导，而介于市政府与社区居民之间的市议会则负责信息交换、讨论与决策。	刘帅,薛阳,王全遂,等.生态城市设计策略在社区规划中的应用探析：以沃邦社区为例[J].安徽建筑,2022,29(06):17-20.
居民	以政府主导为主，居民难以参与到低碳社区的设计、政策的制定中		王宣儒,刘帅,王全遂,等.生态城市设计策略在社区规划中的应用：以沃邦社区为例[J].建筑技术,2021,52(S1):59-62.
居民	有一定低碳理念，未能转化为影响力与执行力，未能影响居民的低碳行为	通过激励制度引导居民，通过经济手段激励居民，以维持社区的可持续经营。	陈泽宇.低碳社区建设中的居民低碳行为驱动力模型研究[D].北京:华北电力大学,2020.
居民	绿色交通方式不够普及	采用可持续交通政策的短途城区模式，人行道和自行车道形成了一个高度连接、高效、绿色的交通网络，家家户户都在电车站的步行范围内，所有学校、企业和购物中心都在步行范围内。	尹利欣,张铭远.国外生态社区营造策略解析：以德国弗莱堡沃邦社区、丹麦太阳风社区为例[J].城市住宅,2020,27(05):24-26.
居民	绿色交通方式不够普及	德国沃邦社区以"无车社区"和"零容忍停车政策"作为首选，通过城市规划及社区布局优化达到低碳出行。	BROADDUS A. Tale of two ecosuburbs in Freiburg, Germany: Encouraging transit and bicycle use by restricting parking provision[J].Transportation Research Record,2010,2187: 114-122.
居民	未养成自觉的低碳生活习惯	建立多形式的居民低碳宣传教育方式，通过制定课程来推行低碳素质教育方案，构建一支专业化、高水准的低碳社区建设团队。	陈泽宇.低碳社区建设中的居民低碳行为驱动力模型研究[D].北京:华北电力大学,2020.
居民	低碳社区建设的集体行为困难	通过社区成员之间思想交流可以促使社区成员的低碳意识共同进步，达到社区成员思想和行为上的一致，形成有利于低碳社区建设的行为准则和组织体系。	MOLONEY S, HORNE R E, FIEN J. Transitioning to low carbon communities—From behaviour change to systemic change: Lessons from Australia[J]. Energy Policy, 2010,38(12):7614-7623.
法律	立法保障不足	明确要以低碳化节能示范项目作为社区节能改造先行实践与试验。	荷兰制定的《能源节约法》
法律	缺乏自上而下的法律体系	制定低碳社区能源发展规划基本框架，从国家、城市和地区三个层面上提出了低碳社区规划与建设方案。	英国政府基于《气候变化法案》《英国低碳转换计划》制定的框架
评价	建设过程缺少评估，社区维护缺少监督	有必要为过程中的每一环节进行监督和评估；建设评价指标体系不仅用在科学研究或项目验收阶段，建设过程中的评价监督也是不可忽视的环节。	陈一欣,曾辉.我国低碳社区发展历史、特点与未来工作重点[J].生态学杂志,2023,42(08):2003-2009.
评价	缺乏科学公认的评价指标	以社区低碳可持续评估工具(NSA Tool)为基础，构建ANP（网络分析法）网络结构模型以优化现有权重体系。	赵国超,王晓鸣,何晨琛,等.基于ANP的社区低碳系统结构分析[J].生态经济,2016,32(11):80-83.
评价	缺乏科学公认的评价指标	构建"人—建筑—环境"三维低碳社区评估指标体系，采用相关性和经验分析的方法，从指标池中筛选出具有代表性的指标，使体系趋于完善。	赵思琪.我国低碳社区评估指标体系研究[D].北京:北京建筑大学,2015.
规划	只有政策，缺少执行	重视组织的领导作用，完善考评机制，还要重视居民的主体性，因为居民是社区低碳政策措施的具体实践者。	石龙宇,许通,高莉洁,等.可持续框架下的城市低碳社区[J].生态学报,2018,38(14):5170-5177.
规划	规划不合理，不具有切实可行性	要善于发掘地区的资源优势，避免大规模的拆迁与重建。在建设初期基于生态、低碳和循环利用等可持续理论进行综合规划设计，避免过分追求降低碳排放量导致社区无法切实运用或稳定持续运作。	石龙宇,许通,高莉洁,等.可持续框架下的城市低碳社区[J].生态学报,2018,38(14):5170-5177.
规划	规划不合理，不具有切实可行性	制定引导性的社区规划，并参考多个实践案例，用于引导。	黄文娟,葛幼松,周权平.低碳城市社区规划研究进展[J].安徽农业科学,2010,38(11):5968-5970+5972.
规划	规划标准太过单一	依据各个社区不同优势来规划"创新型""资源型""自主再造型""学习型"的低碳社区方向。	石龙宇,许通,高莉洁,等.可持续框架下的城市低碳社区[J].生态学报,2018,38(14):5170-5177.
规划	规划缺少细节指导	建立合理运行协调机制，制定有效的低碳社区建设方案，引入社会组织等外部机构共同参与社区低碳建设，开展低碳生活的宣传动员。	陈永亮,黄时进.建设低碳社区的基本内涵及上海创建低碳社区的思路[J].上海节能,2014(11):1-3.
规划	规划缺少细节指导	四种低碳社区建设的形式：基于地域空间、基于职业空间、基于生活空间和基于虚拟空间的社区。	叶昌东,周春山.低碳社区建设框架与形式[J].现代城市研究,2010,25(8):30-33.
规划	缺少完整的评估体系	建立符合可持续性、通用性和规范化的评估体系，建立不同类型低碳社区建设考核标准。	苏美蓉,陈彬,陈晨,等.中国低碳城市热思考：现状、问题及趋势[J].中国人口·资源与环境,2012,22(3):48-55.
技术	技术不匹配	成立全面的低碳社区研究小组，联动政府部门、专业技术人员、施工单位、设计师、居民多方协调，对该引进技术进行充分学习和实践，同时对于落地的技术有充分考察，配合协调各方要素。	毕金鹏,吕月霞,许兆霞.低碳示范社区建设路径探索[J].中外能源,2019,24(07):8-13.
技术	技术不明确	可以从能源结构、科技研发、装备制造、现代物流以及社区配套等五个方面具体实施。	毕金鹏,吕月霞,许兆霞.低碳示范社区建设路径探索[J].中外能源,2019(07):8-13.
技术	技术不明确	切实学习多种低碳技术，如低碳建筑、绿色屋顶系统、太阳能与建筑一体化系统、热泵系统（地热能）、风能利用系统、水资源综合利用系统、低碳交通（使用节能环保路面材料，通过立体停车场设计减少对居住用地的需求，巧妙利用乔木的碳汇作用和遮阳效果等）、水资源综合利用系统、垃圾回收利用系统。	CHEN X,SHUAI C Y,CHEN Z H,et al.What are the root causes hindering the implementation of green roofs in Urban China?[J].Science of the Total Environment,2019,654:742-750.

低碳社区案例参考

案例参考中，列举了 13 个国内外优秀低碳社区建设案例。可供使用者根据自身社区条件选择相匹配的参考。设计上，以"是否选择"作为视觉引导。

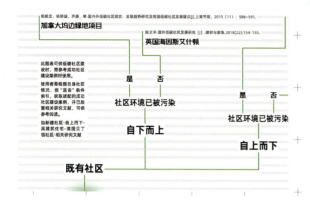

低碳社区问题与解决途径

问题与解决途径方面以第 121 页的表格为参考，从五大方面列举了目前社区可能存在的 24 个问题，并针对每个问题提供了解决途径。同时在末端写明了具体参考文献，可供使用者详细阅读。设计上如左图所示，以半圆形为整体，平均划分成 24 个部分，由内向外依次展开。

低碳社区部分案例

部分案例部分设计是为了补充作品。选取了五个现有社区，分析其问题所在，然后从"问题与解决途径"方面摘取对应部分内容形成该社区的解决途径。设计上，呼应上部分半圆形，自然摘取后形成花朵造型，增加叶片点缀后形成一簇花的形状。

（4）成品展示

第 123—125 页的作品展示即设计师对低碳社区治理相关信息的最终视觉呈现。

扫码查看动态效果

L1.《未来社区——低碳社区治理索引》低碳社区案例参考部分细节图
L2.《未来社区——低碳社区治理索引》低碳社区问题与解决途径部分细节图
L3.《未来社区——低碳社区治理索引》低碳社区部分案例部分细节图
R1.《未来社区——低碳社区治理索引》

未来社区——低碳社区治理索引(二)
Community of the Future —— Low-Carbon Community Governance Index

项目组成员：朱凯豪、丁屿乔

1.从低碳经济角度进行阐述，认为低碳城市社区是在低碳经济模式下的城市社区生产方式、生活方式和价值观念的变革；2.从减少碳排放的角度进行定义，认为低碳社区指在社区内除了将所有活动所产生的碳排放降到最低外，也期望通过生态绿化等措施，达到零碳排放的目标；3.从可持续发展的概念出发，从可持续社区和一个地球生活社区模式的倡导下提出低碳社区建设模式，以低碳或可持续的概念来改变民众的行为模式，来降低能源消耗和减少CO₂的排放；4.从城市结构关系来描述，当代城市土地开发主要体现在社区的建设上，社区的结构是城市结构的细胞，社区结构与密度对城市能源及CO₂排放起了关键的作用。

——低碳经济模式下的城市社区

1. Explained from the perspective of low-carbon economy, low-carbon urban communities are considered to be the change of production methods, lifestyles and values of urban communities under the model of low-carbon economy; 2. Defined from the perspective of carbon emission reduction, low-carbon communities refer to communities in which, in addition to minimizing carbon emissions generated by all activities, it is also hoped that the goal of zero carbon emissions can be achieved through ecological greening and other measures; 3. From the concept of sustainable development, the low-carbon community construction model is proposed under the advocacy of sustainable community and one earth living community model, and the concept of low-carbon or sustainable is used to change the behavior pattern of people to reduce energy consumption and CO₂ emission; 4. From the description of urban structure relationship, contemporary urban land development is mainly reflected in the construction of community, the structure of community is the cell of urban structure, and the community structure and density play a key role in urban energy and CO₂ emissions.

低碳社区关注度

低碳社区
- 关注度频率
- 学术关注度
- 媒体关注度
- 用户关注度

社区治理
- 关注度频率
- 学术关注度
- 媒体关注度
- 用户关注度

低碳经济
- 关注度频率
- 学术关注度
- 媒体关注度
- 用户关注度

2002年　2004年　2006年　2008年　2010年　2012年　2014年　2016年　2018年　2020年　2022年

低碳社区案例参考

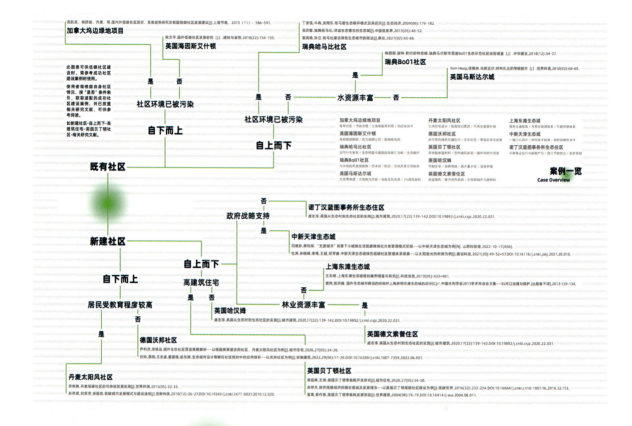

低碳社区问题与解决途径

Future Educational Scenes

4.5 未来教育场景

项目名称："童力 UP 营"——未来社区儿童公共教育信息可视化设计
设计要点： 社区教育、儿童公共教育、创新设计、数字化技术

（1）项目背景

本项目聚焦于未来社区中的儿童公共教育场景，通过横向和纵向的调研，梳理了国内外社区教育的现有案例和发展趋势。

项目团队发现，在学校教育之外，为 3～9 岁儿童提供 15 分钟的定制化成长服务，可以成为一种有效的补充。基于此，团队提出了"童力 UP 营"的概念，旨在利用数字化技术，搭建一个面向儿童的公共教育平台。

"童力 UP 营"的核心目标是培养儿童的创造力、内驱力和表达沟通能力。通过设计一系列趣味性强、互动性高的教育内容和活动，如编程游戏、创意绘画、情绪管理等，让儿童在轻松愉快的氛围中获得全面发展。

该公共教育平台将依托未来社区的数字化基础设施，利用 AR/VR、人工智能等前沿技术，为儿童提供个性化的教育服务。同时，平台还将整合社区内的各类教育资源，让儿童在社区内就能获得优质的教育体验。

"童力 UP 营"的创新设计不仅丰富了未来社区的公共服务功能，更为儿童的全面发展提供了有益补充。该项目成果有助于促进未来社区教育事业的创新发展，为儿童成长注入新的动力。

（2）调研部分

① 社区教育职能分析

社区儿童教育的职能

旨在利用社区资源，为儿童提供学校教育之外的全面发展机会，培养他们的创新思维、社交能力和综合素质，助力儿童成长，促进社区和谐发展。

社区的重要性

社区是城市的基本单元，是家庭的重要延伸，是儿童真实成长的地方，也是人际连接和社会整合之所在。

社区教育的优势

社区教育能培养儿童解决实际问题的能力与沟通能力，与学校教育互补，是生活教育、公共教育的理想场所，形成学校外 15 分钟教育圈，还能整合师资、设施、社会资源，丰富儿童教育内容。

② 研究对象

本作品设计选择 3～9 岁儿童作为研究对象，主要是考虑到家长往往对 3 岁及以下儿童的认知能力有所担忧，同时对小学高年级（10～12 岁）的升学压力也有所顾虑。而 3～9 岁这个年龄段的儿童正处于用五感积极探索世界的阶段，他们对身边的事物逐渐展现出敏锐的感知力。这一时期是培养儿童学习兴趣和良好学习习惯的最佳阶段，同时也十分有利于儿童人生价值观的初步养成。

③ 国内外教育现状分析

日本教育
强调集体主义、规则意识、节约资源、同理心和尊重差异。同时，鼓励学生发挥想象力和创造力，并在真实的自然环境中学习技能。

芬兰教育
芬兰教育强调广泛的教育资源覆盖、社交与团队能力培养、多元化教学等，以确保每个孩子都能享受到高质量的教育资源。在教育过程中，非常重视社交与团队能力的培养，通过各种活动和项目，让学生在合作中学会沟通、协作与领导，还引导学生进行趣味性学习。

印度教育
印度教育鼓励学生敢于质疑、自由表达，培养批判性思维；同时，强化资源使用的意识，促进高效学习。此外，注重多元化和包容性，以及教导学生灵活应对挑战，寻找替代方案。

英国教育
英国教育致力于培养儿童的自信心与社会责任感，教会他们批判性思维与有效沟通的技巧；同时，高度重视儿童的热情与激情，鼓励他们在团队中学会合作。此外，英国教育还着重培养儿童的自信心，以确保他们在成长道路上能够自信地表达自我，积极面对挑战。

国内教育
中国教育在基础知识的扎实性和学科体系的系统性方面具有显著优势，尤其在数学、科学等领域的教育水平在国际上享有较高声誉，这为学生未来的学术深造和职业发展奠定了坚实基础。然而，教育体系也存在一些问题，例如普遍过度追求学业成绩，课外教育成本高，孩子的生活被学业填满，实践能力不足，且缺乏素质教育。尽管有研学等新教育形式，但整体仍偏向应试教育。

与国外相比，中国教育在创造力、内驱力和表达沟通能力上稍显不足。因此，未来应更重视3～9岁儿童的公共教育，注重培养孩子成长期的关键能力。

R.1. R.2.

R1. 日本"PLAY！MUSEUM"儿童美术馆

R2. 日本横滨美术馆

④ 国内社区教育优劣分析

调研完国内外教育现状后，设计师对国内社区教育的优劣进行了分析，分析结果如下图。

优

杭州杨柳郡未来社区
1. 积极组织儿童参与议事活动，汇报并展示他们的优秀议案，以此专注培养孩子们的社会责任感。
2. 开展富有宋韵文化氛围的活动，丰富孩子们的精神世界。
3. 在"双减"政策背景下，策划了多姿多彩的活动，填补了学生校外生活的空白。
4. 致力于打造儿童"智库"，为孩子们提供展示智慧与创意的平台。
5. 探索线上接单模式以优化接送孩子的服务。

杭州南滕未来社区
1. 为小孩提供便捷的托管服务，家长可通过线上预约婴幼儿驿站，并实时查看现场画面。
2. 社区平台整合了线上线下丰富的知识共享课程和活动，便于家长随时查看和参与。
3. 接入了"舒心育儿""入学早知道"等应用程序，引入四点半课堂、美术类培训。
4. 充分利用书店、美术馆等教育资源，为孩子们提供多元化、高质量的学习与成长环境。

劣
1. 社区中自身优质教育资源稀缺。
2. 难以满足新时代居民对优质教育、品质生活的追求。
3. 家长存在辅导作业难，课堂之外不知如何辅导作业的困难。
4. 社区公共教育空间不足。
5. 社区教育没有发挥生活实践、与人沟通的功能。
6. 社区教育的原有定义过于狭窄。

L1. 国内社区教育优劣分析

⑤ 问卷调查

问卷内容
○ 家长认为在孩子学习中遇到的困难情况。
○ 家长希望孩子可以得到哪些教育。
○ 儿童平时参与课外活动的频率。
○ 如果有机会参与课外活动，家长希望孩子参与哪些活动等等。

问卷总结
○ 儿童作业多，无法自主规划时间。
○ 儿童对于一些学科的学习兴趣不高。
○ 家长希望孩子得到综合的发展，教育不局限于课本。
○ 沟通互动类的活动受到家长的欢迎。

(3) 设计部分

① 设计构想

将信息图划分为创造力、内驱力及表达沟通力三大板块，并融入无边界共育理念，旨在全面构建家庭、学校、社区、政府协同育人的新格局；同时，强调将整个社区作为教育的一部分，全方位布局社区学习空间；并借助数字＋智慧技术，创设全时段学习环境。

以"童力 UP 营"为主题，聚焦于培养儿童的创造力、内驱力和表达沟通力，寓意儿童在未来社区教育中将有突破性发展。风格上采用游戏闯关和童趣愉快的元素，参考超级马里奥形式，通过跳跃前进、打怪升级等表达形式展现信息设计图。人物设定为模拟跳棋棋子，象征在循序渐进中取得进步。色彩上以黄色暖色调为主，辅以其他暖色点缀，符合儿童活泼明亮的特质。字体设计中融入星星元素，边角修饰成圆弧形，展现亲和力。

② 设计草图

本作品进行多次设计尝试，最终选择第三版暖色卡通风格作为最终视觉呈现效果。

R1—R3.《童力 UP 营》草图
R4.《童力 UP 营——创造力》细节图

R.1.

R.2.

R.3.

③ 方案局部分析

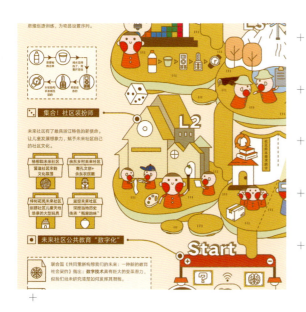

创造力细节图

针对数字技术检测出儿童缺乏创造力，以此构建画像与图谱，匹配能够提升创造力的学习策略。

内容主要分为五个部分，具体如下：
○ 绘本翻翻看（引入社区物业循环使用绘本、绘本 5G+VR 沉浸式的阅读）。
○ 集合！社区装扮师（引入宋韵文化、南孔文创、儿童天地、瓶窑韵味）。
○ 户外有风吹啊吹（引入通识教育、森林教育、草坪思考）。
○ 思维碰碰局（引入以色列德隆教育家思维训练）。
○ 萌主创业趴（引入创业团队、儿童财商教育课）。

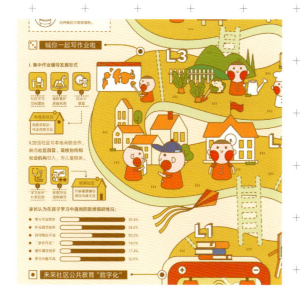

内驱力细节图

针对数字技术检测出儿童缺乏内驱力,通过数据分析和课程定制,提供内驱力专项训练。

内容主要分为五个部分,具体如下:
○ 学科补习万花筒(引入芬兰趣味性学习法、定制化学习)。
○ 喊你一起写作业啦(引入社区集中辅导作业,社区、高校和社会协作)。
○ 食育工坊开课啦(引入日本 45 分钟食育计划)。
○ 我是个人计划师(引入以色列家庭中儿童的自我管理)。
○ 设施闯关你能行(引入日本幼儿园的三个公共设置)。

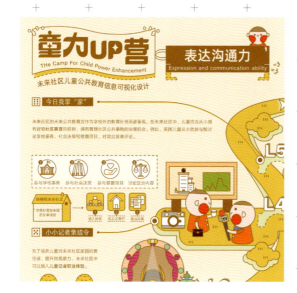

表达沟通力细节图

针对在 5G 智联网的发展之下,检测出儿童缺乏表达沟通力的一些表现,由此开展表达沟通力的训练。

内容主要分为五个部分,具体如下:
○ Hi! 我的新朋友(引入缤纷未来社区活动模式、芬兰的中文老师授课)。
○ 咕噜咕噜辩辩辩(引入印度自由辩论的课堂、诸多社区开展儿童辩论赛)。
○ 瞅我七十三变(引入英国戏剧课堂)。
○ 小小记者集结令(首个未来社区小记者基地落成)。
○ 今日我掌"家"(引入英国儿童参与决策活动、杨柳郡未来社区的议事活动方式)。

(4)成品展示

第 131—133 页的作品展示即设计师对儿童未来教育场景构想的最终视觉呈现。

扫码查看动态效果

L1.《童力 UP 营——内驱力》细节图
L2.《童力 UP 营——表达沟通力》细节图
R1.《童力 UP 营——创造力》

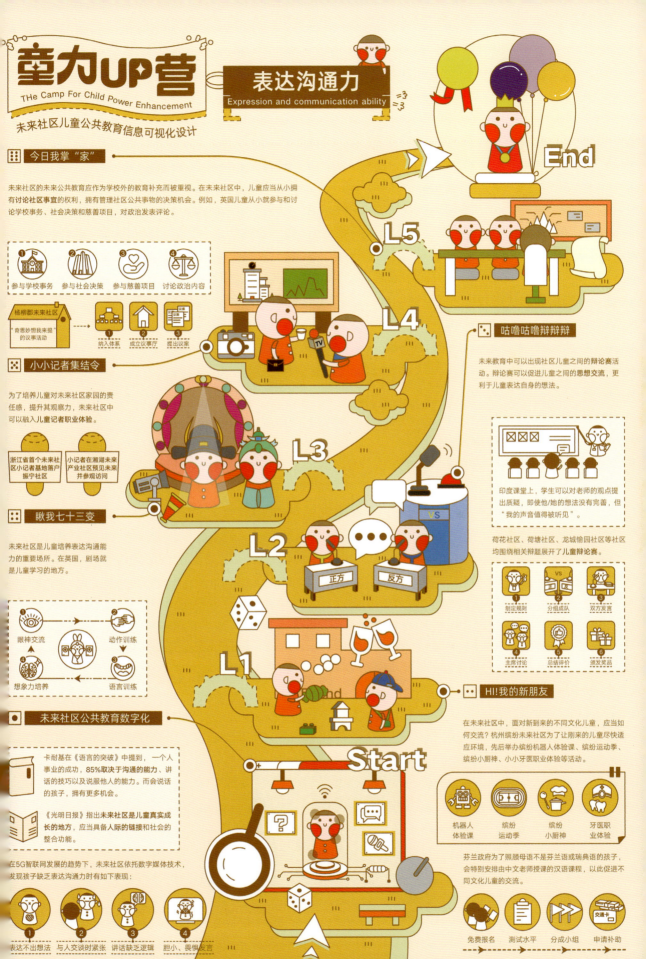

Future Entrepreneurial Scenes

4.6 未来创业场景

项目名称： 一公里创业生活圈——面向未来社区的创业生态设计
设计要点： 大学生创业、城市现代化、高质量发展、一公里工作生活、社区新平台

（1）项目背景

① 当前创业环境分析

研究团队通过深入调研发现，近年来大学生创业意愿呈现出明显的下降趋势。这背后反映出当前创业环境所存在的多重挑战和限制，这些挑战不仅影响到了大学生的创业热情，也制约了他们的创业成功率。

大学生创业面临的主要挑战

○ 缺乏适宜的办公设施和环境。
○ 人才公寓供给不足。
○ 初始创业成本高。
○ 人力资源不足。
○ 许多创业项目在初期难以获得足够的关注和支持，导致项目难以持续。
○ 创业者在经验、技能和社会关系网络方面的欠缺。

综上所述，当前大学生创业环节还存在很大的挑战，为了提高大学生的创业热情和成功率，我们需要从多个方面入手，优化创业环境，提供全方位的支持。

② 设计作品简介

"一公里创业生活圈"聚焦于未来社区的创业场景，旨在构建以人为中心的城市现代化、高质量发展和高品质工作生活的社区新平台。

当代大学生创业意愿明显下降，未来创业社区自身也存在的一些具体问题。针对这些痛点，团队提出了"无界""无忧"和"无距"三大创新设计：一是打造集居住、工作、生活于一体的创业社区，打造各项社区创业空间、降本增效，为创业者提供沉浸式的办公体验；二是制定建立完善的创业扶持政策和服务体系，整合社区内外资源为创业者提供全方位支持；三是依托社区数字化基础设施，为创业者提供便捷高效的线上线下服务。这一创业社区方案不仅为未来社区注入新活力，也为城市高质量发展注入新动能，有助于激发大学生的创业热情，促进社区创新创业事业的蓬勃发展。

(2) 调研部分

① 国内优秀案例分析

西部——乌鲁木齐启动创业社区

提出"让社区成为创业就业第一站",使社区电商服务工作站为创业者提供全程指导,并配备共享客厅、创客路演厅以及共享直播间。

中部——西安经开区

提出"24小时创业不打烊",旨在全天候为创业者和企业提供服务,实现真正意义上的"24小时'双创'生态圈",同时建设经开区智能政务服务驿站,举办多个重大"双创"活动,营造"双创"浓厚氛围,持续推进简政放权、放管结合、优化服务,公布448项"最多跑一次"清单,为创业者营造最佳环境。

东部——灵山未来社区

提出"绿色森林城市式社区",通过"互联网+物联网+社交网"创业平台,连接社区的联合办公空间与智能办公设施设备,开发了"共享办公"等应用,为创客提供线上租赁、预约办公场所等便捷服务。

东部——宁波海创社区

提出"人才'走进'居民生活",开放海创市集、孵化海上心客厅、设置"人才标签"工单服务等举措,推动人才"走出去""引进来",同时率先推出宁波市首个社区人才发展服务站助力创业场景打造,并在公众号上上线"海创市集"模块,增设"求职招聘"板块。

② 国外优秀案例分析

泰国 MITR

提出"全天候免费共享办公",设置自助点餐机与AR系统,配以开放式厨房带来全新用餐体验。其空间设计上,利用五个独立"建筑"分区,提供多样舒适的工作区域。

洛杉矶 1010 社区

是目前美国最具典型的创业社区之一,集多种功能于一栋楼内,办公区面向社区公司、自由职业者及初创公司,按月出租,租户达标后享税费减免。该社区为创业者提供一体化服务,并配备娱乐设施。

R.1. R.2.

R1—R2.《灵山未来社区》

③ 问卷调查

问卷题目
○ 用户基本信息。
○ 希望在未来社区中提供的创业基础设施类型。
○ 希望未来社区建立的创业交流平台拥有的具体功能。
○ 对未来社区的创业政策的了解程度。
○ 创业面临的问题等等内容。

被调查者对未来创业的期望
○ 希望未来创业可以获得更优的政策支持。
○ 成立合伙人模式。
○ 希望有专业的创业网站设置。
○ 提供创业项目对接机会。

16.您目前面临的创业问题是什么？或您觉得将来创业时会遇到的问题可能会有哪些？		[多选题]
选项	小计	比例
缺乏好的创业项目	59	71.08%
缺乏适宜创业的办公设施与环境	43	51.81%
初始创业成本高	62	74.70%
技能欠缺：个人专业技能、管理技能等	49	59.04%
创业项目难以坚持	34	40.96%
创业经验与社会经验不足	51	61.45%
社会关系网络单一	42	50.60%
人才公寓供给不足	23	27.71%
其他 [详细]	0	0%
本题有效填写人次	83	

(3) 设计部分

① 设计作品思维导图

下图即设计师对未来创业场景信息图内容构想的思维导图设计，为后续设计提供清晰的逻辑。

L. 1.
L. 2. L. 3.

L1.《一公里创业生活圈》调查问卷部分题目展示
L2.《一公里创业生活圈——无界-创业生活》思维导图
L3.《一公里创业生活圈——无忧-创业机制》思维导图

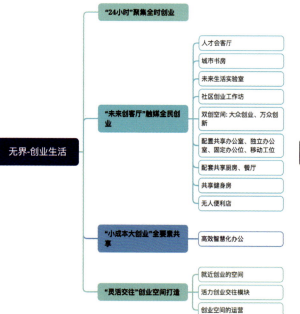

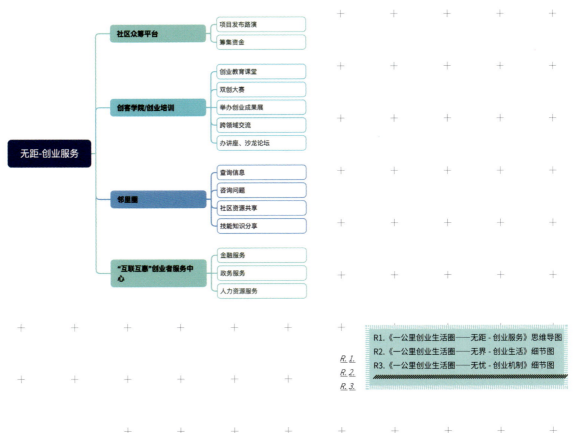

R.1.
R.2.
R.3.

R1.《一公里创业生活圈——无距 - 创业服务》思维导图
R2.《一公里创业生活圈——无界 - 创业生活》细节图
R3.《一公里创业生活圈——无忧 - 创业机制》细节图

② 方案局部分析

无界 - 创业生活细节图

此分图分为四大部分，分别如下：
○ "24 小时"聚集全时创业。
○ "未来创客厅"触媒全民创业。
○ "小成本大创业"全要素共享。
○ "灵活交往"创业空间打造。

无忧 - 创业机制细节图

此分图分为三大部分，分别如下：
○ 让"创者有其屋"（人才公寓、共享公寓）。
○ 建立人才落户机制、降低创业门槛（取消妨碍人才自由流动的户籍、学历等限制，降低落户门槛）。
○ "真金白银"鼓励社区就业。

137

无距 - 创业服务细节图

此分图分为四大部分，分别如下：
○ 社区众筹平台。
○ 创客学院，创业培训。
○ 邻里圈（查询信息、咨询问题、社区资源共享、技能知识分享）。
○ "互联互惠"创业者服务中心（一站式服务）。

（4）成品展示

以下两图以及第 139—141 页的作品展示即设计师对未来创业场景构想的最终视觉呈现。主要以图形表达信息，以信息图表为辅助，降低读者理解的门槛。

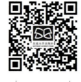

扫码查看动态效果

L1.《一公里创业生活圈——无距 - 创业服务》细节图
L2.《一公里创业生活圈——无界 - 创业生活》
L3.《一公里创业生活圈——无忧 - 创业机制》
R1.《一公里创业生活圈——无距 - 创业服务》

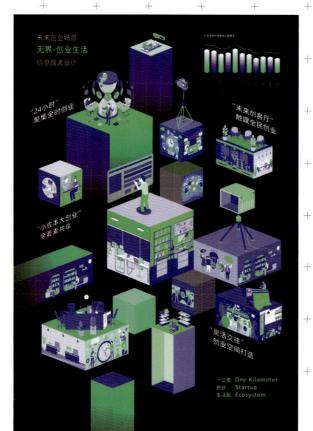
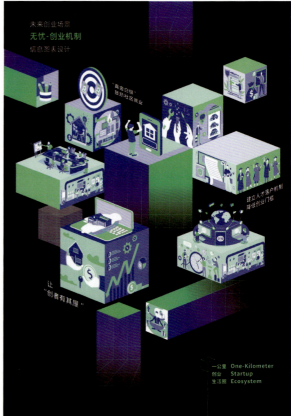

一公里 One-Kilometer
创业　Startup
生活圈 Ecosystem

项目组成员：杨萍、林江盈

未来社区
未来创业场景
信息图表设计

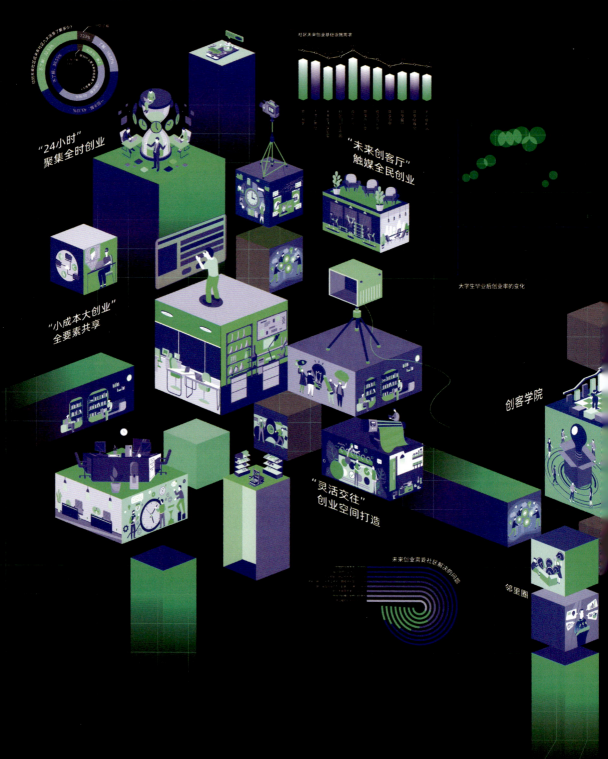

依托社区智慧平台，激发共享经济潜能，推进大众创业、万众创新，使未来社区成为创新、创业的暖心"孵化器"。开辟落实"促进以创业带动就业"的新空间和门路，开启以社区组织单元为主体的双创发展新格局。

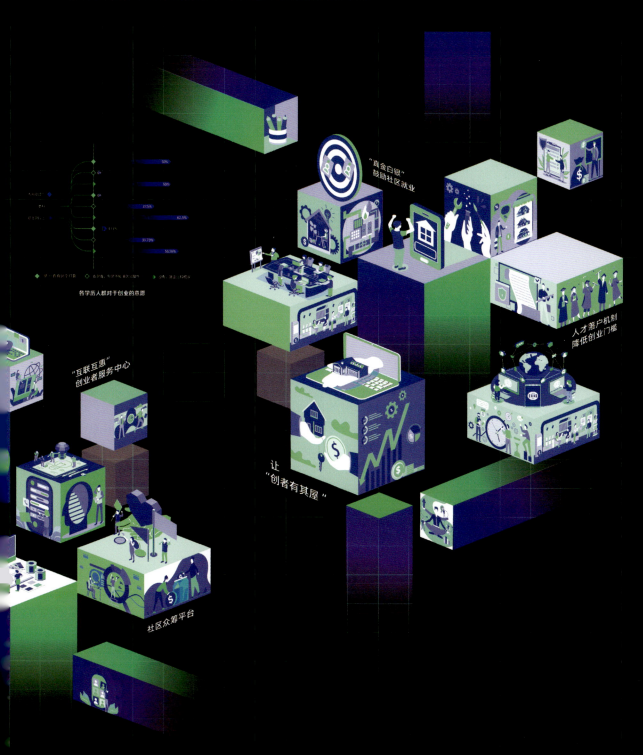

Future Architectural Scenes

4.7 未来建筑场景

项目名称： 杭州青年理想人才公寓——智慧城市背景下的青年人才公寓需求研究
设计要点： 人才公寓、智慧城市、马斯洛需求层次理论、多学科交叉视角

（1）项目背景

① 人才公寓的定义

人才公寓是指专项用于人才就业的生活配套租赁公寓，以解决人才在某地创业的短期租赁和过渡期转用房问题。人才公寓按照"政府引导、财政支持、市场化运作、社会化管理"，"市场价、明补贴、有期限"和"轮候补租、契约管理、只租不售"的原则进行租赁和管理，辅之以社会闲置房作为补充。通常是限定租期，高级人才入住附带政府补贴。

人才公寓和普通住宅的区别
○ 申请条件不同：申请人需要符合相关的条件，如学历、职业、收入等。
○ 价格不同：人才公寓的价格相对较低，一般比市场价低 20%~30%。
○ 配套设施不同：提供一些特殊的配套设施，如公共休息室、健身房、图书馆等。
○ 管理方式不同：人才公寓一般由政府或相关机构进行管理。

② 设计作品简介

本项目聚焦于未来社区中的人才公寓建筑场景，采取了智慧城市和社会问题两个研究视角。在智慧城市维度，项目系统梳理了数字化技术在人才公寓中的应用，如智能家居、社区服务等。在社会问题维度，则深入分析了不同年龄群体在邻里社交、城市生活等方面的需求痛点，尤其关注到了青年人群。

为了更好地理解和满足青年人群的需求，项目团队引入了马斯洛的需求层次理论，从生理、安全、情感、尊重和自我实现等多个层面，系统分析了青年人群在人才公寓生活中的需求特点。基于此，团队提出了针对性的设计方案。该方案通过信息可视化手段，生动呈现了青年人在公寓生活中的各项需求和体验，力求为这一群体打造更加理想的居住环境。

本项目不仅融合了智慧城市的前沿理念，也深入探讨了社会问题，体现了多学科交叉视角。其设计有助于提升青年人才的居住体验，为未来社区建设和促进城市可持续发展注入活力。

（2）调研部分

① 国内优秀案例分析

YOU+ 国际青年社区

　　YOU+ 国际青年社区北京苏州桥店集居住、联合办公、社交等功能为一体，其新颖的服务也极大地提高了客户的居住体验。位于北京市海淀区三义庙2号院，前身是工业厂房，改造后为一栋回字形五层建筑，社区中主要有室内活动区、生活区和室外活动区。

　　居住区的集中程度比较高，同时室外的活动区划定了专门的范围，主要包括运动区域、超市、车辆停放点，活动区和室内的生活区域联通，形成包括景观、休闲、运动等功能的综合性的内院布置结构。

　　管理者并没有固定发起业主活动，公共空间的使用根据业主自身需求而定。自由工作者活动的范围主要集中在娱乐区域内，对于休闲娱乐设施具有一定的要求。

　　○ 分析总结

　　YOU+ 国际青年社区北京苏州桥店室内公共活动区在功能的设计上，基本符合交互中心的要求，相对来说，规模比较小。

　　在内部空间的设计上，其照明设备，装饰品的摆设等都富有生活气息。这样的设计方式，能够使得居住者对于空间产生亲切感和较为强烈的归属感。

② 国外优秀案例分析

哈里森 URBY 公寓活动中心

　　位于美国纽约，是由 Concrete 和 Ironstate Development 等为顺应现代都市生活的变化而共同开发的房地产项目。哈里森 URBY 公寓包含409个出租套间，遵循"提供便捷互联生活"的品牌哲学，为这座新泽西的前工业城市重新注入了活力。活动中心将空间使用率最大化，注重公共空间舒适度，同时设施配套齐全。

　　活动中心拥有公共的菜地约5000平方英尺（约465平方米），是纽约市最大的城市农场。用田园梦以及美食生活让上班族除了回来睡觉外，还能参与种菜、烹饪、美食派对甚至手工沙龙的活动。

　　○ 分析总结

　　哈里森 URBY 公寓活动中心在基本设施的建立上是比较完善的，为居民的生活提供了全方位的优质化服务，在空间的设计上，较为新颖，具有一定的活力。

　　但是在内部空间中，管理要素比较缺乏，没有开展多元化的人员管理方式，活动发布形式较为单一。

R1—R2. YOU+ 国际青年社区
来源：archdaily.com

③ 实地调研

调研重点

本设计调研的重点是人才公寓与马斯洛需求层次理论模型的空间对应，包括地方政策、周边环境、住房环境、公共空间、智慧服务等方面，对人才公寓发展现状进行整理和分析，对目前存在的问题进行思考并提出改进方案。

调研对象分析

调研对象为杭州（滨江）滨河人才公寓，其落成于2017年3月，住宅性质主要为区级人才租赁房，居住群体以就职于滨江高新企业的高学历青年人才为主，是全区唯一的青年人才社区。出行便利，地理位置优越，周边配套齐全。

○ 在出行交通方面，地铁1号线滨和路与人才公寓的步行距离约为1.2 km，还配套有人才公寓定制公交班车。

○ 周边设施有西兴派出所、幼儿园、西兴街道社区卫生服务中心、西兴街道民政局、滨江交警大队、滨和社区服务中心等。

○ 附近有天猫小店、丰巢快递柜商业服务。

○ 公寓服务方面有滨河会客厅、创业启梦空间、悦享书吧、24小时健身房、运动场、垃圾投放点以及在建区域。

○ 房型方面，滨江人才公寓有单人间（有独卫独厨，卧室加阳台）和双人间（类似酒店标间）两种类型。科创公寓则类似住宅，为三室套间，可单室入住也可以整套租。

实地调研总结

设计师实地调研了杭州（滨江）滨河人才公寓后，总结了调研内容，具体如下图所示。

实地调研总结

1. 人才公寓等的推进有地方政策的支持，价格优惠。但落地的运行现状暂时无法很好地解决青年人群的工作居住问题。

2. 与滨江当地企业有合作关系，有接送专车和企业专楼。

3. 周边设施较齐全，基本满足日常生活起居要求。

4. 公寓内部干净整洁，绿化较多。

5. 有线上的智慧服务功能，但功能不全面，有待提升，缺乏高层次的线上需求回应。

6. 没有充分认识到公共空间的价值并有效利用，周边的公共空间存在"积灰"的状况。

7. 公共空间美观度不足，社区小品单一化，公共活动空间类型单一。

8. 邻里关系淡漠，居民缺乏归属感。缺乏社交性的公共空间，造成了住户与住户之间的沟通不畅、社区居民间的疏远、住户归属感的缺失。

L1.《青年理想人才公寓》实地调研总结

L2—L3. 哈里森URBY公寓活动中心

④ 问卷调查

线上、线下共发放 213 份问卷，最终回收有效问卷 205 份。

问卷分为定性和定量分析两部分。定性分析包括基本信息、居住人群现状、居住空间、居住行为和线上服务。定量分析则涉及公共基础设施的满意度和重要程度。

其中，问卷调研对象的基本数据包括男女比例（49∶51）、年龄分布（最多的分布在 18—25 岁）、受教育程度（最多的是硕士研究生）、职业、入职时长（最多为 0—3 个月）等等，为后续设计提供方向。

R1.《青年理想人才公寓》调查问卷部分题目展示

(3) 设计部分

① 设计构想

在主图设计中，以场景化地图为表达，并依据马斯洛需求层次理论划分青年群体在人才公寓生活居住中的需求层次。

在居住空间部分设计中，图表中心插画分为两层结构：第一层为个人居住空间，第二层为公共空间，在两侧通过图注对具体内容进行解释。

在居住行为部分设计中，同样以马斯洛需求层次理论为依据，划分青年群体的行为场景。通过问卷数据分析辅以说明。

在居住环境部分设计中，构建环形周边生活圈，并以马斯洛需求层次理论划分人才公寓周边的设施配置。

② 设计草图

（4）成品展示

下图以及第 147—149 页的作品展示即设计师对理想未来建筑场景构想的最终视觉呈现。

扫码查看动态效果

L1—L3.《青年理想人才公寓》草图
L4—R2.《青年理想人才公寓》

RESIDENTIAL SPACE
理想居住空间——人才公寓 ①

● 最受欢迎户型统计

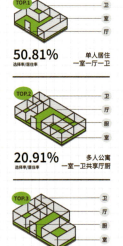

TOP.1 卫/室/厅
50.81% 选择率/居住率　单人居住 一室一厅一卫

TOP.2 卫/厅/厨/室
20.91% 选择率/居住率　多人公寓 一室一卫共享厅厨

TOP.3 卫/厅/厨/室
6.98% 选择率/居住率　单人公寓 一室一卫一厅一厨

● 住户内生活配置需求统计

01 生理层次

起居休息 91.67%　洗漱淋浴 84.09%

02 安全层次

运动健身 65.15%

03 情感层次
会客社交 40.15%　休闲娱乐 47.73%

04 尊重层次

商务恰谈 65.15%

05 自我实现层次

学习提升 71.21%　艺术类空间 62.12%

RESIDENTIAL SPACE

RESIDENTIAL SPACE

理想居住行为需求 —— 人才公寓 02

● 青年人的居住行为偏好统计
● 青年人的居住社交行为统计

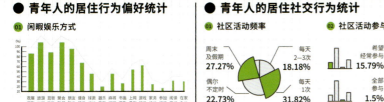
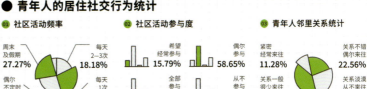

01 闲暇娱乐方式

01 社区活动频率
- 周末及假期 27.27%
- 每天 2—3 次 18.18%
- 偶尔不定时 22.73%
- 每天 1 次 31.82%

02 社区活动参与度
- 希望经常参与 15.79%
- 偶尔参与 58.65%
- 全部参与 1.5%
- 从不参与 24.06%

03 青年人邻里关系统计
- 紧密经常来往 11.28%
- 关系不错偶尔来往 22.56%
- 关系一般很少来往 39.85%
- 关系淡漠从不来往 26.32%

● 青年人的居住行为需求展示

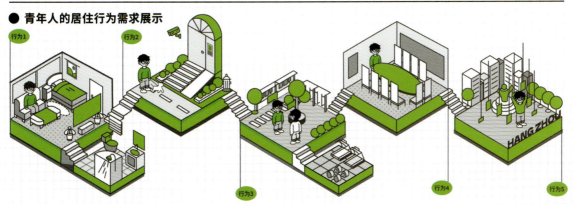

行为1　行为2　行为3　行为4　行为5

RESIDENTIAL SPACE

理想居住环境 —— 人才公寓 03

● 青年人的生活行为偏好调查

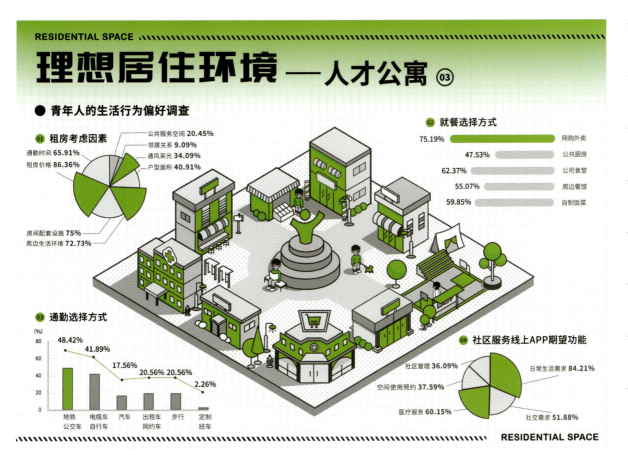

01 租房考虑因素
- 公共服务空间 20.45%
- 邻居关系 9.09%
- 通风采光 34.09%
- 户型面积 40.91%
- 通勤时间 65.91%
- 租房价格 86.36%
- 房间配套设施 75%
- 周边生活环境 72.73%

02 就餐选择方式
- 网购外卖 75.19%
- 公共厨房 47.53%
- 公司食堂 62.37%
- 周边餐馆 55.07%
- 自制饭菜 59.85%

03 通勤选择方式
- 地铁公交车 48.42%
- 电瓶车自行车 41.89%
- 汽车 17.56%
- 出租车网约车 20.56%
- 步行 20.56%
- 定制班车 2.26%

04 社区服务线上APP期望功能
- 社区管理 36.09%
- 空间使用预约 37.59%
- 医疗服务 60.15%
- 日常生活需求 84.21%
- 社交需求 51.88%

青年理想人才公寓
——以杭州人才公寓为例

项目组成员：严菁、刘茜玲、李昕遥

● **居住人才公寓的青年人画像**

男性占比 **49.62%**　　女性占比 **50.38%**

01 年龄占比
- 18—25岁 64.66%
- 26—30岁 27.07%
- 31—35岁 7.52%
- 36—40岁 0%
- 40岁以上 0.75%

02 教育程度
- 本科 43.61%
- 硕士研究生 51.88%
- 博士研究生及以上 4.51%

03 职业分布
- 学生 45.11%
- 公司职员 30.08%

● **青年人居住人才公寓需求统计**

照明设施重要程度　娱乐设施重要程度　健身设施重要程度　休息设施重要程度　办公设施重要程度　医疗设施重要程度　卫生环境重要程度　餐饮环境重要程度　住宿环境重要程度　物业环境重要程度　消防设施重要程度

(评分 1 2 3 4 5)

RESIDENTIAL SPACE

Future Service Scenes

4.8 未来服务场景

项目名称： "寓健颐生"——未来社区中的老年人养老服务设计
设计要点： 社区养老服务、健康服务体系、医疗需求、心理需求、老年友好、智慧居家养老

(1) 项目背景

① 社区养老定义

社区养老是指在社区范围内为老年人提供的各种养老服务，包括居家养老、社区照护、日间照料等，旨在满足老年人在居住、健康、生活等方面的多样化需求，实现老年人安全、舒适、独立的生活。

② 设计作品简介

该项目聚焦于未来社区中的老年人养老生活问题。项目团队通过线下走访和线上调研，发现社区中的老年人生活问题值得关注。如何保持社区养老服务系统的良性运作，如何有效满足不同年龄和健康阶段老年人多层次、多样化的健康需求，如何构建完整有序的社区老年健康服务体系，是团队的研究重点。

为了深入了解这一问题，团队对国内外优秀养老社区进行了调查研究，并结合江浙地区一、二线城市的社区养老服务现状，进行了全面的信息收集和分析。

在设计上，团队以一张总图的形式，为读者全面介绍了当前社区老年人在居住、健康、生活等方面的现状。随后，又以指南篇、医疗篇、生活篇三张副图，对这些问题进行了更加细致的解析。

通过这种信息可视化的设计方式，项目力求让读者全面了解未来社区如何实现老年友好，进而实现全民健康养老的目标。

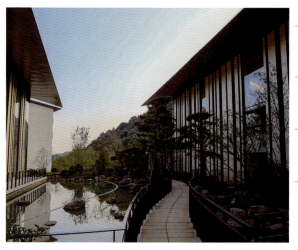

(2) 调研部分

① 国内优秀案例分析

杭州泰康之家·大清谷

是泰康集团在浙江省内落地建造的第一个高品质健康医养社区。位于杭州5A级西湖景区内，风景优美，拥有非常好的自然资源。为约400户老人提供医养一体式养老服务。围绕老年人的七大核心需求：社交、运动、美食、文化、健康、财务管理和心灵归宿，提供温馨的家、开放的老年大学、优雅的活力中心、高品质医疗保健中心和精神家园五位一体的社区。

北京房山随园养老中心

是北京万科第一家公建民营养老项目，属于长期照料的综合型养老项目。随园内有7栋住宅，共400多套客房，主要面向可独立生活以及需要基础照护服务的全龄长者。设计师将环境、医疗、生活与娱乐活动考虑进设计方案中，使北京随园养老中心更加实用、舒服。

② 国外优秀案例分析

日本长寿社区

针对即将到来的"2025年问题"，致力于建设一个无论何时都能让居民安心居家、健康有活力的社区。通过改善社区、居住、出行等环境，并畅通面向老年人的各种咨询渠道，确保老年人能够安心、舒适地生活。

美国健康社区计划

是由美国疾病预防控制中心（CDC）发起的一项公共卫生项目，旨在通过社区层面的干预措施，改善居民的健康水平和生活质量。提出要构建全面健康网络，利用社区网络资源库与卫生评估工具，促进社区投资，并组建社区健康战略联盟及阶梯社区子项目。

加拿大老年友好农村与偏远社区

深度聚焦于提高老年人生活质量，促进良好邻里关系，发挥合作优势，实现长期资源共享与交通、信息服务优化。同时，注重户外空间与建筑适老化改造，鼓励市民参与住房建设，强化社会参与、尊重与社会包容，全面提升社会和卫生保健服务，致力于将农村与偏远社区打造为老年友好型典范。

L1—L2.《杭州泰康之家·大清谷》
来源：新浪网（中国）

R1.《长寿社区营造构架分析图》
图表根据《日本"长寿社区营造"及其实践》绘制。

L.1. L.2. R.1.

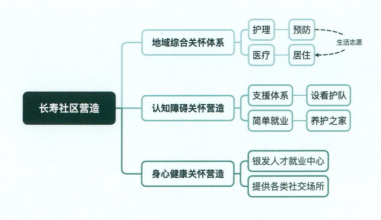

③ 调研与分析

服务场景未来重点

通过社会工作的嵌入，改善服务系统内部的互动，使系统各主体实现有机协调，保持良性运行，有效满足老年人多层次、多样化的健康需求，构建一个完整有序的社区老年健康系统。

从老年人在养老社区室内至室外生活的宜居需求、医疗需求、出行需求、活动需求出发，优化老年人健康生活的养老社区建设要求，并通过智能化网络将这些需求串联成一个整体；将吃住行三个方面从不同角度具体展开，解决养老社区应如何设计才能更好地为老年群体服务的问题，总结出老年人健康生活的设计手法；疫情下的社区养老，利用先进的信息技术手段，融合物联网、大数据、智能医疗设备，为老年人提供健康监测、疾病在线诊断、紧急预警、健康宣传教育等新型智能化养老服务模式。其核心在于应用先进的管理理念和信息技术，将老年人与政府、社会、医疗机构等紧密联系起来。

智慧养老存在的问题

○ 补贴政策不健全：制度不健全，致使老年人对隐私问题敏感；现有养老津贴制度不完善，大部分老年人不愿支付额外养老费用。

○ 社区智慧居家养老服务设施不足：智慧养老服务体系未形成统一化管理，有局限性；15分钟距离圈对老年人居家环境的适老化改造要求较高。

○ 智慧居家养老服务单一化：目前的智慧养老产品与服务无法满足老年人的多层次需求；老年人对智能化养老产品了解得不够；老年人的心理需求被忽视。

○ 智慧居家的社会参与人员不足：智慧居家对护理人员的要求极高，需求量大，但公司的经营利润低，少有企业投入养老行业。

L1.

L1.《老年友好社区硬件支持系统分析图》

内容参考论文《老年友好的健康社区营造：国际经验与启示》。

硬件支持系统

- 健康的户外空间：菜园、广场、社区公园、景观绿地
- 健康的居住空间：住宅适老化改造、新建住宅全生命周期设计、老年人专用住宅、混合型社区
- 健康的愉悦空间：老年文教类设施、娱乐设施、社交中心
- 健康的交通环境：15分钟步行圈、慢行交通、公共交通
- 健康的为老设施：社区养老院、日间照料设施、医疗设施

(3) 设计部分

① 设计构想

信息图的名称定为寓健颐生,其中"寓"指社区公寓,"颐"指颐养天年,项目设定在未来社区的健康场景中,帮助老年人颐养天年,实现全民康养的愿景。

内容分为指南篇、医疗篇和生活篇三个部分。并采用插画叙事的形式呈现,以蓝色、绿色为主色调,点缀对比色。整体风格简洁干净,兼具生活气息与医疗健康感。

R1.《寓健颐生》图表内容构成

R. 1.
R. 2. R. 3.

② 设计草图

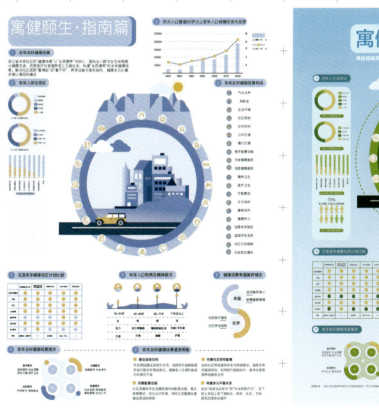

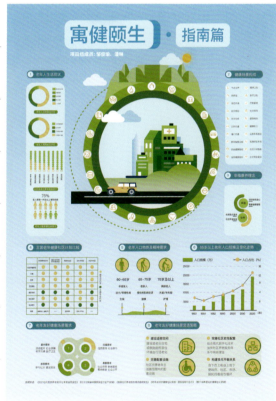

R2—R3.《寓健颐生》设计优化过程

153

(4) 成品展示

第 154—157 页的作品展示即设计师对老年友好服务场景构想的最终视觉呈现。图形、图表的设计与排版简洁且易识别，将指南、医疗、生活篇的信息内容清晰呈现。

扫码查看动态效果

ALL.《寓健颐生》

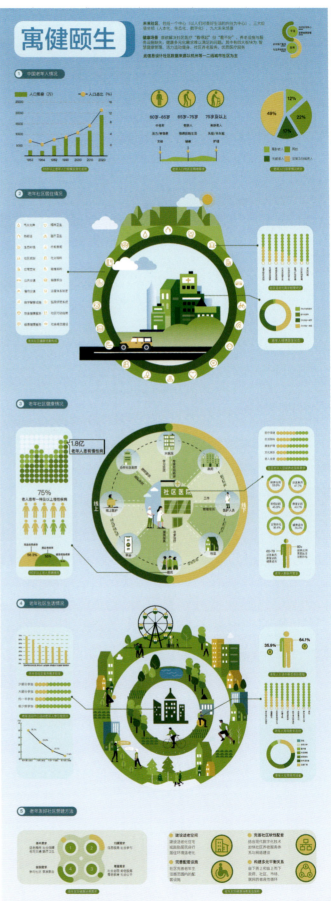

寓健颐生 · 指南篇

项目组成员：邹俊瑜、潘琳

1 老年人生活现状

社区适老化需求程度统计
75% 老人患有一种及以上慢性疾病

2 健康场景构成

气水光声　精神卫生
热舒适　　医疗卫生
生态环境　疗愈景观
社区规划　社交场所
住宅空间　健身场所
公共交通　健康积分
慢行交通　运营体系制定
数字智慧城　监测评定系统
饮食健康服务　社区行动指南
信息健康服务　社会观念建设

3 幸福康养理念

幸福：活动愉悦身心、智慧健康管理
安养：优质医疗服务、社区养老助残

4 五国老年健康社区计划比较

	寓医康社区计划	加拿大老年发展农村帮扶试点	英国缩生社区	日本长寿社区	中国未来社区
社区环境康设	●	●	●	●	●
交通	●	●	●	●	●
住宅	●	●	●	●	●
卫生服务	●	●	●	●	●
信息咨询	●	●	●	●	●
社区活动	●	●	●	●	●
社会参与	●	●	●	●	●
特色	健康食品、健康空气	—	富民授权	银发人才中心	—

● 拥有该内容　● 未拥有该内容

5 老年人口物质及精神需求

60–65岁 中老年人　活力/带慢性病　文娱
65–75岁 老龄人　慢性病影响生活　健康
75岁及以上 高龄老人　失能/半失能　护理

6 65岁以上老年人口规模及变化走势

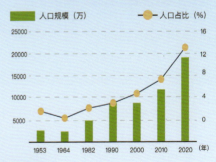

人口规模（万）　人口占比（%）

7 老年友好健康场景需求

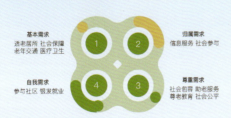

基本需求：适老居所、社会保障、老年交通、医疗卫生
归属需求：信息服务、社会参与
自我需求：参与社区、银发就业
尊重需求：社会包容、助老服务、尊老教育、社会公平

8 老年友好健康场景营造策略

- **建设适老空间**
 建设适老化住宅或鼓励居民居住环境自行适老化
- **完善社区软性配套**
 结合现代数字化技术加快社区养老服务体系与网络建设
- **完善配套设施**
 社区完善老年生活圈范围内的配套设施
- **构建多元平衡关系**
 自下而上和自上而下使政府、社区、市场、居民四者良性循环

数据来源：《2021社区居家养老现状与未来趋势报告》《五万字拆解中国银发经济全产业链》《我国社区养老服务情况调研报告》《老年友好的健康社区营造：国际经验与启示》《基于场景理论的健康社区营造》

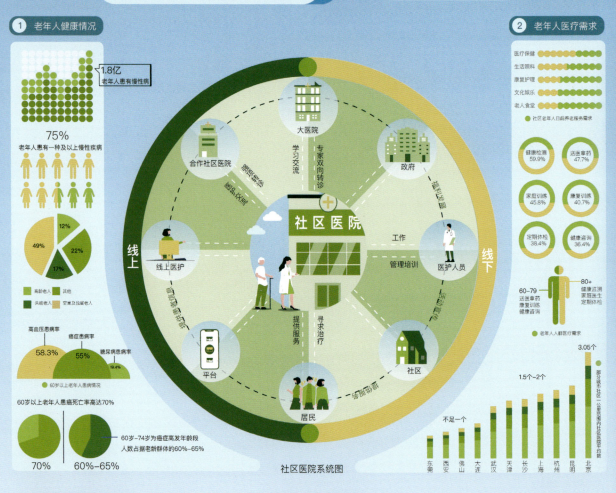

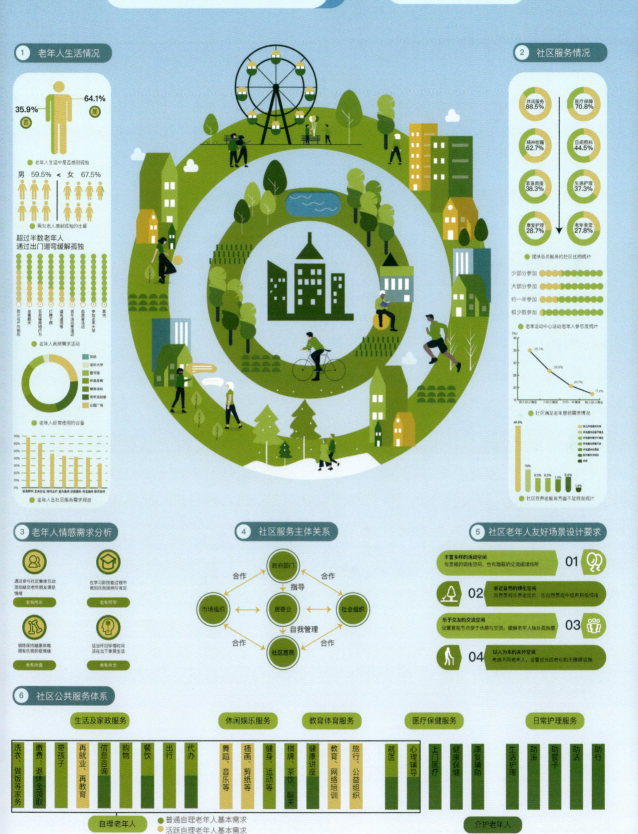

Future Governance Scenes

4.9 未来治理场景

项目名称："桃源素野"——之江未来社区共享菜园信息可视化设计
设计要点：共享菜园、多维立体、因地制宜、可持续发展、植物种植图谱、种植技能的科普

（1）项目背景

① 之江未来社区概念

之江未来社区在地理位置上和周边在建的上城始版桥社区、萧山瓜沥社区、江干采荷荷花塘社区相关未来社区形成了点线相连的关系。社区位于浙江省杭州市西湖区，设计地块属于之江区域核心公共区。

社区总体分成居住、公共、休闲三大板块，三大板块各处皆可见社区的未来九大场景，建筑布局借鉴里坊制的空间形式，架空的步道与邻里中心、教育区、新里坊住宅区相贯通，步道与空中艺创花园的空间相交，横跨整个社区。

② 生态背景

20 世纪 90 年代末到 21 世纪初，生态城市建设开始从小规模的邻里实验转向城镇乃至整个城市的生态设计，且多集中在亚洲，特别是新加坡、日本、韩国和中国。尽管我国在这方面与发达国家有差距，但政策普及在即，之江社区等试点即在总结经验的基础上建设。

③ 社区共享农场背景

社区共享农场的研究背景基于我国城市居住区绿地率的要求，即新区建设绿地率不低于 30%，旧区改建绿地率不低于 25%，这为发展共享菜园提供了场地条件。结合居住小区实际绿地面积和居民需求，考虑利用小区绿地和公园等开辟菜园，融入"十五分钟公服圈"，既服务居民又作为科教花园，支持科普活动，满足饮食需求，推动绿色生活。

④ 设计作品简介

该项目以"桃源素野"为主题，探讨了杭州之江未来社区共享菜园的设计。

首先，项目团队对大环境和社区共享农场的背景进行了分析，并调查了国内外相关案例。同时，通过问卷调查了解现有社区人群的需求，并结合之江未来社区的特点，提出对未来社区共享菜园的构想。

在设计原则方面，团队提出了"整体统一，功能分区合理，植物配置因地制宜、合理美观和可持续发展"等要求，力求打造一个多维立体、可移动式的共享农场。

为了鼓励居民积极参与，项目还设计了之江社区共享菜园的积分制度，居民可通过志愿服务换取相应的种植装置。

在信息可视化设计上，团队采用了绿色渐变的主色调，以体现农场的天然健康特征。第一张图重点展示了积分制的使用，第二张图则制作了详细的植物种植图谱，从种植节气、水分、阳光、土壤、害虫防治等多个方面，为居民提供种植技能的科普，以方便居民更好掌握种植方法。

（2）调研部分

① 国内外优秀案例分析

新西兰的社区食物花园

Waiutuutushi 是一个位于新西兰坎特伯雷大学的社区食物花园，旨在成为大学校园内的创意和休闲场所，可以免费提供给学生、工作人员和对社区食物花园感兴趣的人使用，未来还会提供部分地块供个人租赁。

手机协助种菜的远程农场

国际知名设计品牌 Carlo Ratti Associati 与意大利美食主题公园 FICO Eataly World 合作设计了名为"Man and the Future——Hortus"（人与未来——花圃）的互动展馆，人们可以在这里参与"数字增强"式的农业活动，并且在现场亲自种植食物 Hortus，将水培种植与在线数据相结合，实现了新型的协作式现场耕种系统。

葡萄牙的社区概念农场

在 2022 年，葡萄牙农业科技公司 Raiz Vertical Farms 在里斯本开放了一家结合自然光和 LED（发光二极管）、垂直农业和太阳能的混合概念农场，为种植新鲜干净的绿色植物而设计，将充分利用的城市空间转变为包容性创新中心。

广州的 2022 社区花园共建计划

在可食花园中，种植不同种类的可食植物，与居民们一起悉心照料，植物结果丰收后，变成居民日常餐桌上的美食菜肴。将蔬菜瓜果皮、鸡蛋壳等厨余垃圾，通过堆肥系统，转化为可用作植物施肥的肥料，再次带回到花园当中，形成一个可持续循环的过程。同时在花园举办各式各样的社区活动，为社区居民提供一个日常好去处。

② 问卷调查

设计师以 19 岁及以上人群为调研对象，由问卷星平台发放问卷，最终共回收有效问卷 246 份。

问卷结果肯定了受访者对社区花园的认可与需求，大比例的受访者对于社区花园的各方面增益持肯定态度，并希望能够付之于实践，甚至是不喜欢种花种草的年轻人，也有相当一部分比例愿意在社区花园中有所尝试。

R.1. R.2.

R1.《人与未来——花圃》
来源：意大利美食主题公园 FICO Eataly World

R2.《葡萄牙社区概念农场》
来源：www.raiz.farm（葡萄牙）

(3) 设计部分

① 设计构想

设计原则
- 整体统一性，功能分区合理。
- 植物因地制宜，配置合理美观。
- 坚持可持续发展理念。

L1. 未来社区共享农场设计原则

L2. 未来社区共享农场构架设计

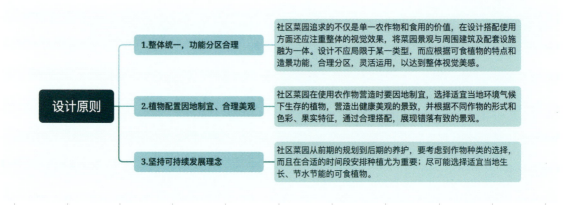

设计方案的构架设计

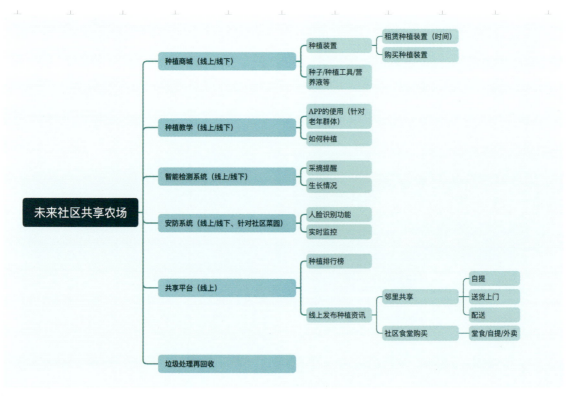

设计呈现

○ 色彩：主色调采用绿色渐变形式，以符合农村主题，营造天然健康氛围。

○ 构图：画面采用上下构图，将主图表置于信息图中央，以吸引读者注意，在其周围放置其他细节图表，丰富画面及信息表达内容。

○ 主图表设计：采用立体风格，为呼应主题"多维立体花园"，以便于读者观察与理解。且包含三个主要要点：可移动式（采用无底木箱制成的一米菜园，内设九格，填土可栽菜，适应城市小空间，适合社区、阳台等，使用便捷）；屋顶花园（社区屋顶花园做成可食地景，以草本、灌木浅根植物为主，瓜果蔬菜符合要求。屋顶菜园装配景观化，雨水经植物净化蓄积灌溉，成为共生共享的生产性食用花园）；与社区景观相融（将可食植物与地形、建筑等元素搭配，精心设计农作物与植物组合，利用藤蔓和花架实现绿化立体化，融合食用与观赏性，提升参与度）。

② **设计草图**

信息图设计草图

R1—R2.《桃源素野》信息图设计草图

动态视频分镜设计

(4) 成品展示

第163—165页的作品展示即设计师对之江未来社区共享菜园项目的最终视觉设计呈现。

扫码查看动态效果

L1.《桃源素野》动态视频分镜设计
R1.《桃源素野》

桃源素野

之江未来社区共享菜园信息可视化

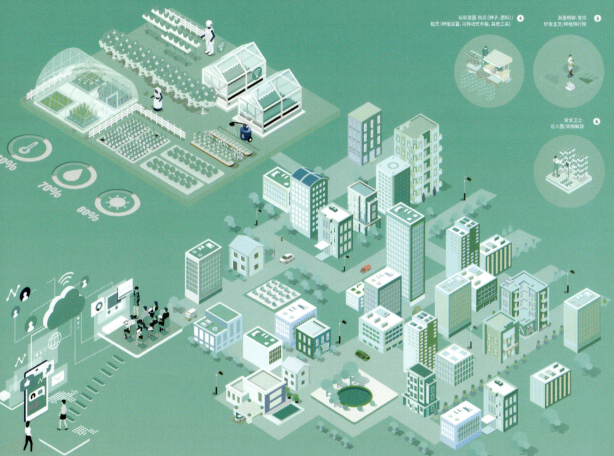

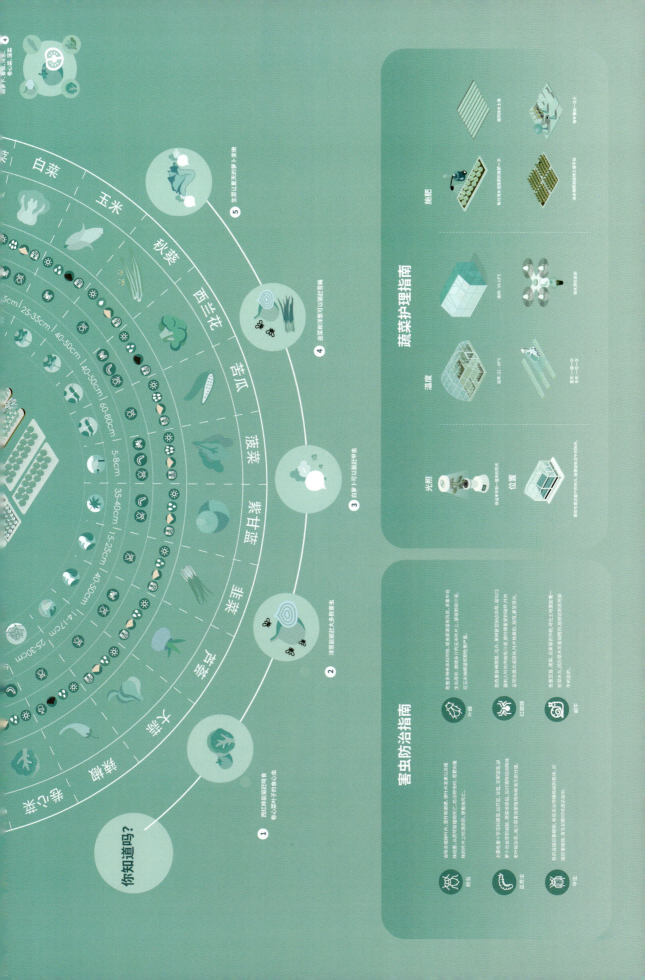

TRANSFORMING LIVES

DIGITALIZING HEALTHCARE

- **HealthHub** provides ready access to all health records.
- **Notarise** facilitates sharing of digitally authenticated and endorsed certificates.
- **Healthy365 APP** encourages Singaporeans to adopt a healthy lifestyle through gamification and rewards.

MAKING E-PAYMENTS EASIER

- ★ **GovWallet** enables agencies to disburse Government monies and credits to citizens in a secure and convenient way. It can be incorporated into apps like LifeSG, or integrated with Automated Teller Machines (ATMs) to facilitate withdrawals.
- **SGQR** allows merchants to accept e-payments from different service providers with a unified QR code.
- **RedeemSG** has made using digital vouchers more convenient. It is also designed to be user-friendly for the elderly and less tech-savvy.

RedeemSG supported the roll-out of the first CDC digital voucher scheme, which provides S$130 m in vouchers to all Singaporean households.

SIMPLIFYING TRANSACTIONS

- **"My Cards" section in the Singpass app** allows users to access their Digital IC and other identification cards on the go.
- **Our Marriage Journey portal** provides enhanced digital services for couples and solemnisers.
- **LifeSG** has simplified user journeys from birth to end-of-life, such as birth registrations and pre-school searches.

More than 82,000* users also enjoyed simpler access to Government support with LifeSG's Benefits and Support module.

*as of December 2021

FACILITATING LEARNING

- **Student Learning Space** is the Ministry of Education's online learning portal that provides access to curriculum-aligned resources in major subjects from primary to pre-university level.
- **MySkillsFuture** helps Singaporeans of all ages make informed learning and career choices.
- **Parents Gateway** is a one-stop app that allows parents to receive communication and useful resources from their child's school, and perform required administrative tasks.

★ New programmes and initiatives.

Citizens' Satisfaction Score with Government Digital Services

Year	2016	2018	2019	2020	2021
Score	73%	78%	86%	85%	85%

Source: G2BC surveys

05

信息可视化：未来已来

5.1 智慧城市中的应用

5.1.1 新加坡"智慧国家 2025"

5.1.2 迪拜"无纸化城市"

5.2 信息社区中的应用

5.2.1 我们的数据世界

5.2.2 信息之美奖

5.3 文化创新领域的应用

5.3.1 谷歌艺术与文化网

5.3.2 史密森尼学会

5.3.3 奥地利自然史博物馆

5.4 未来科技领域的应用

5.4.1 Galaxy Zoo

5.4.2 中科院地理空间数据云

Applications in Smart Cities

5.1 智慧城市中的应用

信息可视化在智慧城市中的应用非常广泛。通过信息可视化技术，我们将城市管理和规划的各类数据，如交通流量、人口分布、环境监测、公共安全等，直观地呈现出来，这不仅提高了数据的透明度和可读性，还增强了城市管理的科学性和高效性。

5.1.1 新加坡"智慧国家 2025"

"智慧国家 2025"计划是新加坡政府在 2014 年提出的一个全面而深远的战略，旨在通过信息技术和数据在公共服务、城市管理、经济发展等各个领域的广泛应用，实现更为科学的决策和更高效的管理，推动国家的整体发展和提升民众的生活质量。该项目包括各种信息可视化工具，以实时监测城市运行状况，包括交通流量、公共服务使用情况等。

L.1. R.1.

L1.《新加坡智慧国家之旅的最新进展——令人兴奋的新产品和服务》

来源：新加坡智慧国家官网
信息图的内容分为了三个部分：1. 新加坡智慧国家项目目前新的便捷、精简且无缝的服务；2. 人工智能技术发展带来的便捷；3. 加强安全措施以建立对数码系统的信任的重要性。

R1.《建设我们的智慧国家》

来源：新加坡智慧国家官网
信息图讲述了新加坡建设智慧国家的目标：1、让科技变得可及和包容；2、数据共享以提高效率和创新能力；3、确保系统的安全和保障功能。

The Latest in Our Smart Nation Journey—Exciting New Products and Services

Delivering Convenient, Streamlined, and Seamless Services

SearchSG
Empowering citizens with an AI-powered search engine to discover accurate and relevant content across government websites.

SupportGoWhere
A one-stop platform for people to find government support schemes and services. One key feature is the Care Services Recommender, which suggests appropriate care services and financial support schemes based on caregivers' needs.

RedeemSG
A user-friendly voucher system that simplifies the process for households to claim and use Government-issued vouchers. Since 2020, households have claimed over $1 billion in Government digital vouchers through RedeemSG.

Purple A11y
An open-source, customisable, automated accessibility testing tool that scans websites to identify potential accessibility issues to ensure people of all abilities can independently use the Government's digital services.

Health Appointment System (HAS)
An integrated system that simplifies the healthcare appointment process, enabling easy scheduling, rescheduling, or cancellation. This user-friendly platform reduces wait times, enhancing overall healthcare access and facility efficiency for a seamless, patient-centric experience.

MyLegacy@LifeSG
A one-stop portal for information and digital services related to end-of-life planning and post-death matters. For instance, citizens who wish to make a Lasting Power of Attorney (LPA) and do Advance Care Planning (ACP) can use the LPA-ACP combined tool to complete both forms together.

Riding the AI Wave

NoteFlow
A tool for transcribing and summarising case interviews, so counsellors can focus on what they do best—providing high-quality care.

Pair
This secure version of ChatGPT helps public servants in tasks such as writing, research, and coding. Since its launch, around 4,000 public servants have regularly accessed Pair for their work.

SmartCompose
An AI-powered productivity tool that speeds up drafting of email replies to routine queries by suggesting a suitable response based on the citizen's query and referencing the relevant policy.

AI Verify
An open-source AI governance testing framework and software toolkit for companies to test their AI systems and demonstrate responsible use of AI.

Enhancing Safety Measures to Build Trust in Our Digital System

ScamShield
Designed to protect users from scams and fraudulent activities, the ScamShield app has already flagged 6.5 million suspicious SMSes and blacklisted 80,000 phone numbers associated with scams.

BUILDING OUR SMART NATION

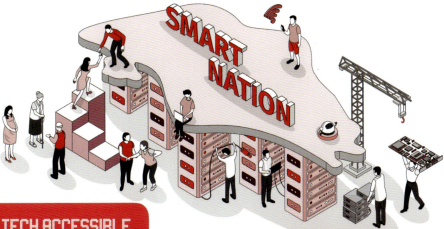

MAKING TECH ACCESSIBLE AND INCLUSIVE

PROVIDING GREATER CONVENIENCE AND ACCESSIBILITY

- **Singpass** facilitates access to over 2,000 services for more than 4.5 m users. Singpass Digital IC is accepted at all government counters*.
- **LifeSG** provides one-stop platform to over 100 government services.
- **Purple HATS** helps software development teams identify accessibility issues on their digital services, to make it more user-friendly for persons with disabilities.

CREATING WIDER REACH

- ★ **Singpass** available in all four official languages from February 2022.
- **TraceTogether APP** offered in 8 languages.

INCREASING GROUND SUPPORT

- More than 4,000 **Smart Nation Ambassadors** are volunteering to help others learn about digital Government services and initiatives.

CO-CREATING WITH PUBLIC

- ★ **CrowdTaskSG**, a gamified engagement and crowdsourcing platform, helps Government agencies gather insights and opinions from citizens and rewards them for their contributions.
- **Citizen Co-Creation Group** will provide inputs and feedback to help us design better digital products and services, especially for vulnerable communities and the differently-abled.

DATA SHARING FOR EFFICIENCY AND INNOVATION

FACILITATING DATA SHARING

- Use of **Myinfo** to retrieve user data helps cut application time for services and transactions by up to 80%.
- **API Exchange (APEX)**, a centralised data sharing platform, enables the Government to better share data to create useful services that cuts across agencies.

CO-DEVELOPING SOLUTIONS

- **CODEX** allows public and private sectors to easily share reusable digital components, including machine-readable data, middleware, and microservices.
- **OpenAttestation**, an open-sourced framework, enables any entity to issue and verify documents using blockchain, on OpenCerts.

ENSURING SAFETY AND SECURITY OF OUR SYSTEMS

PROTECTING OUR CYBERSPACE

- Over 450 officers from 33 agencies involved in the **first WOG ICT Data and Data Crisis Management Exercise** in 2021, to improve preparedness for cyber attacks.
- Working with "white-hat" community, numbering about 1,000, to uncover and patch vulnerabilities in our systems through the **vulnerability discovery programmes.**

★ New programmes and initiatives.

*For list of scenarios where physical identification cards are still required, visit **go.gov.sg/digitalic-exceptions**.

Our Smart Nation Journey — The Story So Far

We've come a long way as a Smart Nation. Today, technology has become an integral part of our lives in many ways, transforming the way we live, work, and play.

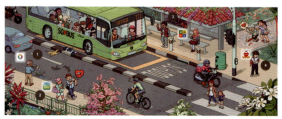

1. **Streamlined reporting and tracking of municipal feedback**
 OneService App allows the public to effortlessly report and track feedback on various concerns, including unclean public spaces, blocked drains, and construction noise.

2. **Dengue prevention at your fingertips**
 myENV App keeps residents informed about dengue clusters, contributing to a proactive approach in safeguarding communities against health threats.

3. **Improved public transit**
 MyTransport.SG App provides real-time updates, efficient route planning, and easy access to comprehensive public transport information.

4. **Empowering citizens to be the first responders**
 MyResponder App ensures swift assistance and enhances community safety by encouraging users to take immediate action during emergency incidents.

5. **Holistic health management**
 HealthHub provides a comprehensive platform for medical records, appointments, and health insights, promoting proactive health management.

6. **Enhanced school-parent communication**
 Parents Gateway App fosters a closer partnership between schools and parents by providing a user-friendly platform for seamless and efficient information exchange.

7. **Streamlining of Government digital services**
 LifeSG offers seamless access to essential government services for various life stages and daily living needs, from birth registration to employment, housing, and more.

8. **National Digital Identity**
 Singpass provides a secure and convenient gateway for seamless authentication and access to various online services. It also offers convenient features such as Digital IC and Digital Signature.

9. **Enhanced digital payment experience**
 SGQR introduces a unified and efficient QR code system, enhancing convenience and fostering a seamless digital payment experience for users.

10. **User-friendly parking solutions**
 Parking.sg App offers a user-friendly platform for convenient parking payments, ensuring a hassle-free parking experience.

11. **Smarter estates**
 Smart Parking System offers motorists the convenience of barrier-free entry, while features like Smart Lighting help us be eco-friendly.

12. **Encouraging water conservation**
 Smart Water Meters enhance water management and empower residents to save water by providing real-time consumption data.

13. **Protective monitoring**
 Drones and robots provide efficient monitoring solutions, such as at reservoirs, contributing to enhanced safety and security.

14. **Timely weather updates**
 myENV App provides timely weather forecasts, enabling users to make informed decisions based on key environmental information.

15. **Wellness simplified**
 Healthy365 App promotes wellness by simplifying health tracking, offering user-friendly features for easy monitoring and proactive health management.

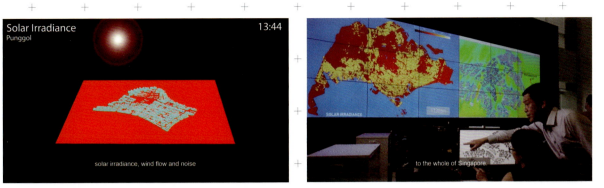

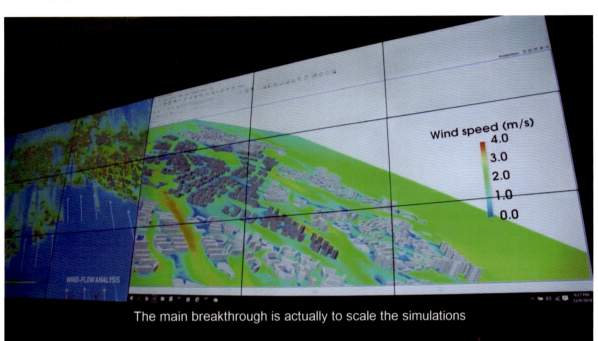

L1. R1. R2.
L2. L3. L4. R3.

L1.《新加坡智慧国家——迄今为止的历程》

来源：新加坡智慧国家官网
信息图可视化了新加坡智慧国家项目进行的历程，包括公共交通、医疗健康、数字支付以及健康管理等与民生息息相关的部分。

L2—L4.OneService 应用程序

来源：新加坡智慧国家官网
OneService 应用程序是新加坡政府推出的一个一站式平台，让公民可以反馈市政问题，而无须弄清楚要联系哪个政府机构或镇议会。OneService 能够将复杂的数据和信息以直观、易懂的方式呈现给用户。无论是政策解读、服务申请，还是实时交通情况，用户都能够通过可视化的图表、图像或地图快速获取所需信息。

R1—R3. 综合环境模型器

来源：新加坡智慧国家官网
上图为综合环境模型器（IEM）宣传视频截图，综合环境模型器由新加坡科技研究局（A*STAR）高性能计算研究院（IHPC）、资讯通信研究所（I²R）和住房与发展局（HDB）开发，是第一个集成且可扩展的工具，它使用最新的高性能计算技术将所有关键环境物理及其复杂的相互作用耦合到单一模拟平台中。借助 IEM，用户将能够在虚拟"数字孪生"平台上可视化自然通风、空气温度、太阳辐射和噪声水平等环境特征，从而高效地完善城市规划。

5.1.2 迪拜"无纸化城市"

迪拜政府已成为世界上第一个完全无纸化运作的政府。这一无纸化战略于 2018 年启动，旨在 2021 年 12 月 12 日之前完全结束政府对纸张的使用。该战略分五个阶段实施，所有 45 个政府实体都实现了无纸化，提供了 1800 多项数字服务和 10 500 多项关键交易。

如今，居民和企业可以通过统一的 dubainow 应用程序轻松获取所有政府服务。这款应用内容丰富，服务被划分为 12 个类别，涵盖了从账单、电信、驾驶、住房、居住、健康和教育等生活的方方面面。此外，迪拜还推出了超过 130 项 Smart Dubai 智慧城市线上服务，进一步提升了城市生活的便捷性和智能化水平。这样的全面数字化转型不仅体现了迪拜在技术创新方面的领先地位，也极大地提高了政府服务的效率和公众满意度。

L.1.
L.2.

L1—L2. 幸福计量器应用程序

来源：数字迪拜官网（阿联酋）

幸福计量器是迪拜首批"智慧城市"战略举措之一。作为全球首个覆盖全市的实时情绪捕捉引擎，该计量器能够测量各种幸福指数。同时通过信息可视化追踪和显示市民对城市服务的满意度。

R．1．
R．2．

R1－R2. 迪拜脉搏应用程序

来源：数字迪拜官网（阿联酋）
迪拜脉搏（Dubai Pulse）是迪拜政府和 Esri 公司合作开发的智慧城市平台，旨在通过整合和分析城市数据，提高政府决策效率，提升城市管理和服务水平。迪拜脉搏的主要产品有 API 管理（应用程序接口管理）、物联网及服务、基础设施及服务、平台及服务、分析服务等。通过信息可视化设计，帮助公众实时掌握城市脉搏，进而推动城市的数字化转型。

Applications in Information Communities

5.2 信息社区中的应用

信息社区指由个人、团体或组织组成的网络,他们共同关注、交流和分享某一特定领域或感兴趣的信息。信息社区在学术、商业、娱乐、社会公益等各个领域都有广泛应用,其核心在于信息的共享与交流,通过参与信息社区,成员可以获取最新的信息和趋势,提升自己的能力和竞争力。

5.2.1 我们的数据世界

"我们的数据世界"网站(ourworldindata.org)包含了大量关于人口、健康、经济等多个领域的可视化数据案例。这些案例通过丰富的图表和交互设计,展示了数据的复杂性和动态性。

L.1. R.1.

L1. 我们的数据世界官网(英国)

R1.《动物福利较好的养猪场往往碳足迹较高》
来源:ourworldindata.org(英国)
信息图为"我的数据世界"网站中的案例之一,以"动物福利和肉类对环境的影响之间的权衡是什么"为主题。文章中的信息分析图,可视化了动物福利与碳足迹的关系。

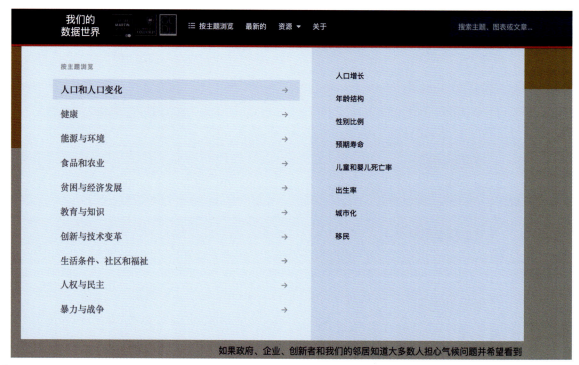

如果政府、企业、创新者和我们的邻居知道大多数人担心气候问题并希望看到

Pig farms with better animal welfare tend to have a higher carbon footprint

74 pig breed-to-finishing systems — where pigs are fed to reach market weight — in the United Kingdom were evaluated, where one dot represents one system. They are categorised based on whether they meet the criteria for standard product labels and assurance schemes.

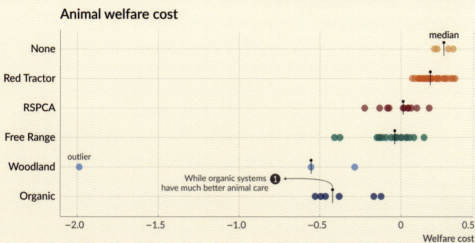

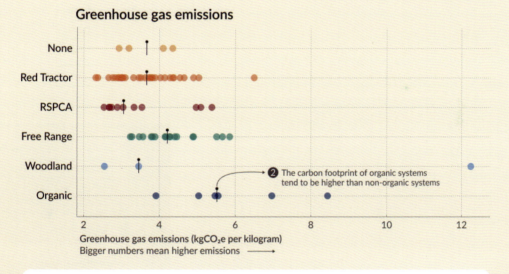

Label definitions

- **None** — No assurance scheme or product label. Mostly indoors on slatted crates.
- **Red Tractor** — Mostly indoors on slatted crates. Meets basic criteria for pig care.
- **RSPCA** — Can be indoors, but need space to turn. Must have straw floors and sufficient bedding.
- **Free Range** — Always kept outdoors.
- **Woodland** — Mostly outdoors, with at least partial tree cover. Can include some indoor housing.
- **Organic** — Always outdoors. Given organic feed. Higher standards of animal care.

Note: Some systems meet the criteria for several product labels and assurance schemes. In this case, a farming system is categorized based on the strictest label. For example, if a system is both "organic" and "free-range" then it is categorized as "organic" since it is the most stringent assurance scheme.

Source: Harriet Bartlett et al. (2024). Trade-offs in the externalities of pig production are not inevitable. Nature Food.

OurWorldinData.org — Research and data to make progress against the world's largest problems.

Licensed under CC-BY by the authors
Hannah Ritchie and Klara Auerbach

5.2.2 信息之美奖

"信息之美奖"（informationisbeautifulawards.com）是英国一个表彰优秀可视化作品案例的社区，其中不乏具有前瞻性的设计作品，这些作品通过创新的可视化形式展现了数据的力量，为用户们进行信息可视化设计的创作提供了丰富的灵感来源。

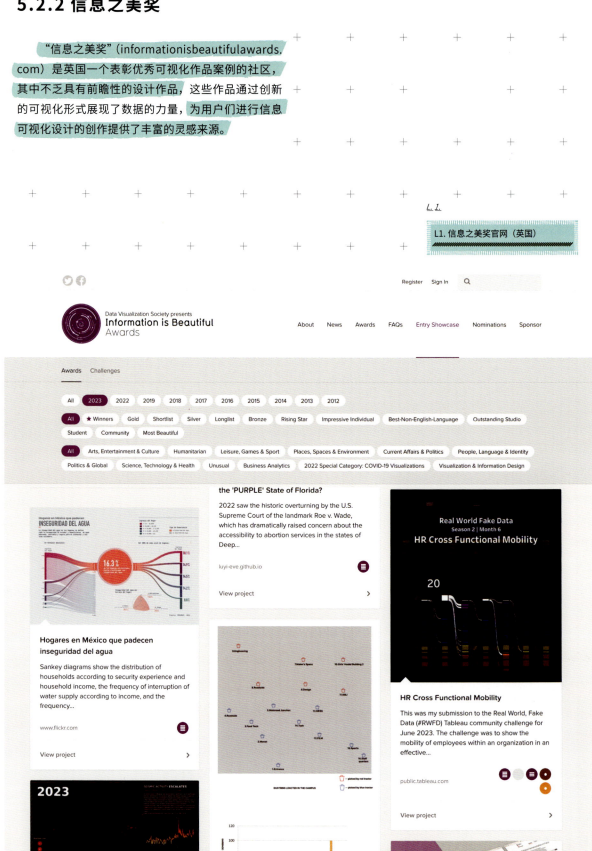

L1. 信息之美奖官网（英国）

R. 1.
R. 2. R. 3.
R. 4.

R1—R4.《英国能源格局》

来源：信息之美奖官网（英国）
整个作品是一张交互式地图，利用交互式文档的层次结构，查看英国获取能源的各种方式。

Application in the Field of Cultural Innovation

5.3 文化创新领域的应用

在文化创新（数据艺术、文化遗产数字化、文化数据分析、文化传播与教育、文化创意产业、多学科协作等）领域，信息可视化不仅将复杂的文化数据转化为直观、易懂的视觉形式，使其更容易理解和传播，还能激发新的创意和洞见。

5.3.1 谷歌艺术与文化网

"谷歌艺术与文化网"（artsandculture.google.com）为用户提供丰富的文化遗产信息可视化。通过数字文化遗产库，包括博物馆收藏品、历史文物和艺术品，用户可观看虚拟展览和体验在线文化。它以互动方式展示世界文化遗产，让用户在数字平台深度探索历史和艺术。

L1—L4.3D 探索板块
来源：谷歌艺术与文化网（美国）
用户能通过鼠标的拖动来观察、欣赏不同的文化遗产，具有充分的互动性。

L5—L8. 宠物肖像转化 APP
来源：谷歌艺术与文化网（美国）
宠物肖像转化 APP 是网站开发的一款 AI 程序，可以将用户宠物的照片与来自世界各地博物馆的艺术品进行比较，并进行 AI 换脸等操作。安装应用程序并选择相机按钮即可开始体验。

L.1. L.2. L.3. L.4.
L.5. L.6. L.7. L.8.

R. 1.
R. 2. R. 3.
R. 4. R. 5.

R1—R5. 交互探索经典画作板块

来源：谷歌艺术与文化网（美国）
在这个板块，用户点击自己感兴趣的部分，就能看到具体的设计细节，从而满足求知的欲望。

5.3.2 史密森尼学会

"史密森尼学会"是美国也是世界最大的博物馆和科普教育联盟，它的网站（library.si.edu）上可以检索到超过 100 万件藏品的 300 多万个 / 份图像、视频、音频资料，外加丰富的文化科普内容、科研考古信息以及专业的研究工具 / 数据库。

ALL."书的性质"线上展览

来源：library.si.edu（美国）

"书的性质"是史密森尼学会网站中的一个线上展览，展览展出早期手工书制作的相关内容，并通过制作这些书籍所使用的天然材料（如动物、植物和矿物）来探索书的性质。网站采用了大量交互技术以及信息图表，将相关内容清晰呈现。

Prized Color

Valuable cochineal, azurite, and gold are used to color this petition for noble status for a Spanish family.

Petition concerning the noble status of the de Ardança (Ardanza) family of Sigüenza, Spain. Manuscript, Spain, 1604

Read the Book >

The Marbled Endpapers

Marblers use dyes, water thickened by additives, and tools like a marbler's comb to create decorative papers.

The iridescent layer lining mollusk shells used for this decorative cover reflects a long-standing artistic tradition from the Middle East and Asia.

Mother-of-pearl album
Likely European, late 19th century
Gift of Mrs. Henry J. Bernheim

Black-lip pearl oyster
(Pinctada margaritifera)

The art of gold tooling uses thin sheets of gold leaf adhered to the leather with egg white. The decorative designs are permanently affixed to the binding with heated brass stamps.

Sheets of gold leaf and bookbinder's stamps

Azurite

Azurite, a blue copper ore, was an alternative to rare lapis lazuli. Popular through the 1600s, azurite later lost favor to the affordable new synthetic color Prussian blue.

Petition concerning the noble status of the de Ardança (Ardanza) family of Sigüenza, Spain. Manuscript, Spain, 1604

Read the Book >

Cochineal

The cochineal beetle (Dactylopius coccus), imported by the Spanish from Mexico and South America, is harvested from the prickly pear. The crushed insects produce a deep red dye.

H. Beck
Samling af afbildninger af naturhistoriske gjenstande til brug ved undervisning
Copenhagen, 1833

Read the Book >

181

5.3.3 奥地利自然史博物馆

奥地利自然史博物馆位于维也纳霍夫堡宫西南侧环形大道旁，是世界十大自然史博物馆之一。该博物馆的展品涵盖了从史前动植物标本到现代生物多样性的广泛范围，其中包括了著名的"威伦道夫女神"等具有极高历史和文化价值的文物。奥地利自然史博物馆充分利用可视化手段，将原本可能晦涩难懂的复杂信息转化为生动直观的呈现形式，降低了公众欣赏自然之美的门槛，让科学与自然之美触手可及。

L1. R1.

L1. 陨石雨

这个装置的主题是"陨石雨"（Meteorite Shower）。展示内容包括不同地方陨石雨的示例及其详细信息，比如落地点、类型、质量和日期。这些示例包括 L'Aigle（法国），Sikhote-Alin（俄罗斯），Homestead（美国），和 Mocs（罗马尼亚）。展示还包括陨石的飞行方向和落地点的分布图。

R1. 地球的结构

这个装置的主题是"地球的结构"（The structure of the Earth）。展示内容包括地壳、地幔和地核的不同地层，以及每一层的特点和组成成分。展板上有岩石样本和描述，详细介绍了每一地层的特性和科学研究的发现。

Applications in the Field of Future Technology

5.4 未来科技领域的应用

信息可视化在未来科技领域有着广阔的应用前景，尤其在天文、地理和医疗等领域。信息可视化技术能够极大地提升数据的理解力和应用效率。整合来自不同领域的数据，能够增强用户与数据之间的交互与探索，促进科学发现和创新，为科学研究、社会发展和人类健康带来新的机遇。

5.4.1 Galaxy Zoo

"Galaxy Zoo"（zoo1.galaxyzoo.org）是一个邀请大众参与，对上百万个星系进行形态分类的在线天文学项目。通过引入大众的参与，为天文学研究开辟了新道路。它通过公众参与星系分类，积累了大量数据。科学家利用信息可视化工具，如交互式图表和网络图，深入分析这些数据，从而更全面地了解星系的形态和演化。

ALL.Galaxy Zoo 官网（英国）
此页面通过交互的手段，引导用户点击图片从而获得对应星系的名称。

Your job is very simple! All you need to do is look out for the features that mark out spiral and elliptical galaxies. In fact, as you're a human and not a computer, most galaxies should be easy to classify since they're obviously spirals or obviously ellipticals. On this page, you will practice classifying galaxies. On the next page, you will take a short trial to test your skills. If you don't pass the trial, you can try again. Once you pass the trial, you can start contributing to Galaxy Zoo science!

Part 1A ... Spiral or Elliptical Galaxies?

This is a face-on **Spiral Galaxy**. You can clearly see the spiral arms and a central bulge.

This **Elliptical Galaxy** is composed entirely of a bulge of stars. There is no disk or spiral arms.

Part 1B ... More Tricky Spiral or Elliptical Galaxies

Some galaxies are a bit more tricky. As you noticed in the previous section, some spiral galaxies can look like ellipticals when viewed edge-on. Also, in some faint spiral galaxies, you have to look hard to see the spiral arms. Now, see if you can separate the genuine ellipticals from the spirals.

Try your hands at some!
Click the image to see if you're right.

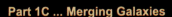

Part 1C ... Merging Galaxies

Sometimes, galaxies crash into each other, or come close. These are called merging galaxies. Merging galaxies are very interesting to astronomers because we think that large galaxies are built from mergers of small galaxies – if we see merging galaxies, we can see a snapshot of how that process happens. When you look for mergers, look for places where two galaxies appear to be merging into one. The galaxies should be close together, and you should be able to see some connection between them. In the trial or in your galaxy analysis, whenever you see this, click the button that says "Mergers".

Although merging galaxies are interesting, they are also rare. You may classify hundreds of galaxies before you see some merging. But if you see one, be sure to mark it!

5.4.2 中科院地理空间数据云

中科院地理空间数据云（www.gscloud.cn）是中科院公开免费的高精度地理数据下载平台，为科研工作者提供了丰富的地理空间数据资源。中科院地理空间数据云不仅提供了数据的下载服务，还支持数据可视化分析功能。这一功能使得复杂的地理空间数据能够以直观、易于理解的图形、图表等形式展现出来，极大地提高了科研工作者对数据的解读能力和研究效率。通过该平台，科研工作者能够更快速、更准确地把握地理现象背后的规律和趋势，为科学研究提供了强有力的数据支撑。

ALL.Landsat 8 OLI_TIRS 卫星数字产品
来源：中科院地理空间数据云
两图为中科院地理空间数据云网站中的免费公开数据：Landsat 8 OLI_TIRS 卫星数字产品（指基于 Landsat 8 卫星上携带的 OLI "Operational Land Imager，陆地成像仪"和 TIRS "Thermal Infrared Sensor，热红外传感器"所获取的数据，经过处理后的数字产品）的相关信息。

REFERENCE
参考文献

[1] 陈正达. 视觉治愈 [M]. 杭州：中国美术学院出版社，2021.
[2] 陈正达，王弋. 多维设计与策划 [M]. 杭州：中国美术学院出版社，2022.
[3] 简·维索基·欧格雷迪，肯·维索基·欧格雷迪. 信息设计 [M]. 郭瑢，译. 南京：译林出版社，2009.
[4] 乔尔·卡茨. 信息设计之美 [M]. 刘云涛，译. 北京：人民邮电出版社，2020.
[5] 山崎亮. 社区设计：比设计空间更重要的是连接人与人的关系 [M]. 胡珊，译. 北京：北京科学技术出版社，2019.

本书案例参考了新加坡智慧国家官网、数字迪拜官网、https://www.archdaily.com、ourworldindata.org、zoo1.galaxyzoo.org、www.gscloud.cn、https://www.behance.net、https://www.pinterest.com。

图书在版编目（CIP）数据

信息可视化设计 / 陈珊妍著. -- 南京：东南大学出版社, 2025.3. -- ISBN 978-7-5766-1284-4

Ⅰ．J062

中国国家版本馆 CIP 数据核字第 20251YX289 号

责任编辑：曹胜玫　责任校对：周菊　书籍设计：陈珊妍 黄雯倩　责任印制：周荣虎

信息可视化设计（Xinxi Keshihua Sheji）

著　　者：	陈珊妍
出版发行：	东南大学出版社
出 版 人：	白云飞
社　　址：	南京四牌楼 2 号 邮编：210096 电话：025-83793330
网　　址：	http://www.seupress.com
电子邮件：	press@seupress.com
经　　销：	全国各地新华书店
印　　刷：	南京新世纪联盟印务有限公司
开　　本：	787mm×1092mm 1/16
印　　张：	12
字　　数：	315 千
版　　次：	2025 年 3 月第 1 版
印　　次：	2025 年 3 月第 1 次印刷
书　　号：	ISBN 978-7-5766-1284-4
印　　数：	1—3000 册
定　　价：	84.00 元

本社图书若有印装质量问题，请直接与营销部调换。电话（传真）：025-83791830